손목시계의 교양

손목시계의 교양

초판 1쇄 발행 2022년 10월 11일

지은이 시노다 데쓰오 / **옮긴이** 류두진

펴낸이 조기흠
기획이사 이홍 / **책임편집** 이수동 / **기획편집** 최진, 이한결
마케팅 정재훈, 박태규, 김선영, 홍태형, 임은희 / **제작** 박성우, 김정우
교정교열 정정희 / **디자인** 리처드파커 이미지웍스

펴낸곳 한빛비즈(주) / **주소** 서울시 서대문구 연희로2길 62 4층
전화 02-325-5506 / **팩스** 02-326-1566
등록 2008년 1월 14일 제 25100-2017-000062호

ISBN 979-11-5784-616-0 03600

이 책에 대한 의견이나 오탈자 및 잘못된 내용에 대한 수정 정보는 한빛비즈의 홈페이지나
이메일(hanbitbiz@hanbit.co.kr)로 알려주십시오. 잘못된 책은 구입하신 서점에서 교환해드립니다.
책값은 뒤표지에 표시되어 있습니다.

⌂ hanbitbiz.com 🄵 facebook.com/hanbitbiz 🄽 post.naver.com/hanbit_biz
▶ youtube.com/한빛비즈 🄾 instagram.com/hanbitbiz

KYOYO TO SHITE NO UDEDOKEI ERABI
Copyright © 2020 by Tetsuo Shinoda
All rights reserved.
Original Japanese edition published in 2020 by KOBUNSHA CO., LTD.
Korean translation rights arranged with KOBUNSHA CO., LTD., Tokyo
through Eric Yang Agency Co., Seoul.
Korean translation rights © 2022 by Hanbit Biz, Inc.

지금 하지 않으면 할 수 없는 일이 있습니다.
책으로 펴내고 싶은 아이디어나 원고를 메일(hanbitbiz@hanbit.co.kr)로 보내주세요.
한빛비즈는 여러분의 소중한 경험과 지식을 기다리고 있습니다.

손목시계의 교양

시노다 데쓰오 지음 | 류두진 옮김

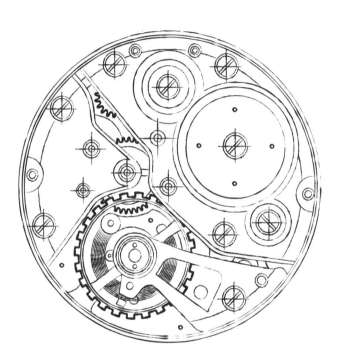

내 손목에 있는 반려도구의 인문학

HB 한빛비즈
Hanbit Biz, Inc.

PART 02 시계의 문화학

PART 03 시계의 상식학

PART 04 시계의 감상학

PART 05 시계의 기술학

PART 06 손목시계 브랜드 30선

시계의 역사는 기원전 3000년경 고대 이집트에서 발명된 해시계에서 시작되었다. 12개월, 24시간, 60분 등의 시간 단위는 기원전 1500년경 수학과 천문학에 뛰어났던 고대 바빌로니아인이 발명한 것으로 알려져 있다. 1, 2, 3, 4의 공배수인 12와 1, 2, 3, 4, 5, 6의 공배수인 60, 그리고 원의 각도인 360 등 숫자의 조합에서 도출되었다는 것이 통설이다.

근대적인 기계식 시계가 발명된 시기는 13세기 유럽으로, 교회의 탑시계가 시작이었다. 이후 부품과 장치가 소형화되었고, 17세기 말에 회중시계가 완성되었다. 이 무렵의 시계는 우아한

미술 공예품에 가까웠다. 20세기 초에 손목시계가 개발되자 어느덧 시계는 실용품이 되었다. 사회가 점점 시간이라는 규칙에 따라 작동하게 되면서, 일터나 학교에서 시간에 쫓기듯 생활하는 사람들을 지원하게 된 것이다.

하지만 이제는 휴대폰 덕분에 손목시계 없이도 정확한 시간을 알 수 있고, 휴대폰이 있으니 손목시계는 필요 없다는 생각이 많이 늘어났다. 분명 손목시계의 본질인 '현재 시각을 알려주는' 기능은 몸에 늘 지니고 다니는 스마트폰이 보완해준다. 또 스마트폰은 GPS 위성이 발신하는 전파를 잡아내어 위치 정보와 시각 정보를 분석해 정확한 현재 위치의 시각을 표시해주니 해외에 있어도 정확한 시각을 알 수 있다. 스마트워치를 쓰는 사람도 적지 않다. 이쯤 되면 '손목시계는 없어도 된다'는 말이 나와도 전혀 이상하지 않다. 오히려 자연스러운 일이다.

다만 세상은 그리 단순하지 않다. 필요 없다는 의견이 대세인 가운데 '손목시계가 정말 좋다'는 사람도 확실히 늘어나고 있기 때문이다.

스위스시계산업협회에서 발표하는 스위스 시계의 수출 통계 데이터를 살펴보면, 2000년부터 2019년까지 19년 동안 수

출액은 두 배 이상 증가했다. 스위스 시계업계가 크게 발전한 최대 이유가 엄청난 경제 발전을 이룩한 중국 덕분이라는 점은 두말할 나위 없다(19년 동안 약 44배). 하지만 다른 국가에서도 시계 소비는 꾸준히 증가했다. 가령 일본 시장의 스위스 시계 수입액은 2000년에 약 6,000억 원이었는데, 2019년에는 약 1조 8,400억 원으로 세 배가 뛰었다. 세이코Seiko와 시티즌Citizen을 비롯한 일본산 브랜드도 호조세다. 부품 부문까지 포함해 일본의 시계 시장 규모는 무려 8조 8,670억 원에 달한다. 즉 시계는 상당히 잘 팔리고 있는 것이다.

손목시계의 취향도 변화하고 있다. 스위스 시계의 수출 통계 데이터를 살펴보면 사실 스위스 시계의 수출량은 감소하고 있다. 그런데 수출액은 증가하고 있다. 2000년 이후 3,000스위스 프랑(약 300만 원) 이상의 고급 손목시계는 수량과 금액 모두 증가했다. 하지만 저렴한 손목시계는 수량과 금액 모두 감소했다. 즉 고가의 시계일수록 잘 팔리는 것이다.

이처럼 기이한 현상을 예언한 인물은 스위스 시계업계의 유명 경영자인 장 클로드 비버Jean-Claude Biver다. 그는 현존하는 가장 오래된 스위스 시계 브랜드 '블랑팡Blancpain'을 부흥시키고

'오메가Omega'의 실적을 재건했으며 '위블로Hublot'를 메가브랜드로 키워냈다. LVMH 모엣 헤네시 루이비통LVMH Moët Hennessy Louis Vuitton(이하 LVMH)의 시계 부문 회장을 지낸 거물로도 알려져 있다.

그는 위블로의 CEO였던 2006년에 '빅뱅 올블랙Big Bang All Black'이라는 시계를 발표했다. 다이얼dial(바늘과 인덱스 등이 올라가 있는 시계의 얼굴 - 옮긴이)과 인덱스index(다이얼 위에 시간을 표시하는 요소 - 옮긴이), 바늘 모두 검은색으로 통일된 이 손목시계는 바늘이 거의 보이지 않았다. 이런 시계에 무슨 존재 의미가 있느냐는 질문에 비버는 "요즘 같은 시대에 누가 손목시계로 시간을 봅니까?"라고 대답했다. 비버는 앞으로 손목시계가 사회적 지위를 보여주는 아이템이자 자기 자신의 표현 수단이 될 것임을 예견했던 것이다.

그로부터 10년 이상 지난 현재의 시계업계를 살펴보면 비버의 예측은 적중했다고 할 수 있다. 실용품이라면 부담 없는 가격대도 중요하지만, 자신의 사회적 지위를 보여주는 물건이라면 당연히 고급스러움이 중요해진다.

휴대폰이 등장하면서 시각을 확인하기 위한 실용품이라는

굴레에서 벗어난 손목시계는 자유롭게 진화하고 있다. 크기와 디자인, 색상의 종류도 천차만별이다. 손목시계 자체가 '사회적 지위'이자 '자기주장'이며 자신을 표현하는 '도구'가 되었다는 증거이기도 하다. 비즈니스나 사적인 자리에서는 대화의 소재가 되며, 고급 호텔이나 레스토랑에서는 즉석에서 '평가'가 이루어지기도 한다. 이제는 손목시계를 착용하는 것 자체가 자기주장이라, 무엇을 고르고 어떻게 차는지로 자기 자신이 훤히 들여다보인다(물론 '차지 않는' 것도 일종의 자기주장이다). 그래서 손목시계를 고르는 것은 허투루 볼 일이 아니다.

특히 30대부터는 손목시계를 고르기가 적잖이 어렵다. 나름대로 경험을 쌓아 책임 있는 업무가 주어졌다면 옷차림 또한 그에 걸맞은 수준이 요구되기 때문이다. 사적으로는 가족이 늘어나기 시작하는 나이대이기도 하다. 삶의 전환기를 맞이한 직장인이 자신의 센스와 스타일을 표현하면서 자신감까지 높여주는 손목시계를 만나려면 어떻게 해야 할까?

이는 브랜드의 인지도에 따라 다르고, 외관 디자인에 따라서도 다르다. 하지만 그 안에 있는 문화적 가치와 역사적 사실을 이해하지 못하면 진정으로 만족하고 자기 자신을 이야기하기

에 걸맞은 손목시계를 만나기란 어렵다. 왜냐하면 시계의 역사란 인간이 지닌 지적 호기심의 역사이기도 하기 때문이다. 이제 시계는 예술이나 음악과 마찬가지로 '교양'이 되었다. 시계를 아는 것은 인류가 터득한 지혜의 역사를 배우고, 우주의 구조를 알며, 마찰과 자기장이 기계에 주는 영향을 이해한다는 뜻이다.

이 책은 손목시계의 심오한 세계를 역사와 문화적 측면에서 살펴보며 시계에 관한 교양을 높이고 손목시계를 더 깊이 있게 즐기는 것을 목적으로 한다. 시계를 통해 세상을 바라보면 또 다른 경치가 펼쳐진다. 삶이라는 유한한 시간이 더욱 풍요로워질 것이다.

PART
01

시계의 역사학

'시간'이라는 개념은 태양과 달의 움직임에서 도출되었다. 다양한 부품을 이용해 이 개념을 시각화한 정밀 기계가 바로 '시계'다. 시계는 일반적인 지식을 초월한 존재였기 때문에 많은 권력자가 애용했다. 따라서 세계사 교과서에 실릴 법한 인물이나 사건에 시계가 깊이 관련된 경우도 적지 않다. 이에 1부에서는 역사적인 사건을 풀어헤쳐 가면서 시계가 세계사에 어떤 영향을 미쳤는지를 이야기하고자 한다. 시계와 시계 문화의 심오함을 이해할 수 있을 것이다.

로마 교황,
달력을
제정하다

원래 달력은 태양과 달로부터 탄생했다. 태양이 만드는 그림자를 관찰하다 보니 그림자가 움직이는 방식에 규칙성이 있다는 사실을 알게 되었다. 1년에 네 번 낮과 밤의 길이가 바뀌는 경계가 존재했던 것이다. 낮이 가장 짧고 밤이 가장 긴 날은 '동지', 낮과 밤이 같아지는 날은 '춘분'과 '추분', 낮이 가장 길고 밤이 가장 짧은 날은 '하지'로 정했다. 이 네 가지 경계가 달력을 만드는 중요한 기준이 되었다.

이 규칙에 달의 주기를 조합했다. '달이 없는 밤~보름달~달이 없는 밤'의 주기는 약 30일이다. 이 주기를 세 번 반복하면 낮과 밤의 길이가 바뀌는 경계가 된다. 즉 달의 주기인 약 30일이 세 번 반복되면 낮과 밤의 관계가 바뀌고 날씨도 변한다. 이 세트가 네 번 끝나면 다시 같은 계절(비가 오거나 더워지거나 꽃

이 피는 등)로 돌아온다. 즉 이것이 1년이라는 뜻이다.

이렇게 태양과 달의 정점 관측을 실시한 결과, 고대 이집트인은 약 365.25일 만에 같은 계절이 돌아온다는 사실을 이해했다고 한다. 기원전 3000년경의 이야기다.

이때 문제가 되었던 것이 바로 '0.25일'이라는 끝수였다. 끝수를 어떻게 처리할지를 놓고 이후의 고대인은 아주 골머리를 앓았다. 왜냐하면 태양과 달처럼 인간의 지식이 미치지 않는 존재에 대해 영향력을 행사하는 것이 중요했기 때문이다. 적시에 의식을 행하는 것은 국가를 통치하기 위한 민심 장악 면에서 매우 중요했다.

예를 들어 영국의 고대 유적인 스톤헨지는 춘분이 되면 특정 돌기둥 사이에서 아침 해가 떠오르는 배치로 되어 있다. 멕시코의 유카탄반도에 있는 마야의 고대 유적 쿠쿨칸 신전은 춘분과 추분의 일몰 때 정서쪽에서 지는 태양이 계단 서쪽을 비추면서 뱀의 신 쿠쿨칸의 모습이 나타난다. 고대 로마의 판테온은 춘분과 추분의 정오가 되면 돔의 천장 가운데 있는 구멍에서 빛이 들어와 수직 벽면과 둥근 천장의 경계에 있는 코니스 cornice(처마돌림띠) 부분을 비춘다. 태양의 움직임을 완벽하게 파

악하는 것은 곧 '우주를 손안에 넣은 지도자'라는 의미다.

올바른 시기에 작물의 씨앗을 심으면 수확량이 늘어나 국가와 국민이 풍요로워진다는 이점도 있다. 그런 이유로 정확한 달력이 필요했다.

현대 달력의 기반은 고대 로마의 영웅 율리우스 카이사르 Julius Caesar가 기원전 46년에 제정한 '율리우스력'이다. 1년을 30일인 달과 31일인 달로 나누어 교대로 배치한 것이다. 당시 연말로 취급했으며 주된 종교적 의식이 없던 2월만 28일로 정했다. 여기에 4년에 한 번은 2월을 29일로 한다는 규칙을 도입해 $0.25 \times 4 = 1$일의 오차를 바로잡고자 했다. 이것이 윤년의 시작이다. 참고로 30일과 31일이 깔끔하게 교대로 배치되지 않은 이유는 8월에 태어난 아우구스투스Augustus(로마 제국 초대 황제, August의 어원)에게 훗날 경의를 표하기 위해서였다. 즉 8월을 31일로 올리는 대신 다음 달인 9월을 30일로 내리고, 이후 달을 31일과 30일을 교대로 배치하는 변경이 가해졌다.

율리우스력은 이후로 1,000년 이상이나 사용되는데 점차 오차가 발생하기 시작한다. 그중에서도 큰 문제가 된 것은 기독교 내에서도 중요한 축제인 부활절의 오차였다. 부활절은 '춘

분 뒤 첫 보름달 다음에 오는 일요일'이라는 복잡한 셈법에 따라 결정되는 이동 축일movable feast(교회 축일 중 해마다 날짜가 바뀌는 축일 – 옮긴이)이다. 기존 기록대로라면 춘분은 3월 21일경이 될 터였다. 하지만 낮과 밤의 길이가 같아지는 날이 조금씩 달력과 어긋나게 된 것이다.

사실 태양이 만드는 1년은 정확히 말하면 365.2422일이다. 그러니 달력과 태양의 움직임이 맞지 않는 것은 당연했다. 재차 발생한 이 문제를 해결하기 위해 많은 학자가 나섰다. 최종적으로 제226대 로마 교황인 그레고리우스 13세Gregorius XIII가 1582년에 '그레고리력'을 제정하게 된다. 즉 현대 달력은 로마 교황이 정했다는 뜻이다. 모든 길은 로마로 통한다고 하는데, 달력도 로마로 통하고 있는 셈이다.

그레고리력은 율리우스력의 윤년 시스템에 '서기 연도의 숫자가 100의 배수이면서 400의 배수가 아닌 해는 윤년으로 하지 않는' 규칙을 도입한 것이다. 2000년, 2400년, 2800년은 윤년이지만, 2100년, 2200년, 2300년, 2500년, 2600년, 2700년, 2900년은 평년이다. 100년 단위로 날짜 수를 조정해 태양의 움직임과 연동시킨 현재의 달력이 완성되었다.

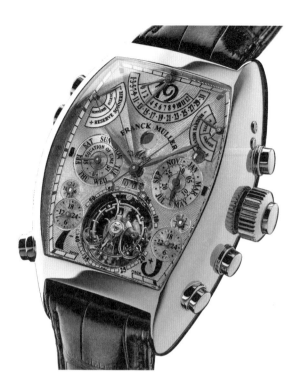

프랭크 뮬러(Franck Muller)
에테르니타스 메가 4(Aeternitas Mega 4)

· · ·

매우 복잡한 그레고리력까지 지원하는 기적적인 시계다.
영구 달력(perpetual calendar) 장치는 물론, 100년마다 돌아오는 '윤년이 아닌 해'의
2월에는 영년 변화 표시기(secular indicator)가 녹색이 된다
(사진에서 오른쪽 중앙 약간 위, 'JAN' 바로 위에 있는 붉은색 부분 – 옮긴이).

오토매틱(CAL.FM3480QPSE) / 18KWG 케이스 / 케이스 42mm×61mm

우주의 법칙에서 도출된 달력은 고대부터 현대까지 우리 생활의 중심축이자, 시간과 마찬가지로 사회를 원활하게 운영하는 시스템의 핵심이다.

스위스 시계, 종교 탄압으로 탄생하다

유럽의 지도를 펼쳐보자. 스위스는 유럽의 거의 중앙에 있다. 알프스산맥은 국토의 남쪽에 있고 이탈리아 등의 국경 지역에 위치한다. 한편 시계 산업이 뿌리내린 곳은 국토의 서쪽 끝에 있는 대도시 제네바와 그 북동쪽에 있는 프랑스 국경 인근의 산간 일대다. 쥐라기로 익숙한 이름인 쥐라산맥과 그 골짜기인 발레드주Vallée de Joux라는 지극히 평범한 지역이다. 어떻게 이 지역에 시계 산업이 뿌리를 내렸을까? 이웃 국가인 프랑스에서 시계공들이 도망쳐 왔기 때문이다.

유럽에서 제일가는 강국이었던 프랑스에서는 16세기경부터 시계 산업이 번성했다. 이 일에 종사하던 사람들은 대부분 위그노Huguenot로 불리던 프랑스의 프로테스탄트(칼뱅파 신교도)들이었다. 그들은 신의 가르침으로서 노동을 신성시했기에, 기술

을 꾸준히 연마하는 장인이 많았다.

이 시대는 가톨릭과 프로테스탄트가 벌인 종교 전쟁으로 세상이 쑥대밭이 되어 있었다. 1598년 앙리 4세Henri IV가 공포한 '낭트 칙령'으로 위그노들에게 종교적 자유가 주어지자, 일단 혼란은 잦아든다. 하지만 1685년에 루이 14세Louis XIV가 칙령을 폐지하고 다시 위그노에 대한 종교 탄압을 강화하자 이들은 자유와 안전을 찾아 유럽 각지로 망명하기 시작한다. 이때 같은 프랑스어권인 제네바(칼뱅파의 발상지)와 그 주변 일대는 적당한 망명지였다.

17세기 후기 제네바에서는 100명의 시계 우두머리 장인과 300명의 시계공이 연간 5,000개 정도의 회중시계를 만드는 데 불과했다. 그런데 위그노가 이주하고 나서부터는 제네바에서만 연간 6,000명의 시계공이 5만 개 이상의 회중시계를 생산하는 수준으로 발전했다. 즉 프랑스에서 발생한 종교 갈등이 스위스에 시계 기술을 가져다준 것이다.

1789년 프랑스 혁명으로 프랑스의 귀족 계급이 몰락하면서 패트런patron(영주나 귀족 등 장인의 제작 활동을 지원하는 후원인 - 옮긴이)의 지원을 받아 오던 고급 지향 프랑스 시계는 큰 타격을 받

는다. 이때부터 가격이 좀 더 저렴한 스위스제 시계를 선호하게 되었다. 급증하는 시계 수주에 대응하고자 제네바의 시계 장인들은 부품 제조에 외주를 주기 시작했다. 외주를 맡은 사람들은 제네바에서 그리 멀지 않은 발레드주에 사는 농부들이었다. 이곳은 해발 1,000미터 내외의 산지라서 1년의 절반은 눈에 갇혀버린다. 그래서 이들에게 농한기 일거리로 시계 부품 제조를 의뢰한 것이다.

이렇게 조용한 산촌에 조금씩 시계 산업이 정착했고, 그러면서 어느덧 뛰어난 장인들이 육성되었다. 1833년에는 르상티에Le Sentier에서 앙투안 르쿨트르Antoine LeCoultre(예거 르쿨트르Jaeger-LeCoultre)가, 1874년에는 라코토페La Côte-aux-Fées에서 조르주 에두아르 피아제Georges-Édouard Piaget(피아제Piaget)가, 1875년에는 르브라쉬스Le Brassus에서 쥘 루이 오데마Jules-Louis Audemars와 에드마르 오귀스트 피게Edward-Auguste Piguet(오데마 피게Audemars Piguet)가 현재 브랜드의 전신이 되는 시계 공방을 설립했다.

스위스 시계의 일대 생산지가 된 발레드주는 '시계 계곡watch valley'으로 불리며, 현재는 브레게Breguet, 블랑팡Blancpain, 파텍필립Patek Philippe 등이 생산 거점을 두고 있다. 늘 잔뜩 흐린 날씨에

. . .

산으로 둘러싸인 발레드주는 녹음 짙은 목가적인 시골 마을이다.
겨울이 되면 눈에 갇혀버리는 척박한 환경은 꼼꼼하고 끈기 있는 작업이
필요한 시계 기술을 키워내고 시계 산업의 토대가 되었다.

산은 완만하고 기복도 없는 목가적인 시골이라 관광객은 거의 없다. 사람이라고는 시계 관계자뿐이다. 그렇게 깊은 산속에서 전 세계 부유층을 기쁘게 하는 시계가 만들어지고 있다니 참 신기한 일이다.

크로노미터,
대항해의
완벽한 안내인이 되다

스마트폰 시대가 되면서 해외 출장을 갈 때 지도를 준비하지 않게 되었다. 그전에는 참 힘들었다. 필자가 처음으로 해외 취재를 나갔던 것은 20년 전 런던이었다. 가이드북에 실릴 법한 큰 매장을 취재하는 것이 아니어서 《런던 A-Z》라는 지도책에 의지해 거리 이름을 하나하나 확인하며 어렵사리 취재 장소를 찾아갔다.

지금은 스마트폰의 GPS 기능이 목적지 위치와 가는 경로까지 모두 가르쳐주니 길을 헤맬 걱정이 없다. GPS 기능은 최소한 네 대 이상의 GPS 위성이 발신하는 전파를 잡아 현지 위치를 산출해내는 시스템이다. 위치 정보는 위도와 경도의 조합으로 표시된다.

그렇다면 GPS는커녕 정확한 지도도 없던 시절, 여행자는 어

떻게 위도와 경도를 측정해 현재 위치를 파악했을까? 육지라면 산이나 강이 지표가 될 것이다. 하지만 아무것도 보이지 않는 해상에서 자신의 현재 위치를 측정하기는 어렵다.

위도를 측정할 때는 태양과 별을 표식으로 삼는다. 기준이 되는 적도(위도 0도)는 낮과 밤의 길이가 같아지는 춘분 · 추분에 태양이 지나는 길이다. 여기에서 북과 남으로 등분해 위도를 정했다. 항해 중인 뱃사람들은 위도를 측정할 때 낮에는 태양을, 밤에는 북극성을 활용했다(남반구인 경우는 팔분의자리). 예를 들어 북극성이 보이는 각도는 북쪽으로 갈수록 커지고 적도에 가까워질수록 작아진다. 항해사는 사분의, 육분의 등으로 북극성의 높이를 측정해 배의 위도를 파악했다.

하지만 경도를 알아내는 방법은 아무도 밝혀내지 못했다. 대항해시대(15세기~17세기)는 그야말로 도박이었다. 역사에 이름을 남긴 바스쿠 다가마Vasco da Gama나 크리스토퍼 콜럼버스Christopher Columbus 등의 항해사는 운이 좋았을 뿐이지 수많은 뱃사람이 목숨을 잃었다. 자기가 어디에 있는지를 모르니 갑자기 얕은 여울에 걸려 좌초하거나, 나아가야 할 방향을 잃고 조난을 당하는 사례가 끊이지 않았다.

이에 유럽 국가들은 경도를 측정하는 방법을 찾아내고자 전력을 기울였다. 경도가 정확히 측정되면 안전한 항로 개척이 가능해지고, 무역을 통해 막대한 이익을 얻을 수 있었기 때문이다. 1714년 영국은 의회 내에 경도위원회Board of Longitude를 설치해서 현재 화폐 가치로 수십억 원이나 되는 상금을 내걸고 경도 측정법을 모집했다.

이 프로젝트에 많은 천재들이 참여했다. 예를 들어 만유인력의 법칙으로 유명한 아이작 뉴턴Isaac Newton은 시계를 사용하면 경도를 측정할 수 있다는 사실을 진즉에 알고 있었다. 지구의 자전 주기는 약 24시간이다. 즉 15도마다 1시간의 시차가 발생하는 셈이다. 따라서 출항지에서 태양이 가장 높아지는(즉, 그림자가 짧아지는) 남중시南中時를 측정해둔다. 그러면 현재 위치의 남중시와 생기는 차이를 보고 출항지에서 얼마만큼 동쪽이나 서쪽으로 떨어져 있는지를 파악할 수 있다. 남중시가 2시간 빠르면 출항지보다 동쪽으로 30도 떨어져 있고, 남중시가 1시간 느리면 서쪽으로 15도 진행했다는 뜻이다. 하지만 심하게 흔들리고 온도 변화와 습도도 심한 배 위에서 계속 정확한 시각을 가리키는 시계를 만드는 일은 절대 불가능하다고 여겼다. 따라

서 뉴턴은 천문학을 이용해 경도 측정법을 연구했다고 한다.

아무튼 만족스러운 결과가 나오지 않은 채 20년 이상의 세월이 흘렀다. 당시 영국에서는 달을 사용한 경도 측정법의 연구가 주류였다. 핼리혜성으로 잘 알려진 천문학자 에드먼드 핼리Edmond Halley가 핵심 인물이었다. 그런 상황에서 시골 목수 출신의 시계공 존 해리슨John Harrison이 H-1이라는 고정밀도 시계를 완성한 것은 1735년의 일이었다. 이 소식에 경도위원회도 반색했다. 이듬해 H-1은 성능 테스트를 위해 리스본행 선박에 탑재되어 멋진 성능을 발휘한다. 이어서 존 해리슨은 장치를 소형화한 H-2, 성능을 올린 H-3를 제작한다. 1760년에 완성한 H-4는 지름 15센티미터의 소형 시계였는데 영국에서 자메이카까지 항해하는 동안 2분 이하의 오차밖에 생기지 않았다. 하지만 권위주의적이었던 천문학 파벌의 엘리트들은 근본도 모르는 시계공의 공적을 좀처럼 인정하지 않았다. 결국 존 해리슨의 시계가 경도위원회의 공식적인 인가를 받은 것은 1773년이 되어서였다.

해리슨이 사망하기 8개월 전인 1775년, 복제판 H-4(조작 여부를 검사하기 위해 설계도를 토대로 다른 시계공에게 만들게 한 것)와 함께

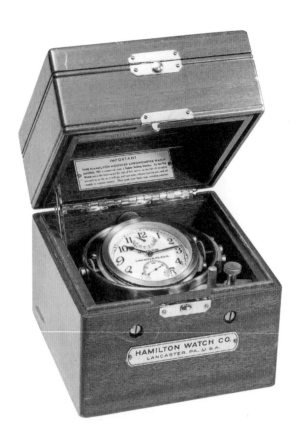

<p style="text-align:center">· · ·</p>

18세기 이후 해상 시계인 크로노미터는 계속 개량되었다.
흔들리는 선상에서도 항상 시계를 수평으로 유지하기 위해 짐벌(gimbal)을
부착한 타입이 다수 제작되었다.

사진 협조: 해밀턴

탐험 여행에 나섰던 제임스 쿡James Cook이 무사히 귀항했다. 당시 쿡 선장은 일기에 H-4를 '완벽한 안내인'이었다고 적었다. 이 항해가 성공하면서 영국은 완벽한 해상용 고정밀도 시계, 즉 마린 크로노미터Marine Chronometer가 완성되었음을 증명했다. 해상에서도 현재 위치를 정확히 파악할 수 있게 된 영국은 식민지 무역을 통해 창출한 부로 거대 제국을 구축했다.

마을을 덮친 대화재,
기적의 시계 도시를
만들다

라쇼드퐁La Chaux-de-Fonds은 시계 산업이 번성한 시계 계곡의 일부이자 프랑스 국경에서도 가까운 도시다. 해발 약 1,000미터의 산속 도시에 약 3만 9,000명의 인구가 살고 있다. '이게 무슨 대수냐'라고 생각했다면 오산이다. 라쇼드퐁은 스위스 내 프랑스어권 중에는 세 번째로 큰 도시이자 전체 인구의 약 0.5퍼센트가 살기 때문이다. 스위스로서는 상당한 대도시가 교통도 불편한 산속에 느닷없이 나타난 것이다.

그렇다면 왜 라쇼드퐁은 시계 도시로 크게 발전했던 것일까?

17세기까지 말의 명산지로 알려져 있던 라쇼드퐁은 각지에서 많은 중간 매매상들이 모여들었다. 그들이 갖고 있던 최신 기계인 회중시계를 수리한 인물이 바로 대장간의 견습공이었던 다니엘 장리샤르Daniel JeanRichard라는 소년이었다. 그는 고객

이 맡긴 시계를 바로 모방해 혼자서 회중시계를 만들었다고 한다. 이때부터 시계 산업이 본격적으로 이루어졌고, 제네바에 있는 제조업체의 하청 등을 받아 규모가 확대되었다. 18세기 중엽에는 인구의 3분의 1이 시계 산업에 종사할 정도였다.

시계 산업이 크게 발전했던 계기는 1794년에 발생한 라쇼드퐁의 대화재였다. 완전히 타버린 마을을 재건할 때 사람들은 주요 산업이었던 시계 제조를 중심에 두었다.

먼저 남향의 경사면을 바둑판 모양으로 나누었다. 남쪽에는 반드시 마당을 배치한 3~4층 건물을 나란히 세워 어느 건물에서든 시계공의 작업실에 밝은 햇빛이 들어오게끔 했다. 건물의 높이를 낮이 가장 짧은 동지의 햇빛에 맞추어, 빛이 방 안쪽 깊숙이 들어오도록 건물 안쪽 길이를 짧게 만들었다. 추위가 심한 고지대인데 창을 크게 낸 것도 특징이었다. 철저하게 시계공을 위한 도시 계획을 추진한 결과, 주변 지역에서 창업한 시계 제조업체가 라쇼드퐁에 모여들었다. 부품과 케이스를 제작하는 공급사도 늘어났다. 시계 산업에 특화된 도시 계획으로 시계 산업은 더욱 크게 발전했다.

이 지역을 시찰하러 방문한 경제학자 겸 혁명가 카를 마르크

. . .

건물이 가지런히 늘어선 라쇼드퐁 거리.
건물은 높이뿐만 아니라 디자인까지 통일감이 있다.
마을 자체가 하나의 시계 공장으로 계획되었다는 사실을 알 수 있다.

스Karl Marx는 "이곳은 거대한 공장 도시다"라며 감탄했고 《자본론》에도 소개했다고 한다. 자본가와 노동자라는 대립 구조가 아닌, 더 좋은 시계를 만든다는 목표를 위해 사람이 모이고 서로 도와가며 일하는 모습. 그런 라쇼드퐁의 사람들에게서 사회주의가 지향하는 일종의 이상형을 보았을지도 모른다.

대화재에 굴하지 않고 시계 산업에 미래를 건 라쇼드퐁 사람들의 선견지명은 현재 산속의 대도시가 증명하고 있다. 이 독특한 도시 계획이 높은 평가를 받아 2009년에는 인접 도시 르로클Le Locle과 함께 '시계 제조 계획도시'라는 이름으로 유네스코 세계문화유산에 등재되었다.

미국의 군수공장,
시계 산업의
상식을 바꾸다

프랑스의 영향을 강하게 받은 스위스의 시계 브랜드는 명칭 대부분이 인물명이거나 프랑스어다. 하지만 스위스의 'IWC 샤프하우젠IWC Schaffhausen'은 예전에 '인터내셔널 워치 컴퍼니 International Watch Company'라는 영어 명칭을 썼다. 1868년에 미국인이 창업했기 때문이다. 창업자인 F. A. 존스F. A. Jones는 미국의 뛰어난 시계 제조 기술과 스위스의 장인 기술을 조합해 고품질의 시계를 만드는 것을 목적으로 스위스에서 시계 브랜드를 설립했다.

그런데 미국의 뛰어난 시계 제조 기술이란 무엇일까? 지금은 시계 하면 곧 스위스이지만, 사실 미국이 세계의 시계 산업을 주도했던 시절이 있었다. 그리고 미국의 생산 방식이 스위스의 시계 산업에 지대한 영향을 끼쳤던 시절이 있었다.

미국의 시계 산업은 18세기 초에 영국에서 온 이민자가 들여왔다. 다만 미국 사람들은 광대한 토지 안에서 띄엄띄엄 생활하고 있었다. 유럽처럼 장인이 한데 모여 시계를 만들 수는 없었기에 품질 수준은 그다지 높지 않았다.

그런데 19세기에 접어들자 윈체스터Winchester와 콜트Colt 등 총기 제조업체와 미군 공장이 공작 기계를 사용한 대량생산 기술을 확립시켰다. 훗날 아메리칸 시스템American System으로 불리는 대량생산 기술은 ① 제품 설계를 규격화하고 ② 미숙련공의 분업을 통해 ③ 자동화된 기계로 ④ 호환성 있는 부품을 생산해 ⑤ 제품을 대량 생산하는 것이었다. 수준 높은 제품을 대량으로 만들 수 있을 뿐만 아니라 고장 났을 때도 부품을 바로 교체할 수 있어 편의성도 높았다. 미국의 대량생산 기술은 훗날 포드 자동차를 탄생시키고, 압도적인 공업력으로 세계의 패권을 쥐게 된다.

미국의 대량생산 기술은 시계 산업에도 도입되었다. 대량생산의 강점은 바로 비용이다. 가격이 저렴한 미국제 시계는 스위스의 시계 브랜드에도 위협적이었다. 스위스의 손꼽히는 고급 시계 브랜드 '파텍필립'의 창업자인 앙투안 드 파텍Antoine de

Patek은 1854년에 미국 매사추세츠에 있는 거대 시계업체 월섬 Waltham의 공장을 시찰했다. 연간 10만 개를 생산하는 이 공장에서는 증기로 움직이는 공작 기계를 사용했다. 홀스톤 hole stone(움직이는 부품의 마모를 최소화하기 위해 끼워 넣는 인조 보석-옮긴이) 세팅과 피벗 홀 pivot hole(톱니바퀴의 심이 끼워지는 부분-옮긴이)의 선반 가공도 기계로 이루어졌다고 한다. 미국의 대량생산 시계는 적어도 '저렴하고 정확한 시계'라는 점에서는 스위스를 압도했다. 따라서 F. A. 존스는 미국식 시계 제조 기술을 스위스에 들여와 시계 회사를 설립했다.

이에 대해 앙투안 드 파텍은 스위스 시계 문화에 대한 모독이라며 분개했다. 그리고 1876년 필라델피아 국제 박람회에서 '즉시 날짜 조정식 영구 달력 instantaneous perpetual calendar', '문페이즈 moonphase', '미닛 리피터 minute repeater', '크로노그래프 chronograph'를 탑재한 복잡시계 high-complication watch를 발표했다. 정밀하고 아름다우면서 희소한 것이 스위스 시계임을 강하게 어필한 것이다. 참고로 월섬이 박람회에서 발표한 것은 놀랍게도 자동 태엽 제조기였다. 스위스에서 시계는 예술품이지만, 미국에서 시계는 공산품 중 하나에 불과했다.

이러한 미국식 제조 시스템은 점차 스위스 내에도 자리 잡기 시작했다. 19세기 이후에는 론진Longines, 오메가Omega, 티쏘Tissot 등 자체적으로 모든 부품을 제조해 효율적인 제조 환경을 구축한 원스톱 제조업체, 이른바 매뉴팩처 브랜드manufacture brand가 점점 늘어났다. 한편 미국의 시계 산업은 결국 회중시계에서 손목시계로 변화하는 시대의 흐름에 대응하지 못하고 스위스에 패권을 넘겨주게 된다.

세계 최초의
손목시계는
여성용이었다

남성 잡지는 손목시계 기획 기사가 킬러 콘텐츠다. 시계점에서 취급하는 손목시계 대부분이 남성용이고 현재의 시계 시장도 남성 우위다. 시계가 남성이 착용할 수 있는 몇 안 되는 액세서리 중 하나이다 보니 남성 시계 애호가가 많은 것은 사실이다. 그런데 역사를 풀어헤쳐 보면 '시계를 차는 것'에 열중했던 쪽은 오히려 여성이었다.

기계식 시계는 역사를 거치면서 점점 작아졌다. 17세기 중엽에는 회중시계가 많이 만들어졌는데 대부분 크기가 커서 귀부인들의 불만이 많았다. 또 드레스에는 신사복처럼 주머니가 없어 회중시계 자체가 어울리지 않는다. 이에 귀부인들은 고용하고 있는 시계공에게 더 작은 시계를 만들게 했다. 귀부인들은 그것을 허리춤에 매다는 장신구인 '샤틀렌chatelaine'으로 즐겼다.

소형화한 시계는 패션의 변천과 함께 펜던트형과 브로치형으로 변화했고, 마침내 1810년에 손목시계라는 형태에 도달한다. 나폴레옹 보나파르트의 여동생이자 훗날 나폴리 왕비가 되는 카롤린 뮈라Caroline Murat가 천재 시계공 아브라함 루이 브레게Abraham-Louis Breguet에게 주문한 시계는 브레이슬릿 위에 시계가 부착되어 있다. 그것이 바로 '세계 최초의 손목시계'로 알려져 있다. 참고로 스위스 최초의 손목시계도 사실은 여성용이었다. 1868년에 헝가리의 코스코비치 백작 부인이 구입한 파텍필립제 손목시계는 우수한 기술뿐만 아니라 보석으로서의 형태도 뛰어난 수준이다. 아름답고 앙증맞은 시계를 차고 싶다는 여성의 열정이 시계 기술을 비약적으로 높인 것이다.

한편 남성들은 회중시계가 불편하지 않았기에 남성용 손목시계가 탄생한 시기는 더 나중이다. 계기가 된 것은 전쟁이다. 전략이 고도화하고 전쟁터에 비행기가 등장하자 한가롭게 회중시계를 꺼낼 여유가 없어진다. 이에 1880년경에 독일 황제 빌헬름 1세가 스위스의 제라드 페리고Girard-Perregaux에 해군 장교용 손목시계 제작을 의뢰한다. 만들어진 시계는 회중시계에 팔에 감는 가죽 벨트가 달려 있었다. 이것이 바로 남성용 손목

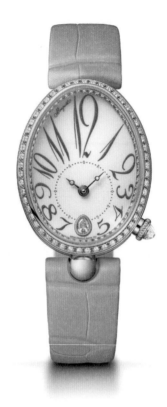

브레게
퀸 오브 네이플즈 8918(Queen of Naples 8918)

· · ·

초대 브레게가 제작한 세계 최초 손목시계의 케이스 디자인을
현대적으로 재해석한 달걀형 케이스가 특징이다. 다이얼 소재는 장인 기술로 만들어지는
그랑 푀 에나멜(grand feu enamel) 처리가 되어 있다.

오토매틱(CAL.537/3), 18KWG, 케이스 28.1mm×36.5mm, 30m 방수

———

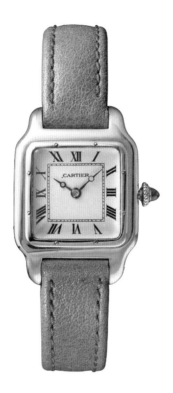

. . .

1912년에 제작된 '산토스'.
베젤에 일자 나사로 포인트를 준 디자인은 당시 파리에서
최신 기술의 상징이었던 에펠탑의 철골 구조 또는 고층 건축을 형상화한 것이다.

Vincent Wulveryck, Cartier Collection © Cartier

———

0 4 7

시계의 시작으로 알려져 있다. 이 시계 스타일이 전쟁터에서 높은 평판을 받자, 병사들은 회중시계를 팔에 감고 사용하기 시작했다. 남성용 손목시계는 군용품으로 출발했던 것이다.

그렇다면 남성의 치장용 손목시계는 언제 탄생했을까? 바로 1904년에 '까르띠에Cartier'에서 탄생했다. 훗날 '산토스Santos'라는 이름이 붙게 되는 우아한 사각형 시계는 유럽 항공기 개발의 1인자인 산토스 두몽Santos Dumont을 위해 고안된 것이다. 앙증맞은 장신구를 만들어온 까르띠에였기에, 남성이 작고 우아한 손목시계를 착용한다는 세련된 스타일을 떠올렸을 것이다.

메이지 유신, 일본의 시간을 바꾸다

기계식 시계의 기술과 문화는 유럽에서 탄생했다. 그렇다면 서양의 기계식 시계가 동양에 들어온 시기는 언제일까? 일본의 경우, 기록으로 남아 있는 것은 1551년이다. 일본에 기독교를 전파한 선교사 프란치스코 하비에르Franciscus Xaverius가 기독교 포교를 허가받기 위해 스오국周防國(현재의 야마구치현 – 옮긴이)의 영주였던 오우치 요시타카大內義隆에게 바칠 기증품으로 들여왔다고 한다. 이 시계는 현재 남아 있지 않다.

기독교 선교사들은 교회에 직업훈련학교를 만들고 서양 기술을 일본에 전파했다. 여기에는 시계도 포함되어 있었다. 쇼군 집안과 영주는 고용하고 있는 시계공에게 시계를 제조하도록 했다. 다만 그것은 어디까지나 소규모였고 외국에서 주목받을 정도는 아니었다.

. . .

시계추를 사다리꼴 형태의 케이스인 노(櫓) 안에 넣고
그 위에 시계 장치를 놓는 방식이라서 '노시계(櫓時計)'라 부른다.
케이스 앞에는 도쿠가와 가문을 상징하는 접시꽃 문양이 새겨져 있다.

(세이코뮤지엄 긴자 소장)

그 이유는 무엇일까? 일본 시계는 유럽에서 사용할 수 없었기 때문이다. 유럽에서는 기계식 시계의 탄생을 계기로 하루를 정확하게 24등분하는 '정시법定時法'을 채택하고 있었다. 반면에 일본에서는 에도 시대가 되어서도 '불시법不時法'을 채택하고 있었다. 하루를 24분할하는 것은 같지만 낮을 12등분, 밤을 12등분하는 방식이었다. 따라서 여름 낮의 1시간은 길지만 겨울 낮의 1시간은 짧아져 계절에 따라 시간 단위의 길이가 달라지는 것이다.

이 복잡한 시간 환경에 대응하기 위해, 에도 시대의 시계공들은 다양한 아이디어를 짜냈다. 달력과 연동시켜 인덱스의 간격을 바꾸거나 시곗바늘이 회전하는 속도를 바꾸는 '화시계和時計'(일본에서 자체적으로 제작한 기계식 시계 - 옮긴이)는 매우 고도의 시계 기술을 필요로 했다. 현대에도 일본의 기술은 '갈라파고스'(자신들만의 방식을 고집하다가 국제시장에서 고립되는 현상을 일컫는 말 - 옮긴이)라는 비아냥을 듣는 분야가 적지 않은데, 시계에 관해서는 에도 시대부터 갈라파고스였다.

1868년 메이지 유신(일본의 개혁 세력이 에도 막부를 무너뜨리고 정치·경제·문화 전 분야에 걸쳐 근대화를 성공시킨 변혁의 과정 - 옮긴이)을 계

기로 유럽과 마찬가지로 정시법을 쓰게 되자 일본에도 단번에 서양 스타일의 시계 문화가 퍼져 나간다. 현재 세이코 시계의 전신인 핫토리토케이텐腹部時計店은 1881년에 수입 시계 판매와 시계 수리 사업을 시작했다. 그러다 1892년 시계 제조 공장인 세이코샤精工舍를 설립해 일본산 시계를 만들게 되었다.

교통의 진화, 시차를 만들어내다

인류가 전 세계를 여행하게 되고 나서부터 시차 문제로 힘들어 하는 사람들이 많아졌다. 해외에 있는 사람과 온라인 회의를 하는 경우도 그렇다. 그렇다면 시차 개념은 언제부터 시작되었을까?

애초에 기계식 시계는 교회의 탑시계로 만들어졌다. 정해진 시간에 종을 울려 기도와 쉬는 시간을 알리는 것이 목적이었다. 시간이란 종소리가 들리는 범위, 즉 교회의 권력이 미치는 영역에만 통용되는 지역적인 규칙이었다. 따라서 '언제부터 하루가 시작되는가?'를 의미하는 표준시는 도시마다 제각각이었다.

말과 도보로 이동하던 시절에는 먼 곳에 사는 사람과 교류할 일이 적어서 도시마다 표준시가 달라도 큰 불편은 없다. 하지만 19세기 초 영국에서 증기기관차가 발명되고 이동 거리가 길

어지자 문제가 발생한다. 각지의 표준시가 제각각이었던 탓에 안전한 철도 시간표를 편성하지 못해서 중대 사고가 자주 발생했다. 이에 영국은 그리니치 천문대의 시계를 표준시로 정해서 운행 시간표를 정리하고 문제를 해결했다.

하지만 미국과 캐나다처럼 광대한 국가인 경우는 표준시를 하나로 통일하기가 어렵다. 사실 1869년에 완성된 미국 대륙횡단철도는 200개 이상의 표준시를 사용해 운항했을 정도로 매우 혼란스러웠다고 한다. 이때 나선 인물이 캐나다의 엔지니어 샌드퍼드 플레밍Sandford Fleming이었다. 그는 '지구를 경도 15도씩 총 24개로 나눠 1시간 단위로 계산하는 표준시를 만드는' 방법을 고안한다. 1884년에 개최된 국제 자오선 회의에서 그리니치 천문대가 본초 자오선(경도 0도 기준)으로 정해진 것을 계기로 이 아이디어에 대한 법 정비가 이루어졌다. 그리고 전 세계 국가에 24개 표준시가 설정되었다. 이것이 '시차'의 탄생이다.

표준시는 주변국과의 세력 균형 및 정책하고도 크게 관련되어 있어 각국의 형편에 맞게 설정할 수 있다. 예를 들어 그리니치 천문대를 본초 자오선으로 하는 방안에 강하게 반대했던 프랑스는 영국과 거의 같은 경도에 있는데도 굳이 +1시간의 표

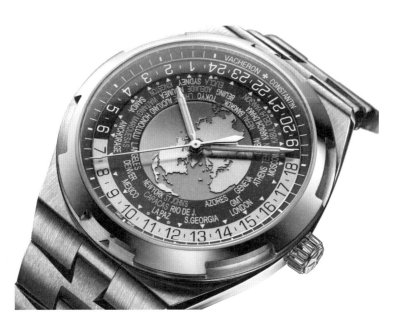

바쉐론 콘스탄틴(Vacheron Constantin)
오버시즈 월드타임(Overseas World Time)

· · ·

타임존을 대표하는 도시와 24시간 링을 사용해
전 세계의 시간을 알 수 있는 월드타임 장치를 탑재했다.
이 모델은 무려 37개 표준시를 지원하는 세계적인 여행 시계다.

오토매틱(CAL. 2460 WT/1), SS 케이스, 케이스 지름 43.5mm, 15기압 방수

———

준시를 선택했다. 그런가 하면 아이슬란드는 수도 레이캬비크가 서경 21도에 있는데도 영국과 같은 그리니치 표준시를 사용하고 있다. 연방국인 러시아는 표준시가 11개나 있는 반면에, 거대한 국토를 가진 중국의 표준시가 단 한 개뿐이라는 것은 자못 중앙집권 국가다운 규칙이라고 할 수 있다. 한국에서는 일본과 동일한 표준시를 사용하는 것에 대한 거부감으로 표준시를 30분 늦추는 법안이 발의된 적도 있다.

현재는 표준시가 40개까지 늘어났다. 태양이 가장 높아지는 남중시를 정오에 최대한 맞추기 위해 15분과 30분 단위의 표준시를 설정한 결과다. 참고로 가장 규모가 작은 표준시는 오스트레일리아 남부 마을 유클라의 +8시간 45분이다. 예전에는 전신국으로 번창했지만, 현재는 대륙을 횡단하는 여행자용 호텔과 주택 몇 채만 있어 이 표준시를 사용하는 인구는 100명 정도라고 한다.

항공기가 진화하고 인터넷이 보급되면서 세계는 작아졌다고들 한다. 작아졌기 때문에 시차와 더 잘 어울릴 필요가 있다. 시차 조정 기능이 GMT Greenwich Mean Time, 월드타임 world time, 듀얼타임 dual time, 홈타임 home time 등 네 가지나 존재하는 이유는 그

만큼 현대인에게 시차 조정이 중요하기 때문일 것이다.

　현대인에게 시차는 골칫거리지만, 그래도 시차로 인해 세계는 원활히 돌아가고 있다.

동서 냉전이
키운
독일 시계

자동차에서는 메르세데스 벤츠, 아우디, 포르쉐. 가전에서는 밀레, 보쉬, 브라운. 가구에서는 비트라, 롤프벤츠 등. 독일은 고급 제품 브랜드를 여럿 보유하고 있다. 그런데 유독 고급 시계에서는 맥을 못 춘다. 물론 시계 애호가에게 익숙한 브랜드는 있다. 그렇지만 보통 독일과 시계는 좀처럼 연결이 안 된다.

독일 시계의 역사는 길다. 14세기에는 아우크스부르크와 뉘른베르크의 금속 세공 장인이 기계식 시계를 만들기 시작했다는 기록이 남아 있다. 슈바르츠발트Schwarzwald('검은 숲'이라는 뜻-옮긴이) 지방에서는 목공 기술을 살려 뻐꾸기시계를 제조했다. 다만 고급 시계는 기본적으로 스위스와 프랑스에서 수입하는 경우가 많았다.

독일에서 시계 산업이 본격적으로 이루어진 시기는 1845년

이다. 작센 왕국(1806년부터 1918년까지 독일 중부에 있던 왕국, 현재의 독일 작센주-옮긴이)의 궁정 시계공 구트케스Friedrich Gutkaes의 제자였던 페르디난트 아돌프 랑에Ferdinand Adolph Lange가 드레스덴 근교의 마을 글라슈테Glashutte에 근대적인 시계 산업을 들여왔다. 이 지역은 일찍이 은광과 은세공 산업이 번성했는데, 폐광과 함께 마을이 쇠퇴했다. 하지만 랑에는 수공업을 특기로 하는 사람들이 소박하게 살아가는 산골 마을에서 스위스 시계 산업과 같은 풍경을 보았다. 그래서 제자와 글라슈테로 이주해 시계 산업을 일으켰다.

글라슈테는 도시에서 멀리 떨어져 있는 데다 부품을 외주로 줄 수 있는 회사도 없다. 그래서 랑에는 제자마다 제조할 부품을 할당해주고 통일된 규격의 부품을 사용해 비용은 낮추면서도 품질은 높였다. 즉 미국이나 스위스의 시계 제조업체가 하나의 기업에서 하던 일을 마을 차원에서 했던 것이다. 또 시계공을 육성하기 위해 시계 학교를 설립하고 인접한 보헤미아(현재의 체코)에서도 유학생을 모집했다. 주변 지역에 전해 내려오는 금속 장식 기술을 무브먼트 장식에 도입하는 등 독창성도 확실히 추구했다. 그 결과 글라슈테에서 만든 시계는 스위스에

서도 인정받게 되었고, 독일군의 계기판과 파일럿 시계 등도 제조하게 되었다.

그런데 이것이 독이 되기도 했다. 제2차 세계대전 말기 연합 군은 독일의 도시를 여러 차례 공습했다. 특히 피해가 심각했 던 곳이 드레스덴이었는데, 군수품인 시계를 제조했던 글라슈 테의 시계 제조업체도 공중 폭격으로 파괴되고 만다. 소련군의 침공으로 인해 공작 기계 등을 징발당한 글라슈테의 시계 산업 은 철저하게 파괴당한다. 전쟁 후 동독 측에 편입된 글라슈테 의 시계회사는 모두 GUB VEB Glasshutter Uhrenbetrieb (글라슈테 시계 공 장)라는 이름으로 국영화된다. 이로써 자유로운 시계 제조는 불 가능해진다.

독일 시계에 있어서는 겨울의 시대였지만, 모든 것이 나쁘게 만 돌아가지는 않았다.

왜냐하면 스위스의 시계 제조업체가 경쟁사와의 치열한 생 존 경쟁에 휘말렸기 때문이다. 1970년대에는 일본제 쿼츠 시 계와의 경쟁과 환율 문제로 많은 회사가 도산하기도 했다. 간 신히 살아남은 회사도 비용 절감과 시장에 맞춘 시계를 개발할 수밖에 없게 되면서 브랜드의 개성을 사수하기 위해 고군분투

했다.

반면에 글라슈테의 시계 국영 기업은 동독과 공산권 국가를 대상으로 꾸준히 시계를 계속 만들었다. 스위스 시계 제조업체의 경우 십수 년 동안 이어진 겨울의 시대를 메꿔줄 시계공이 적다 보니 아직도 숙련 시계공이 젊은 시계공에게 기술을 계승하는 일로 고민하고 있다. 하지만 독일의 경우 시계공의 업무가 보호받은 결과, 기술의 계승도 비교적 수월하게 이루어졌다고 한다.

1989년 동독과 서독이 통일되자 GUB는 해체되고 '랑에 운트 죄네A. Lange & Söhne'와 '뮬 글라슈테Muhle Glashutte' 등 과거의 명문이 잇달아 재기에 성공한다. 그리고 GUB의 자산을 인수하는 형태로 '글라슈테 오리지날Glashütte Original'이 설립된다. 이 업체들은 모두 단순하고 복고적인 디자인과 장치를 특기로 한다. 디자인과 시계 기술이 어떤 의미에서 '동면 상태'였기 때문일지도 모른다. 많은 사람이 본 적이 없었으니 선입견이 생기지 않았고, 그 은근한 멋이 신선하게 받아들여진 것이다.

치열한 생존 경쟁을 이겨낸 스위스 시계 브랜드는 항상 유행을 의식하며, 최신 기술을 도입해 최첨단으로 나아간다. 한편

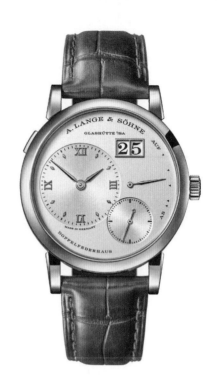

랑에 운트 죄네
랑에 1(Lange 1)

...

1994년에 출시한 부활 모델 첫 번째 중 하나.
대형 캘린더는 초대 랑에가 제작했던 드레스덴 가극장의
5분 시계 디자인에서 유래했다. 모든 표시가 겹치지 않는 디자인도 독특하다.

매뉴얼 와인딩(CAL.L121.1), 18KPG 케이스, 케이스 지름 38.5mm, 3기압 방수

오랫동안 동면 상태였던 독일 시계는 유행에 크게 떠밀리지 않고 차분한 분위기의 시계를 만드는 것이 특징이다. 수수하지만 깊은 맛이 있다. 그것이 바로 독일 시계의 매력이다.

1969년, 시계의 대전환기

1960년대는 기성 문화에 대항하는 '반문화counterculture'의 전성기였다. 팝, 히피, 언더그라운드 등의 청년 문화는 반문화의 핵심이었다. 반문화는 반전 운동이나 흑인 민권 운동 등과 결합하면서 세상을 휩쓰는 거대한 파도가 되었다.

반문화의 최절정기는 1969년이다. 재즈의 제왕 마일스 데이비스Miles Davis는 재즈와 록을 접목한 명반 〈비치스 브루Bitches Brew〉를 발표한다. 사회현상으로까지 발전한 록 페스티벌 '우드스톡Woodstock'이 개최되고, 지금 봐도 훌륭한 명화 〈이지 라이더Easy Rider〉가 미국에서 개봉된다. 아폴로 11호가 달 표면에 착륙하면서 마침내 인류는 지구를 벗어나는 데 성공한다. 새로운 시대로 돌입하는 흥분과 설렘의 시간이 바로 1969년이었다.

묘하게도 시계업계 역시 1969년은 커다란 시대의 전환기였다.

먼저 '오토매틱 크로노그래프automatic chronograph'의 개발을 꼽을 수 있다. 1960년대의 손목시계는 오토매틱 무브먼트로 전환된 상태였다. 손으로 태엽을 끼릭끼릭 감는 매뉴얼 와인딩 무브먼트는 완전히 시대에 뒤처져 있었다. 특히 부품이 많고 복잡한 크로노그래프는 오토매틱화가 잘 진행되지 않아 이미 화석으로 취급받았다. 이에 개발에 나선 업체는 세이코, 제니스Zenith, 그리고 브라이틀링Breitling · 태그호이어TAG Heuer(당시는 호이어-레오니다스) · 해밀턴Hamilton(당시는 해밀턴-뷰렌) · 뒤부아 데프라즈Dubois-Depraz 등 4사 연합팀이었다. 이들은 각각 오토매틱 무브먼트 개발을 진행했다. 경쟁에서 승리한 쪽은 4사 연합이었다. 4사 연합은 1969년 3월 3일에 세계 최초로 오토매틱 크로노그래프 무브먼트인 '크로노매틱Chronomatic'을 발표한다. 크로노그래프 장치와 오토매틱 장치를 모듈 형식으로 접목한 획기적인 구조는 4사의 지혜를 집결한 결정체였다. 용두crown(시계의 태엽을 감거나 시간, 날짜를 조작하는 장치 – 옮긴이)가 반대쪽에 있는 독특한 스타일도 세계 최초의 기계에 걸맞은 전위적인 충격을 주었다.

참고로 1969년 가을에 발표된 제니스의 오토매틱 크로노그

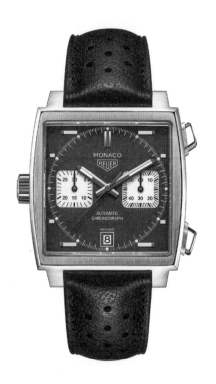

태그호이어
태그호이어 모나코칼리버 11 크로노그래프
(TAG Heuer Monaco Calibre 11 Chronograph)

. . .

1969년에 탄생한 '모나코'의 디자인과 스타일을 그대로 계승했다.
용두도 9시 위치에 세팅했으며 파란색 다이얼과 옆으로 뻗은 인덱스도 당시 모습 그대로다.

오토매틱(CAL.11), SS 케이스, 케이스 39mm×39mm, 100m 방수

래프 무브먼트 '엘 프리메로El Primero'는 크로노매틱과는 달리 일체형 설계로 되어 있다. 또 0.1초 단위를 측정할 수 있는 고진동 사양이다. 당시 설계는 지금까지도 거의 변함없이 계승되고 있다. 대량생산형 크로노그래프 무브먼트로서는 여전히 뛰어난 고성능을 자랑한다.

그런가 하면 세이코는 1969년에 카운터펀치를 연발해 시계를 차세대로 추진시킨 개혁자였다. 먼저 1969년 5월에 일본산 최초의 오토매틱 크로노그래프 '칼리버 6139'를 발표했다. 그뿐만 아니라 스위스 기업보다 앞서 대량생산에 성공하고, 이듬해에는 일반인 대상으로 출시하기 시작했다. 여기서 끝난 것이 아니다. 10월에는 심플한 기계식 쓰리핸즈three-hands(시곗바늘 세 개짜리를 의미함 – 옮긴이) 시계인 '그랜드 세이코Grand Seiko V.F.A'를 발표했다. V.F.A란 'Very Fine Adjusted(초정밀 조정)'의 약자다. 즉 숙련된 장인이 특별히 제작한 시계라는 뜻이다. 많은 실력파 제조업체가 최고의 기술을 결집해 정밀도를 겨루는 천문대 크로노미터 경연대회에서 승리한 노하우를 유감없이 도입했는데 정밀도는 일차(하루당 오차) ±2초다. 기계식 시계로서는 최고 수준의 고정밀도 시계를 실현한 것이다. 같은 해 12월

25일, 이번에는 기계식 시계의 정밀도를 압도하는 세계 최초의 쿼츠 시계 '쿼츠 아스트론Quartz Astron'을 발표한다.

세이코는 스위스 기업이 기를 쓰고 개발했던 오토매틱 크로노그래프를 거뜬히 실용화한 것이다. 그뿐만 아니라 초고정밀도의 기계식 시계를 만들 만큼의 실력을 바탕으로 새로운 시대의 개막을 알리는 최신 기술을 탑재하여 초고정밀도의 쿼츠 시계를 만들었다.

요컨대 청년 문화가 1969년을 경계로 크게 변화했듯이 시계 문화 역시 1969년은 큰 전환기였다.

스위스 시계
vs
일본 시계

지금은 스위스 시계가 세계를 주도하고 있지만 1970년대에는 존속의 위기를 맞았다. 그 계기는 1969년 12월 25일에 발표한 세이코의 '쿼츠 아스트론'이다.

애초에 시계의 기본 성능은 '시계의 정밀도'다. 즉 시각을 얼마만큼 오차 없이 가리키느냐 하는 것이다. 기계식 시계의 경우는 아무리 애를 써도 일차가 ±2초다. 그런데 세이코의 '쿼츠 아스트론'은 월차(1개월당 오차)가 ±5초다. 이쯤 되면 비교가 되지 않는 성능 차이다. 따라서 전통적인 스위스 시계의 입지는 크게 요동쳤고 시장은 조금씩 붕괴하고 말았다.

이러한 사태는 세이코의 전략과 스위스의 자만심이 초래한 결과였다. 애초에 일본의 시계 산업은 스위스를 모방하는 데서

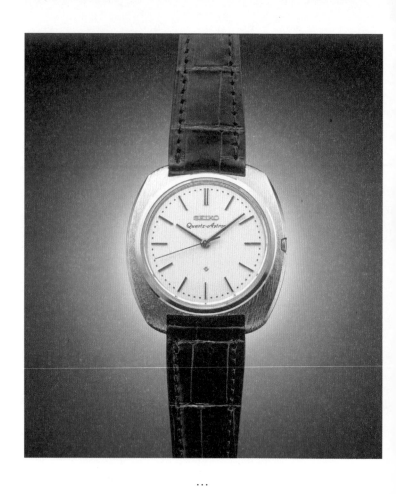

. . .

1969년 12월 25일에 출시된 '쿼츠 아스트론'.
기계식 시계보다 약 100배의 정밀도를 실현한 이 시계는 골드케이스를 사용했으며,
판매 가격은 약 450만 원이었다.

시작했다. 그렇다 보니 본고장인 스위스 입장에서 주목할 만한 상대가 아니었다. 그러다가 1964년 도쿄 올림픽 때부터 달라지기 시작했다. 도쿄 올림픽에서 공식 타임키퍼timekeeper(각종 스포츠 대회에서 시간 측정을 담당하는 스폰서 업체-옮긴이)였던 세이코는 고정밀도 기계식 크로노그래프와 휴대 가능한 고정밀도 쿼츠 시계를 투입해 대회를 대성공으로 이끌었다. 그때까지만 해도 올림픽의 공식 타임키퍼는 최고봉의 시계 기술을 보유한 스위스의 '오메가'나 '론진'이었다.

세이코는 스위스의 천문대 크로노미터 정밀도 경연대회에도 참가하기 시작한다. 1964년에는 뇌샤텔 천문대 경연대회에 참가했고, 1967년에는 2위와 3위를 차지하는 우수한 성적을 거둔다. 이제 기계식 시계 부문에서 스위스 시계와 어깨를 나란히 하는 수준이 된 세이코는 한층 더 발전된 고정밀도 시계로서 1969년의 '쿼츠 아스트론'에 도달했다.

쿼츠 시계라는 신기술 확립을 통해 일본은 이미 스위스 다음가는 세계 2위의 시계 생산국이 되었다. 하지만 스위스 기업은 수제작과 아름다운 디자인에 가치를 두는 자신들의 시계가 우위에 있다는 것을 의심하지 않았다. 애초에 스위스 시계업계는

폐쇄적인 성질이 있어 시계 길드가 아니면 부품도 공작 기계도 판매하지 않을 정도였다. 사정이 이렇다 보니 일본의 시계를 얕잡아봤다고 해도 무리는 아니다.

사실 1973년 스위스 시계의 생산량은 8,430만 개였던 반면, 일본은 2,804만 6,000개였으니 아직 라이벌이라고는 할 수 없었다. 세이코는 꾸준히 스위스 포위망을 좁혀 들어갔다. 세이코의 최대 무기는 '쿼츠 아스트론'으로 대표되는 하이테크 시계였다. 미국과 런던, 파리, 밀라노에 판로를 구축해 세이코 브랜드의 인지도를 높여갔다. 한편 스위스 시계는 스위스프랑이 폭등해 수출량이 급격하게 감소한다. 아무리 예술성이 있다고 해도 환율 때문에 가격이 폭등하면 매력도 떨어진다. 이즈음부터 스위스 시계 제조업체는 잇달아 경영난에 빠진다. 결국 1979년 일본의 시계 생산량이 스위스를 넘어섰다.

40여 년이 지난 현재, 스위스와 일본 사이는 양호하다고 할 수 있다. 스위스 시계업계가 부활했기 때문이다. 다시 승자의 여유를 부릴 수도 있겠다.

시계의 개성은
비즈니스가
결정한다?

패션 업계에서는 루이비통 등을 산하에 둔 거대 패션 복합기업 LVMH와 구찌와 생로랑 등을 산하에 둔 케링Kering의 양대 세력이 큰 영향력을 갖고 업계의 미래를 결정하고 있다.

시계업계도 마찬가지다. 시계업계에서는 리치몬트Richemont, 스와치Swatch, LVMH가 유력 그룹이다. 이 3대 그룹의 전략이 시계의 트렌드와 스타일에 큰 영향을 미치고 있다.

세계 최대의 시계 복합기업인 스와치그룹은 스위스 시계의 근대사와 연결되어 있기도 하다. 가족 단위로 경영하는 영세업체가 많은 스위스 시계 산업의 경우, 사업을 뒷받침하기 위해 여러 시계 회사가 연대하고 있었다. 대표적인 그룹이 1930년에 출범한 SSIH(스위스 시계 공업 회사)와 이듬해 출범한 AUSAG(스위스 시계 종합 주식회사)다. 두 그룹은 스위스 시계의 혹한기였던

1986년에 합병해 SMH그룹을 결성한다. SMH그룹의 컨설턴트를 지낸 인물이 니콜라스 하이에크Nicolas Hayek 회장이었다. 레바논 출신인 그는 스위스의 시계 문화에 경의를 표하면서 '스위스'라는 나라가 지닌 브랜드 파워에 주목했다. 그리고 저가 플라스틱 시계 '스와치'를 제작했다. 스와치의 성공을 통해 얻은 막대한 이익으로 왕년의 우수한 시계 브랜드를 잇달아 산하에 편입하고, SMH그룹을 발전시키는 형태로 1998년에 스와치그룹을 출범시킨다.

파리에서 활약한 천재 시계공 브레게의 계보를 잇는 '브레게', 스위스에서 현존하는 가장 오래된 역사를 지닌 '블랑팡', 독일 시계의 역사를 계승하는 '글라슈테 오리지날', 고정밀도 시계의 명문 '오메가'와 '론진' 등 총 18개 시계 브랜드를 산하에 둔 스와치그룹은 브랜드의 개성을 명확히 구분 짓는 철저한 세그먼트 전략을 취하고 있다.

최상급 라인Prestige & Luxury Range, 상급 라인High Range, 중급 라인Middle Range, 기본 라인Basic Range으로 세그먼트를 정확히 나누고 가격대를 확실히 제어해 브랜드 간에 고객을 잠식하지 않도록 했다. 한편 중급 세그먼트 이하에서는 그룹 산하의 무브먼트 제

· · ·

니콜라스 하이에크 회장은 1928년 레바논 출생으로, 1951년에 스위스로 이주해
컨설팅 업체를 설립했다. 메르세데스 벤츠와 파트너십을 맺고 컴팩트 카 '스마트
(Smart)'의 개발에도 나섰다. 2010년에 사망했으며 현재는 자녀와 손주가
스와치그룹을 경영한다.

조업체 'ETA'에서 개발한 고성능 무브먼트를 공용으로 쓰거나, 산하 브랜드가 개발한 특수 소재 기술을 다른 브랜드에 전용해 개발 비용을 낮춘다. 따라서 가격 대비 품질이 뛰어나다는 점이 매력이다.

스와치그룹의 대항마가 되는 기업이 1988년에 설립된 '리치몬트'다. 창립자는 남아프리카공화국의 기업가이자 담배 사업으로 부를 축적한 요한 루퍼트Johann Rupert 회장이다. 파리의 보석상 '까르띠에', 스위스에서 손꼽히는 기교파 '예거 르쿨트르', 이지적인 디자인의 'IWC', 독일의 명문 '랑에 운트 죄네' 등 내로라하는 명문과 실력파 16개 브랜드를 산하에 두고 있다(끌로에Chloe 등 패션 브랜드도 포함).

리치몬트그룹은 좋은 의미로 그룹 내 경쟁주의를 채택하고 있다. 산하 브랜드가 모두 최상급 라인으로 역사와 격이 높다 보니 가격대와 고객이 모두 겹친다. 진검승부를 하는 라이벌 관계인 것이다. 그런 혹독한 환경이 시계의 질을 높여주고 있다고도 할 수 있다.

지금은 LVMH그룹의 시계가 가장 화제를 모으고 있다. 세계 최대의 럭셔리 복합기업이지만 시계 · 귀금속 부문은 규모

가 작아 시계 브랜드는 네 개밖에 없다. 시계업계의 카리스마 경영자인 장 클로드 비버가 2014년부터 시계·귀금속 부문의 수장으로 취임한 뒤 산하의 브랜드를 잇달아 개혁한다. 브랜드의 철학과 유산은 그대로 유지하되, 브랜드의 잠재력을 높이기 위한 도전을 멈추지 않았던 것이다. 지금은 소재와 장치, 혹은 디자인에서 새로운 시계를 만들어내고 있다. 속해 있는 기업은 역사와 격식이 있는 '제니스'와 '태그호이어', 로마가 발상지인 럭셔리 브랜드 '불가리Bvlgari', 개성적인 디자인과 장치로 인기를 끄는 '위블로'다. 이 모든 브랜드가 자극적인 시계를 계속 만들어내고 있다.

자기 주머니 사정에 맞는 시계를 찾는다면 세그먼트가 정확히 정해져 있는 스와치그룹, 부유하고 전통적인 시계를 구한다면 명문이 갖춰져 있는 리치몬트그룹, 현대적인 화려한 시계를 원한다면 전례 없는 도전을 아끼지 않는 LVMH그룹의 제품을 목표로 하면 된다.

이제 시계의 스타일을 결정짓는 것은 그룹별 비즈니스의 방향성이라 해도 과언이 아니다.

시계의 문화학

시간은 눈에 보이지 않지만 분명 존재한다. 정신없이 바쁘면 짧게 느껴지고, 따분할 때는 길게 느껴지는 이상한 특성이 있다. 그것이 삶에 색채를 더해준다. 예술과 문학의 소재가 되고, 스포츠에 열광하도록 만드는 양념이 되기도 한다. 이렇게 이상한 시간을 시각화하는 시계 또한 삶을 다채롭게 만든다. 자기주장의 액세서리가 될 뿐 아니라 시간을 보내는 방법 또한 일깨워주는 시계는 지적 호기심을 충족시키고 삶을 풍요롭게 해주는 존재다.

진짜 하루의
길이는 늘어났다가
줄어든다?

하루라는 시간 단위는 태양이 동쪽에서 떠서 서쪽으로 지고, 다시 동쪽에 나타나는 태양의 움직임이 기준이다. 그런데 태양의 움직임(정확히는 지구의 자전 주기)은 사실 일정하지 않다. 지구가 태양 주위를 공전할 때 원이 아닌 타원형의 궤적을 그리기 때문이다. 태양에 가까워지면 자전은 빨라지고, 멀어지면 자전은 느려진다. 즉 태양의 움직임에서 도출되는 '진짜 하루'는 늘어나기도 하고 줄어들기도 한다. 하루의 길이가 정확히 24시간이 되는 날은 1년에 단 4일밖에 없다. 최대 약 15분이나 긴 날도 있다. 진짜 하루란 매우 애매하고 불분명하다.

　해시계를 쓰던 시대는 하루 길이가 늘어났다가 줄어들어도 문제가 없었다. 하지만 기계식 시계가 발명되자, 시침이 한 바퀴 도는 하루의 길이가 바뀌는 것이 문제가 되었다. 이에 태양

이 만들어내는 '진태양시眞太陽時'(실제 태양의 위치를 기준으로 삼는 시간-옮긴이)를 평균 내어 '규칙상 하루의 길이'라는 '평균 태양시'를 정했다. 이것이 오늘날까지 이어져 시간의 기준이 되었다. 평균 태양시는 현대인을 압박하는 바쁜 시간의 정체다. 그에 반해 늘어났다가 줄어드는 진태양시는 좀 더 여유로웠던 시대의 시간을 상징한다.

진태양시는 오늘날 사회 시스템으로서 부적합하다. 하지만 우아하고 사치스러운 시간이기도 하다. 따라서 시계공들은 태고의 천재들이 도출했던 태양의 시간에 경의를 표하기 위해 '이퀘이션 오브 타임equation of time'이라는 장치를 고안했다.

이퀘이션 오브 타임은 평균 태양시와 진태양시의 차이, 즉 균시차를 표시해주는 기능이다. 변덕스러운 하루의 늘어남과 줄어듦을 기계적으로 시각화한 것에 불과해서 실생활에 도움을 주는 기능은 아니다. 하지만 한 치의 오차도 없는 시간에 늘 쫓기는 현대인에게는 좀 더 자유롭고 애매한 시간과 노닥거릴 여유도 필요하다. 태양이 만들어내는 진짜 하루를 체감할 수 있는 '이퀘이션 오브 타임'은 시간에서 자유로워지기 위한 낭만적인 장치인 셈이다.

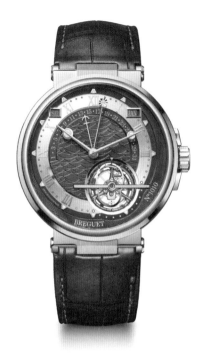

브레게
마린 투르비용 에콰시옹 마샹 5887
(Marine Tourbillon Équation Marchante 5887)

· · ·

바늘 끝이 태양 모양으로 되어 있으며 하루 동안의 늘어남과 줄어듦을 표시한다.
사진에서는 평균 태양시가 10시 11분이고 진태양시기 10시 2분이다.

오토매틱(CAL.581DPE), 18KRG 케이스, 케이스 지름 43.9mm, 10기압 방수

시계 디자인의
양대 조류,
아르데코와 바우하우스

스위스시계산업협회의 보고서에 따르면 사람들은 대부분 시계를 살 때 디자인을 중시한다. 손목시계는 항상 눈에 띄고 남들에게 주목받는 물건이다. 마음에 드는 디자인이 아니라면 굳이 선택하지 않는다.

요즘처럼 화상회의가 많을 때 흘긋 보이는 손목시계는 하나의 패션으로 상당히 효과적이다. 시계 애호가는 무브먼트의 어디가 좋고 나쁜지를 신경 쓰지만, 일단은 생김새가 중요하다. 손목시계는 90퍼센트가 외관이다.

손목시계 디자인은 시대성과 크게 관련되어 있다. 손목시계 시대는 20세기 초에 시작되었다. 당시, 현대 디자인을 말할 때 빼놓을 수 없는 두 가지 디자인 운동이 일어났다. 하나는 '아르데코Art Déco', 다른 하나는 '바우하우스Bauhaus'다.

'아르데코'는 20세기 초에 파리에서 일어난 디자인 운동이다. 이 시기에는 대량생산·대량소비 사회가 시작되었고, 속도와 효율이 중요해졌다. 제품 디자인도 생산 효율을 중시해 단순한 형태를 선호하게 되었다. 저렴한 일용품이라면 그렇게 해도 괜찮다. 하지만 향수병이나 라이터, 손목시계 같은 사치품까지 기능을 중시하면 재미가 없다. 대량생산을 위한 디자인에 예술가나 디자이너들이 강하게 거부감을 보인 것도 어찌 보면 당연하다.

효율성과 예술성은 늘 상충한다. 여기서 생겨난 것이 '아르데코'라는 디자인 양식이었다. 대량생산을 의식하되 예술적인 요소도 남겨두자는 절충안이다. 이것이 시의적절하게 손목시계 디자인에 들어맞았다. 시민 계층을 위해 생겨난 손목시계는 비용도 고려해야 하기 때문이다. 그렇다 보니 자연스럽게 아르데코 스타일로 수렴되었다.

아르데코는 날렵한 윤곽과 둥그스름한 모서리 부분이 특징이다. 단순한 형태 속에 우아한 디테일을 더해 제조업체와 디자이너 양쪽의 체면을 살려주는 절묘한 조절이었다. 시계업계가 프랑스어권을 중심으로 발전했기 때문에 파리에서 탄생한

디자인 양식이 쉽게 받아들여졌다는 밑바탕도 있었을 것이다. 그래서 지금도 손목시계 디자인의 중심은 아르데코다.

한편 '바우하우스'는 독일의 공예학교 바우하우스에서 생겨난 디자인 양식이다. 아르데코와 마찬가지로 20세기 초에 시작되었지만, 바우하우스는 철저하게 효율주의를 따랐다. 당시 제1차 세계대전에서 패전한 독일은 혼란의 한복판에 있었고, 학교는 자재와 자금 모두 부족했기 때문이다. 자금 벌이의 일환으로 디자인 상품을 판매할 정도였다. 소비자가 선호하는 상품을 잘 팔리는 가격에 제조하려면 우선 기능과 비용을 중시하고 이를 위한 디자인을 고려해야 한다. 여기서 'Form follows function(형태는 기능을 따른다)'이라는 '기능미' 개념이 생겨났다. 단순하고 단정한 케이스 형태와 가시성 좋은 표시 등 모든 것이 이 이론을 따른다.

독일은 스위스만큼은 아니지만 유력한 시계 산업을 보유하고 있다. 바우하우스 양식의 시계를 특기로 하는 브랜드가 적지 않다. 파일럿 시계나 밀리터리 시계 등 계기판처럼 자주 사용되는 시계라면 가시성과 사용성이 뛰어난 기능미의 이점을 살린 디자인을 도입하는 경우가 많다.

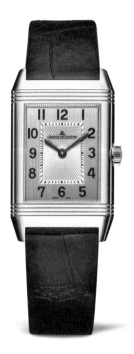

예거 르쿨트르
리베르소 클래식 미디엄 씬(Reverso Classic Medium Thin)

· · ·

당시 회장인 자크 다비드 르쿨트르(Jacques-David LeCoultre)가 인도 체류 중 영국인
장교의 의뢰를 받아 1931년에 완성했다. 끝부분이 커브 처리된 러그(lug, 시계 케이스와
스트랩을 연결하는 부위 – 옮긴이)와 고드롱(godron)이라 불리는 가로줄이 특징이다.
반전식 케이스(reversible case, 시계 케이스를 한 바퀴 회전시켜 다이얼을 보호할 수
있는 디자인 – 옮긴이)로 되어 있으며, 회전시키면 솔리드백(solid back, 내부의
무브먼트를 볼 수 없는 뒷덮개 – 옮긴이)이 나타난다.

매뉴얼 와인딩(CAL.822A/2), SS 케이스, 케이스 24.4mm×40mm, 3기압 방수

———

융한스(Junghans)
막스 빌 바이 융한스 핸드윈드(Max Bill by Junghans handwind)

· · ·

바우하우스에서 공부한 거장 디자이너 막스 빌(Max Bill)이 만든 손목시계다.
섬세한 선으로 구성된 인덱스, 꼭 필요한 부분만 효과적으로 배합한 야광 도료 등
단순하면서도 심오한 디자인이다.

매뉴얼 와인딩, SS 케이스, 케이스 지름 34mm, 땀 흘림 방지

―――――

대량생산 시대에 반발하며 세부적인 부분에 예술성을 구현한 '사치스러운 디자인'인 아르데코와, 생산을 중시하고 '기능을 디자인화'하는 데 열정을 태운 바우하우스. 손목시계 시대와 함께 탄생한 두 가지 양식은 아직도 손목시계 디자인에 큰 영향을 미치고 있다.

해골 시계에
숨겨진
죽음의 철학

의복이나 그래픽 디자인 또는 프로 스포츠팀의 마크 등 세상 곳곳에 '해골' 모티브가 있다. 멕시코에서는 해골이 온 도시에 넘쳐나는 '망자의 날'이라는 축제가 성대하게 열린다. 해골은 곧 죽음의 상징이다. 하지만 부정적인 인상을 주는데도 오랫동안 다양한 문화권에서 상징적인 모티브로 자리매김했다. 이유가 뭘까?

배경에는 중세 유럽에서 퍼졌던 죽음의 철학과 관련되어 있다. 14세기부터 16세기까지 대유행했던 페스트로 인해 유럽 인구는 절반으로 줄었다. 아무리 신분이 고귀한 사람이라도 죽음 앞에서는 무력하다. 이때부터 사람들은 죽음을 두려워할 것이 아니라 우리 가까이 있는 것으로 생각하게 되었다.

그 결과 해골이 인간과 춤추는 〈죽음의 무도Danse Macabre〉라 불

리는 예술작품이 만들어졌다. '메멘토 모리Memento mori'(죽음을 기억하라)라는 죽음의 철학이 생겨났다. 죽음은 늘 우리 코앞에 있으니, 죽음을 두려워하지 말고 하루하루를 소중히 여기며 살아가자는 주장이 나온 것이다.

시시각각 흐르는 시간을 표시하는 시계 또한 삶과 죽음을 표현하는 물건이라고 할 수 있다. 유한한 삶이라는 시간을 나타내고 죽음을 향한 초읽기를 표시한다. 그래서 시계에는 해골을 모티브로 하는 디자인이 적지 않다.

특히 해골과 시계의 관계성이 깊은 것은 밀리터리 시계다. 죽음이 가까이 있는 전쟁터에서는 메멘토 모리의 철학이 숨 쉬고 있다. 특수부대 휘장에 해골 모티브가 많은 것은 죽음을 두려워하지 않는 자세를 표상하기 위해서다. 사실 밀리터리 시계에도 그러한 세계관을 도입한 사례가 적지 않다. 혹은 망자의 날과 같은 문화적인 측면을 도입해 해골을 디자인화한 시계도 있다. 패션 시계처럼 보이기도 하지만 어느 쪽이든 그 배경에는 죽음과 시간, 메멘토 모리라는 철학이 있다.

유한한 삶이라는 시간을 최대한 즐기며 살아가지 않겠는가? 해골 시계는 긍정적인 메시지가 담긴 철학적 도구다.

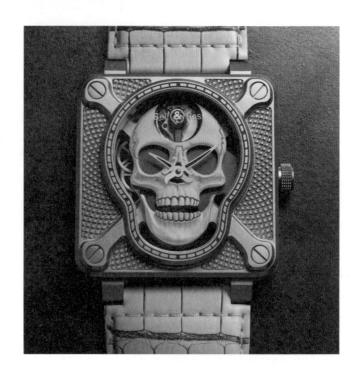

벨앤로스(Bell & Ross)

BR 01 래핑 스컬 화이트(BR 01 LAUGHING SKULL WHITE)

· · ·

입체감 있는 해골을 다이얼에 녹여내고 정수리 부분에는 톱니바퀴를 배치했다.
태엽을 감을 때는 입 부분이 딱딱 움직이는 재미 요소를 넣었다.
스트랩도 뼈처럼 되어 있다.

세계 99대 한정, 매뉴얼 와인딩, SS 케이스, 케이스 46mm×46mm, 100m 방수

———

손목시계로
비리를 폭로한
블로거 이야기

스위스 시계의 수출국 순위 1위는 홍콩이고 3위는 중국이다. 중국 시장에 대한 수출액은 지난 20년 동안 무려 약 44배 증가했다. 고급 시계 시장은 틀림없이 중국이 견인하고 있다. 다만 그 이면에는 복잡한 사정이 있다.

중국은 여러 상황에서 뇌물이 필요하다고 한다. 관료는 당연한 듯이 답례품을 받아 챙긴다. 특히 고급 손목시계가 효과적이다. 고급 자동차는 크기가 커서 눈에 잘 띄니 뇌물로는 적합하지 않다. 하지만 손목시계는 크기가 작고 숨기기에도 편하다. 항상 몸에 착용할 수 있어 보낸 쪽이나 받는 쪽이나 만족도가 높다. 뇌물이다 보니 희귀하고 고액일수록 효과가 있다. 따라서 스위스제의 최고급 손목시계가 뇌물로 선호되었다.

그런데 뇌물 수요로 순조롭게 증가하던 중국 시계 시장의 열

풍에 찬물을 끼얹는 사태가 발생한다. 계기가 된 사건은 2012년 8월 26일 산시성 옌안시의 고속도로에서 발생한 교통사고였다. 유조차와 충돌한 버스가 전소해 36명이 사망하는 대참사가 발생한 것이다. 사고 현장을 시찰한 인물은 당시 산시성 안전감독국 국장이었던 양다차이楊達才였다. 그는 현장에서 활짝 웃고 있는 모습이 사진으로 찍혀 세간의 엄청난 뭇매를 맞는다. 그뿐이었다면 단순한 해프닝으로 끝났을 수도 있다. '화귀산 총서기花果山總書記'(화귀산은 손오공의 고향으로 알려진 중국의 명산. 총서기는 중국 공산당의 최고 직책 - 옮긴이)라는 아이디를 쓰는 한 블로거가 양다차이의 시계에 주목했다. 일개 관료라는 신분과 수입으로는 도저히 찰 수 없는 시계(롤렉스나 오메가 등)를 찼다고 지적한 것이다. 여론은 걷잡을 수 없이 악화됐다.

중국 정부도 잠자코 있을 수 없었다. 같은 해 9월 21일 중국 공산당 산시성 기율위원회(중국 공산당의 반부패 수사기구 - 옮긴이)는 '미소' 및 '고급 손목시계' 문제로 내사에 착수했음을 발표한다. 동시에 산시성 제12기 기율위원회 위원, 성 안전감독국 당조직 서기 및 국장 직위에서 해임하겠다고 발표한다. 이후 재판에서 양다차이는 유죄가 인정되어 징역 14년의 판결을 받았다.

같은 해 11월 총서기로 취임한 시진핑은 대규모의 부정부패 단속에 나선다. 이후 1년 만에 2만 명 이상의 관료가 처벌받게 된다. 최고급 시계를 뇌물로 건네는 것이 금기시되자 고급 시계 시장은 단번에 얼어붙었다. 중국에서는 스위스제 고급 손목시계는 곧 부정부패 관료의 상징이라는 인식이 정착되었고, 이로써 한때 유행하던 무분별한 고급 손목시계 싹쓸이는 완전히 사라지고 말았다.

시계와
예술의
관계

그림이나 예술작품은 작품 자체를 즐길 수 있을 뿐만 아니라 이를 통해 만들어진 당시의 세태를 알 수 있다. 시계 및 시간과 인간의 관계성 역시 예술작품을 통해 알 수 있다.

기계식 시계는 14세기경에 먼저 교회의 탑시계로 제작되었다. 기술이 진화하면서 시계는 점차 소형화되고, 이윽고 몸에 착용할 수 있게 된다. 그렇다면 언제부터 휴대할 수 있는 크기가 되었을까? 그것은 어떤 형태였을까? 어떤 식으로 사용되었을까? 이를 증명하는 한 장의 그림이 있다.

르네상스 시기 독일 화가이자 런던의 궁정 화가로 활동한 소小 한스 홀바인Hans Holbein이 그린 초상화 〈헨리 8세의 초상 Portrait of Henry VIII〉은 '몸에 착용하는 시계'가 그려진, 세계에서 가장 오래된 그림이다. 폭군으로 알려진 헨리 8세가 그 당당한 체

구로 이쪽을 바라보는 초상화의 가슴팍에는 호화로운 목걸이에 맞춰 펜던트형 시계가 늘어뜨려져 있다. 이 그림은 1536년부터 1537년에 걸쳐 제작되었으니, 이미 그때부터 시계가 휴대할 수 있는 크기로 만들어졌다고 볼 수 있다.

기계식 시계는 천체가 만들어내는 '시'라는 개념을 기계로 표현하는 인간 예지의 결정체다. 시계를 소유한다는 말은 우주를 수중에 넣은 것과 같다. 따라서 왕의 기증품이 될 만큼의 가치가 있고, 왕도 자신의 위엄을 보여주기 위해 시계를 찬 모습을 그리게 했다. 즉 시계는 남에게 과시하기 위해 소형화되었고, 실용품이 아닌 패션 아이템으로 발전했다.

그렇다면 일반 서민에게 시계란 어떤 존재였을까? 농민이든 장인이든 일반 서민은 해가 뜰 때 일어나서 일하고, 해 질 녘이 되면 일을 마치고 휴식을 취했다. 그렇다면 시계는 필요 없었을까?

이 물음에 대한 답은 장 프랑수아 밀레Jean-François Millet의 작품 〈만종L'Angélus〉에 있다. 1857년에 그려진 이 명화에는 해 질 녘 감자밭에서 신에게 기도를 올리는 농민 부부가 그려져 있다. 고개를 숙인 부인의 등 너머로는 멀리 떨어진 마을 교회의 첨

탑이 보인다. 이 교회에서 울리는 종소리를 듣고 부부는 기도를 올리며 하루 일과가 끝났음을 알았다.

당시 기독교에서는 매일 시간 맞춰 기도하는 것이야말로 신에 대한 믿음의 증거였다. 따라서 교회는 탑시계를 만들고 시간에 맞춰 종을 울려 사람들에게 기도 시간을 알리고 사람들의 생활을 관리했다. 즉 서민에게 시계란, 기도 시간을 알기 위한 수단이자 매일의 생활을 뒷받침하는 실용품이었던 셈이다.

오랫동안 시계는 부와 권위, 힘의 상징으로 왕과 귀족, 교회 등 권력자만이 소유할 수 있는 물건이었다. 서민은 시계가 만들어내는 시간이라는 규칙에 따라 생활을 통제받고 있었다. 즉 고급 시계를 패션 감각으로 즐기고 주위에 과시하며 우월감에 젖는 것도, 시간에 지배당한 채 시간에 쫓기면서 바삐 살아가는 것도 최근에 시작된 것은 아니었다는 뜻이다.

두 장의 명화가 사람들과 시계, 시간의 변함없는 관계성을 가르쳐준다.

시계를 패션으로 만든
두 가지 혁신적
캐주얼 시계

TV 예능 프로그램을 시청하다 보면 연예인들의 손목시계가 유난히 눈에 들어온다. 앞줄에 앉은 게스트의 얼굴을 비출 때 뒷줄에 있는 사람의 시계가 마침 딱 좋은 눈높이에 있기 때문이다. 이때부터 시계 애호가는 감정에 들어간다. '로열오크Royal Oak를 차고 있군. TV에 자주 출연하던데 요새 많이 버나?', '가제트 시계(기존 시계와는 완전히 다른 접근법으로 개성과 독창성을 표현하는 시계 - 옮긴이)를? 믹스 앤 매치로 골랐나 보네', '이 배우는 처음 보는데 까르띠에를 찼네. 요즘 잘나가나 봐' 등등이다.

휴대폰이 등장한 무렵부터 시간을 알기 위한 손목시계는 필요 없다는 생각이 일반적이었다. 하지만 필요 없으니 더더욱 손목시계를 차는 행위가 곧 자기표현이 된다. 연예인들도 나름대로 손목시계를 착용해 자기표현을 하는 것이다.

자기 스타일을 표현하는 물건으로서의 손목시계를 강력하게 내세운 것은 스위스의 '스와치'와 일본의 '지샥G-SHOCK'이 시작이었다. 두 시계는 디자인과 콘셉트가 전혀 다르지만, 둘 다 1983년에 데뷔해 지금도 세계적으로 인기를 끌고 있다.

스와치는 저렴한 가격의 플라스틱제 쿼츠 시계다. 10만 원 전후의 가격대와 통통 튀고 화려한 색상, 패션계 등과의 컬래버레이션 전략으로 순식간에 인기를 끌었다. 한정 모델을 수집하거나 색깔을 바꿔가며 착용하는 등 '시계를 차는 행위 자체를 즐기는' 새로운 가치를 제안했다. 스위스 시계라는 점도 한몫했다. 스와치 시계의 제작을 지휘한 고故 니콜라스 하이에크 회장은 시계의 가치를 '정확'에서 '패션'으로 바꾸며 패러다임을 전환했다. 또한 스위스 제품이라는 데서 오는 신뢰와 브랜드 가치도 의식했다. 시계 강국 스위스이기에 가능했던 캐주얼 시계다.

지샥은 '튼튼한 시계를 만들고 싶다'는 일념에서 탄생한 손목시계다. 1983년 데뷔 당시에는 일본에서 잘 팔리지 않았다. 크기가 기존 시계에 비해 과하다는 인식 때문이었다. 이때 미국에서 지샥의 광고가 전파를 탄다. 아이스하키 선수가 퍽 대신

스와치

젠트(Gent) SIGAN

· · ·

1983년에 탄생한 1세대 모델의 분위기를 계승하면서 폰트 등을 새롭게 바꾸었다.
자연에서 추출한 바이오 소재를 사용한 친환경 시계다.
스와치는 지금도 최첨단 브랜드다.

쿼츠, 자연 추출 소재 플라스틱 케이스, 케이스 지름 34mm, 3기압 방수

———

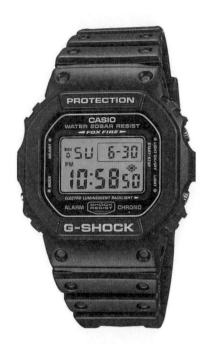

지샥

DW-5600E-1

· · ·

1983년의 데뷔작 'DW-5000'의 후속작으로 탄생해 지금도 여전히 스테디셀러로
자리 잡은 헤리티지 시계다. 시계 모듈을 점과 점으로 지탱하는 혁신적인
내충격 구조를 채택하고 있다.

쿼츠, 수지 케이스, 케이스 폭 42.8mm, 20기압 방수

지샥으로 슬랩 샷을 날려도 망가지지 않는다는 내용이었다. 이 광고가 허위가 아니냐는 의혹이 제기되면서 화제가 되었고, 기술 검증을 통해 단번에 인지도를 높였다. 지샥은 일단 군인과 소방관, 경찰관 등 강인한 남성들이 애용했다. 키아누 리브스가 경찰특공대SWAT 대원을 연기해 흥행에 성공한 영화 〈스피드 Speed〉에 지샥이 등장하면서 그 인기가 세계적으로 높아졌다.

지샥도 스와치와 마찬가지로 다른 브랜드에 없는 개성이 있었다. 내충격을 위한 수지 케이스는 두툼해서 존재감이 있다. 수지는 착색이 잘 되어 통통 튀는 색을 입히거나 컬래버레이션을 하기도 쉬웠다. 튼튼하다는 개성이 스케이트보드와 스노보드, BMX 등 익스트림 스포츠와 길거리 패션, 힙합 등과 접목되면서 인기가 더욱 높아졌다. 청년 문화의 일부로 자리매김한 것이다.

물론 스와치와 지샥 모두 콘셉트와 품질, 디자인이 뛰어나다. 하지만 무엇보다 '사람을 행동하게 만드는 힘'이 있었다. 컬러풀한 스와치가 있으면 그 색을 살린 패션을 즐기고 싶어진다. 지샥을 차면 밖에 나가 활동적으로 놀고 싶어진다. 쉬는 날에는 주로 지샥을 애용한다는 한 경영자는 이렇게 이유를 댄

다. "이 시계를 보고 있으면 복잡한 일 같은 건 머릿속에 떠오르지 않으니까요."

어쩌면 스와치와 지샥은 인간을 시간에서 해방시켜 주기 위해 존재하는 것일지도 모른다. 1983년에 탄생한 두 캐주얼 시계는 스마트폰 시대가 도래하기 훨씬 전부터 시간이 아닌 자기 자신을 표현하기 위한 손목시계였다.

보기만 해도
즐거운
기묘한 시계

아이에게 시계 그림을 그려보라고 하면 대부분 원 안에 바늘 두 개를 그린다. 시계란 바늘 두 개가 회전운동을 하면서 그 끝이 가리키는 숫자로 시각을 표시하는 물건이다. 이는 많은 사람들의 공통적인 생각이다. 하지만 고급 시계의 세계는 복잡하다. 스마트폰 시대에 접어들면서 시계의 역할이 실용품에서 기호품으로 바뀌었다. 그 결과 독창적인 발상으로 탄생한 '시간을 알 수 없는' 시계가 늘어나고 있다. 그리고 이렇게 탄생한 시계 대부분이 최고의 기술과 고가의 소재를 사용한다. 즉 거금을 들여가며 시간을 알 수 없는 시계를 만들고, 그것을 선뜻 구매하는 애호가가 있는 것이다.

나는 이런 시계를 '비자르 시계'라고 부르는데, 비자르bizarre란 기묘하다는 뜻이다. 비자르 시계를 전문으로 하는 회사는

스위스의 HYT라는 브랜드다. 이 회사의 손목시계에는 시침이 없다. 가느다란 관capillary tube 속을 이동하는 액체가 시침을 대신한다. 기계 장치로 내부의 벨로스bellows(일종의 풀무 – 옮긴이)에 압력을 가해 액체를 이동시켜 시각을 나타낸다. 액체의 시작점은 6시 위치다. 그리고 7→12→5로 이동했다가 반대편까지 도달하면 벨로스의 압력이 빠져 액체가 시작점으로 돌아가고 다시 시각을 표시하기 시작한다. 액체로 시각을 알리는 방식은 기원전 1500년경 발명된 물시계 이후 처음이다.

한편 '모저앤씨H.Moser&Cie'도 독특하다. 이 회사의 '스위스 알프워치 미닛 리피터Swiss Alp Watch Minute Repeater'는 시곗바늘조차 없다. 시각을 음의 조합으로 표현하는 초복잡장치high-complication '미닛 리피터'만으로 시각을 알린다. 오직 손목시계가 작동하고 있음을 알려주기 위한 용도로 6시 위치에는 투르비용tourbillon(시계에서 중력으로 발생하는 시간 오차를 보정하는 장치 – 옮긴이)이라는 초복잡장치를 탑재했다. 디자인은 애플워치 대기 모드와 닮은 것을 비롯해 하나부터 열까지 이색적인 시계다.

기교파라는 점에서는 '크리스토프 클라레Christophe Claret'도 흥미롭다. 천재 시계공 크리스토프 클라레는 많은 시계 브랜드를

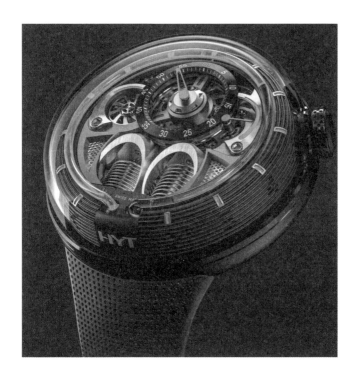

HYT

H1.0

· · ·

무브먼트에 내장된 벨로스에 조금씩 압력이 가해져 가늘고 섬세한 관 속에서
액체가 움직인다. 녹색과 투명 액체의 경계가 시침이다.
시각 표시의 새로운 가능성을 제시한 혁신적인 시계다.

매뉴얼 와인딩, SS 케이스, 케이스 지름 48.8mm, 5기압 방수

위해 복잡장치를 개발해왔다. 그 노하우를 살려 제작하는 자사 브랜드에서는 철저하게 메커니즘만으로 재미를 준다. '21 블랙잭The 21 Blackjack'은 손목시계로 블랙잭을 즐긴다는 기상천외한 손목시계다. 카드를 나눠줄 때 울리는 '띵' 하는 맑은 음색은 소누리Sonuri라는 복잡한 울림 장치 기술을 응용했다.

HYT와 모저앤씨, 크리스토프 클라레 모두 신흥 브랜드라서 스위스 시계의 전통에 얽매일 일은 없다. 흐르는 시간을 어떻게 표현할 것인가? 시계 애호가의 지적 호기심을 어떻게 자극할 것인가? 오직 여기에 심혈을 기울인다.

참고로 비자르 시계라고 해서 모두 복잡장치를 탑재한 것은 아니다. 자케 드로Jaquet Droz의 '그랑 외흐Grande Heure'는 43mm라는 큼직한 시계 케이스에 단순한 다이얼을 조합했다. 시곗바늘은 시침만 있는 '원 핸드one-hand' 스타일이다. 시침은 24시간에 한 바퀴 도는 구조라서 인덱스는 10분 간격뿐이다. 즉 단순하고 단정하면서도 지금이 몇 시인지 잘 알 수 없는 이상한 매력을 갖고 있다.

명성 높은 전통 브랜드의 스테디셀러 시계는 아무리 고가라도 이미 평가가 정해져 있다. 말하자면 고흐의 명화 〈해바라기〉

와 같다. 한편 비자르 시계는 창조성으로 승부를 건다. 브랜드는 작고 인지도도 낮다. 비유하자면 현대미술과 같다. 그러한 시계에 관심을 갖고 거금을 투자하는 시계 애호가가 적지 않다. 분명 이러한 사람이 가장 비자르할 것이다.

시계업계의
슈퍼스타,
독립 시계공

프리랜서로 일하는 사람이 늘고 있다. 요즘 같은 시국에 원격 근무가 더욱 늘어난다면 회사 내 인간관계나 출퇴근 지옥에서 해방된다는 기쁨, 출근하지 않아도 업무를 볼 수 있다는 자신 감에서 프리랜서를 지향하는 사람이 더욱 늘어날지도 모른다.

프리랜서가 일을 구하려면 기술과 신뢰가 꼭 필요한데 시계 업계에도 이런 사람들이 있다. 바로 '독립 시계공'이다.

옛날의 시계 산업은 시계공이 각자 혼자 힘으로 부품을 만들 어 조립하고 장식해 완성했다. 그런데 시계 수요가 증가하면서 분업화가 진전되었고, 규모가 커져 시계 브랜드가 되었다. 회 사로서는 이익을 확보해야 하니 어느 정도의 창조성은 덜어낼 수밖에 없다. 이렇게 되면 창조성을 지향하는 시계공은 불편해 진다. 이에 특정 기업에 소속되지 않는 프리랜서인 '독립 시계

공'을 목표로 하는 것이다.

독립 시계공으로서 가장 큰 성공을 이룬 인물은 프랭크 뮬러 Franck Muller다. 시계 브랜드 '프랭크 뮬러'는 지금은 널리 알려져 있지만, 출발점은 그가 혼자서 시작한 시계 공방이었다.

1958년에 태어난 프랭크 뮬러는 제네바 시계 학교CFPT Ecole d'Horlogerie를 최우수 성적으로 졸업했다. 동급생 대부분이 명망 있는 시계 브랜드에 취직하는 가운데, 그가 선택한 길은 시계 공 스벤 안데르센Svend Andersen의 제자로 들어가는 것이었다. 파 텍필립 출신의 숙련 시계공이 운영하는 공방에서 그는 지식과 기술을 갈고닦았다. 한편 박물관에 보관된 오래된 시계를 복구 하는 작업을 통해 수백 년 전 시계공의 예지를 접한다. 대형 시 계 브랜드에서는 얻을 수 없는 귀중한 경험이었다.

그는 시계 애호가의 주문에 따른 맞춤형 시계 제작도 시작했 다. 사실 그의 대명사인 우아하고 아름다운 토노 카벡스Tonneau Curvex 케이스는 시계 애호가인 여성에게 "좀 더 당신다운 디자 인을 만들어보면 어때요?"라는 조언을 듣고 탄생한 것이다. 안 목 높은 멋쟁이들과의 교류가 그의 창조성을 더욱 끌어냈다.

시계공 프랭크 뮬러가 세간의 주목을 받은 것은 처음으로 참

가한 1986년 바젤아트페어Art Basel(스위스 바젤에서 열리는 세계 최대 규모의 미술 행사 - 옮긴이)였다. 그는 여기에 '자유진동 투르비용 free-oscillation tourbillon'이라는 초복잡시계를 출품했고, 스위스의 미술계 신문에 기사가 실렸다. 기사에서 그는 '금손gold hand'이라는 극찬을 받았다. 당시 스위스 대통령도 작품을 보기 위해 부스를 방문했다고 한다.

이후로도 복잡장치를 중심으로 시계 애호가의 지적 호기심을 자극하는 아름다운 시계를 제작해온 프랭크 뮬러는 1992년에 시계 브랜드로 데뷔한다. 그때부터 승승장구했음은 누구나 아는 바다. 자신의 독창성을 발휘하기 위해 기존 시계 브랜드에 소속되기를 거부하고, 뛰어난 장치와 아름다운 디자인으로 센세이션을 일으킨 다음 브랜드화한 것이다. 시계업계에서 이 이상의 성공 신화는 없을 것이다.

프랭크 뮬러가 크게 성공한 지 30년 가까운 세월이 흐른 지금, 독립 시계공이라는 작업 방식이 상당한 주목을 받고 있다. 개인이 독창적인 시계를 제작하는 시계공들의 국제 단체인 독립시계제작자협회Académie Horlogère des Créateurs Indépendants: AHCI는 여섯 명에서 시작해(프랭크 뮬러도 예전에 소속되어 있었음) 현재 회원

. . .

현재 프랭크 뮬러는 자신의 브랜드에서 일하면서 대형 요트로 바다를 누비는 생활도
즐기고 있다. 대표작 아이디어 중에는 선상에서 떠올린 것도 적지 않다고 한다.

은 29명이다. 러시아, 중국, 일본 등 국적도 다양해지고 있다.

그들은 왕년의 시계 기술을 수호하는 존재이자, 독창적인 시계를 계속해서 만들어내는 예술가이기도 하다. 이러한 시계 문화가 지금까지 지켜지고 있다니 너무나 든든한 일이다.

운동선수가
손목시계를
차는 이유

미국 경제 전문지 《포브스Forbes》에 따르면, 2019년에 '본업에서' 가장 많은 수입을 올린 운동선수는 축구선수인 리오넬 메시Lionel Messi였다. 팀에서 지급된 연봉과 성과급 등의 합계는 7,200만 달러에 육박한다. '본업에서'라고 한 것은 본업 이외의 수입도 막대하기 때문이다. 메시는 광고주 등과 맺은 인도스먼트 계약endorsement deal(후원 계약을 통한 선수의 보증 광고 – 옮긴이)을 통해 추가로 3,200만 달러의 수익을 올렸다.

전 세계가 매 순간순간 플레이에 도취되는 초일류 운동선수들은 그 존재 자체가 광고 매체로서의 가치가 있다. 따라서 스파이크와 라켓 등 경기에 필요한 장비를 제공하는 인도스먼트 계약이 체결된다. 참고로 본업 이외에 광고 등으로 가장 많이 벌어들인 인물은 테니스의 로저 페더러Roger Federer 선수로, 1년

에 무려 1억 달러나 되는 계약을 맺었다(본업은 630만 달러). 여기에는 10년간 3억 달러라는 소문이 있는 유니클로와의 계약도 포함된다. 그는 테니스 팬뿐만 아니라 전 세계 운동선수에게 본보기가 되는 인물이다. 그가 운동복을 착용하는 데는 어마어마한 가치가 있을 것이다.

이러한 인도스먼트 계약은 물론 시계업계에도 있다.

운동선수에게 손목시계를 착용하게 했던 회사는 태그호이어가 시작이다. 태그호이어는 1969년에 스위스인 F1 드라이버 조 시퍼트Jo Siffert와 인도스먼트 계약을 맺었다. 이처럼 시계 브랜드와 운동선수의 밀월관계는 특히 모터스포츠에 많다. 현재 F1 팀의 대부분은 시계 브랜드가 스폰서를 맡고 있다. 드라이버와 팀 스태프에게 손목시계를 증정하고 시상대에 오를 때 손목시계를 차는 경우가 흔하다. 하지만 이래서야 강호 팀이 아니고서는 재미를 볼 수 없다. 그래서 최근에는 레이싱 장갑의 손목 부분에 그림을 프린트해서 손목시계를 찬 듯 보여주는 것이 유행이다. 이렇게 하면 온보드 카메라 영상에 잘 잡히니 광고 효과가 아주 크다.

물론 시계 브랜드로서는 정상급 운동선수가 시합 중에도 손

목시계를 실제로 착용하기를 바랄 것이다. 이를 실현한 사례가 몇 가지 있다. 예를 들어 정상급 골퍼인 필 미켈슨Phil Mickelson은 오랫동안 롤렉스 시계를 차고 시합에 임하고 있다. 타이거 우즈Tiger Woods는 예전에 태그호이어와 협력해 골퍼용 초경량 모델을 제작했다. 이 시계는 뒷덮개를 고무 스트랩 버클로 만들어 착용감을 높였다. 일본의 테니스 선수인 니시코리 게이錦織圭도 한때 이 시계를 차고 경기를 했다. 테니스의 여왕 세레나 윌리엄스Serena Williams도 오데마 피게와 함께 시합에 임한다. 주로 쓰는 팔은 아니지만, 무거운 골드 케이스 시계를 착용하고 플레이하는 모습만 봐도 그녀의 강력한 힘이 전해져 온다.

운동선수가 시합 중에 손목시계를 차는 전략을 가장 효과적으로 이용하는 기업은 '리차드 밀Richard Mille'이다. 2001년에 설립된 이 신흥 브랜드는 '시계의 F1'을 지향한다는 콘셉트를 내세웠다. 참신한 소재와 구조를 개발해 하이엔드급의 복잡장치를 탑재하면서도 일상적으로 착용할 수 있는 스포츠 시계를 목표로 했다. 세계 최고의 무대에서 싸우는 운동선수들이 그 뛰어난 성능을 증명한다.

리차드 밀이 가족으로 여기는 운동선수는 다양하다. 시작

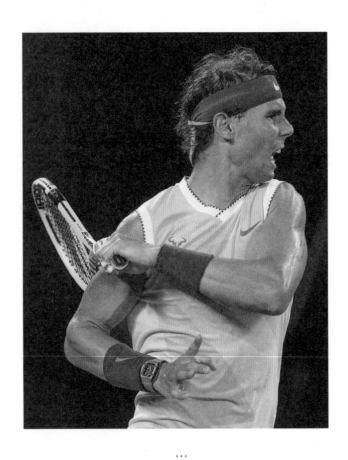

. . .

'클레이의 왕' 라파엘 나달의 손목에는 리차드 밀의 'RM27-03 투르비용 라파엘 나달 (Tourbillon Rafael Nadal)'이 있다. 이 시계는 카본 TPT®이라는 특수 소재로, 모노코크 지판을 만들고 거기에 직접 부품을 집어넣었다. 레이싱 카의 구조에서 아이디어를 얻은 것으로 내충격성이 뛰어나다.

은 페라리 등에서 활약했던 전직 F1 드라이버인 펠리페 마사 Felipe Massa다. 그는 레이스 중에 항상 손목시계를 착용했다. 차체 가 크게 파손되는 심각한 충격을 받았을 때도 정밀한 투르비용 이 계속 움직였던 것으로 전설을 만들었다. 한편 테니스 선수 인 라파엘 나달Rafael Nadal도 가족이다. 그의 강렬한 샷에 대응할 수 있는 내충격 시계를 만들기 위해 새로운 내충격 구조를 고 안했다. 무브먼트 자체를 극세 케이블로 공중에 매달거나, 케 이스와 무브먼트의 지판main plate을 모노코크monocoque(일체형 케이 스-옮긴이)로 하는 식이다. 전설적인 폴로 선수인 파블로 맥도 너우Pablo Mac Donough와의 컬래버레이션도 독특하다. 낙마 또는 맬릿mallet(폴로 경기에서 공을 치는 막대기-옮긴이)으로 인한 충격에 방풍 유리가 깨질 때를 대비해 이중 유리 사이에 폴리비닐로 만든 박막을 끼워 넣는 특수 구조를 채택했다.

이처럼 상식을 벗어난 구조 설계는 상식을 벗어난 곳에서만 연마할 수 있다. 리차드 밀의 인도스먼트 전략은 브랜드 이미 지 향상 때문이 아니라 진심으로 손목시계를 마주 대하고 있는 증거다.

정확한
시간은 어디서
만들어질까?

예전에 스위스 출장을 갔다가 귀국일이 서머타임 변경일과 겹친 적이 있다. 유럽의 서머타임은 3월 마지막 주 일요일 밤중에 시곗바늘을 1시간 앞으로 이동시킨다. 예를 들어 1시 다음을 3시로 만들어 조정하는 것이다. 분명 과거 몇십 년 동안 이루어졌을 작업이다. 그런데도 당일의 전철 시각표는 대혼란이다. 귀국편 탑승 시각에 맞춰 스위스 바젤에서 독일 프랑크푸르트로 가기 위해 독일고속열차를 이용할 생각이었다. 그런데 아무리 기다려도 열차가 오지 않는다. 전광판에 표시된 지연 시간은 30분이 1시간이 되고, 결국은 표시 자체가 사라져버렸다. 목적지까지는 아무리 서둘러도 3시간 가까이 걸린다. 비행기에 타지 못하면 큰일이다. 어쩔 수 없이 역에 도착한 다른 행선지의 열차에 올라탔다. 그리고 무거운 짐을 끌고 여러 번 갈아타

어찌어찌 공항에 겨우 도착했다.

스위스나 독일 같은 나라는 시간이 정확하게 지켜질 것 같지만 전철 지연이 너무나도 흔하다. 이탈리아는 처음부터 역의 전광판에 'Delay(지연)' 칸이 따로 있을 정도로 전철이 시간을 못 지킨다.

애초에 '정확한 시간'이라는 것은 복잡해진 현대 사회를 원활히 돌아가게 만드는 규칙이다. 규칙이 무너져버리면 대중교통 운행뿐만 아니라 기계나 컴퓨터의 동작에도 영향이 미친다. 따라서 언어도, 문화도, 생각과 주장이 다른 전 세계의 사람들도 시간만큼은 공통된 규칙으로 만든 것이다.

그렇다면 세계를 움직이는 기준인 '정확한 시간'은 누가 어디서 어떻게 결정할까? 시간 정밀도의 기준이 되는 것은 1초당 진동 횟수인 '진동수'다. 예를 들어 커다란 진자시계는 1초에 1진동을 하며, 진자의 움직임에 조금이라도 오차가 발생하면 시계의 오차도 커진다. 반대로 진동수가 커지면 커질수록 다소 오차가 있다고 해도 시계의 정밀도에 미치는 영향은 적어진다. 기계식 시계는 고정밀도 모델이라도 진동수는 10이 거의 한계인 반면, 쿼츠식은 32,768진동이다. 이 진동수의 차이가 곧 정

밀도의 차이다.

그렇다면 기준 시간이라는 중책을 맡은 시계는 몇 진동을 할까? 현재의 기준시를 만드는 시계는 1955년 영국에서 개발된 '세슘 133 원자시계'다. 이 시계는 방사선을 방출하지 않는 안전하고 안정된 세슘 133이라는 원자가 발산하는 주파수를 사용해 1초의 길이를 결정한다. 진동수는 91억 9,263만 1,770. 즉 1초란 '세슘 133 원자가 91억 9,263만 1,770번 진동하는 데 필요한 시간'이라는 뜻이다.

이 원자시계는 세계 각국의 기관에서 운영되고 있다. 일본의 경우 국립연구개발법인 정보통신연구기구에 30대 정도의 원자시계가 있다(한국의 경우 한국표준과학연구원KRISS에 있는 3대의 세슘 원자시계와 1대의 수소 메이저 원자시계로 표준시를 정하고 있다 – 옮긴이).

그리고 세계에 있는 약 400대의 원자시계 데이터와 원자시계의 정밀도를 검증하는 몇 대의 '1차 주파수 표준기'의 데이터를 토대로 프랑스 파리에 있는 국제도량형국International Bureau of Weights and Measures이 세계의 표준시Universal Time Coordinated: UTC(협정세계시)를 결정한다.

이렇게 정확한 시각 정보를 토대로 방송국과 통신사, 운수

・・・

일본 표준시 시스템

제공: 일본 국립연구개발법인 정보통신연구기구

업체, GPS 위성과 통신기기 등은 사회를 원활히 움직이고 있다. 편리하고 고도화된 현대 사회는 세슘 133의 91억 9,263만 1,770번 진동이 뒷받침하고 있다.

이토록 꼼꼼하게 정확한 시간이 도출되어도 최종 운영은 현장에서 이루어지니 열차는 늦고 사람은 지각할 수밖에 없다.

스포츠 열광을
선도하는
시간 측정 기술

스포츠 관람은 현장 관람만 한 것이 없다는 사람이 적지 않다. 필자는 TV 관람도 좋아한다. 왜냐하면 시계회사에서 파생된 스위스 업체의 시간 측정 기술 덕분에 꼭 경기장이 아니더라도 안방에서 스포츠를 관람하며 열광할 수 있기 때문이다.

런던 올림픽 취재를 갔을 때 이런 느낌을 강하게 받았다. 수영 경기를 관람했는데, 결국 누구나 경기장의 대형 스크린을 보게 된다. 그 이유는 모니터에서 세계 신기록을 보여주기 때문이다. 물론 세계 최고 수영 선수의 수영은 박력 만점이고 감동적이다. 그런데 여기에 '시간'이라는 양념이 가미되면 한층 더 즐거움을 준다. '빠르다!', '대단해!' 그뿐만 아니라 '조금만 더 하면 세계 신기록이라고!' 이렇게 열광하려면 다양한 정보를 그래픽으로 표현하는 기술이 필수다. 이러한 기술을 개발하

고 있는 회사가 바로 '스위스타이밍Swiss Timing'이다.

스위스타이밍은 스포츠 타임키퍼의 명문인 오메가와 론진, 그리고 스위스시계산업협회의 협력으로 1972년에 설립되었다. 올림픽은 물론이고 알파인 스키와 농구, 모터스포츠 등 모든 스포츠의 시간 측정 기술을 연마해 수많은 세계 대회의 공식 타임키퍼를 후방 지원하고 있다. 시계 브랜드가 공식 타임키퍼를 담당하는 경우도 기술 면에서는 대부분 스위스타이밍이 지원한다.

스위스타이밍은 빛과 소리로 시작을 알리면서 동시에 측정을 시작하는 출발 신호용 피스톨, 부정 출발 감지용 센서가 부착된 스타팅 블록, 수압과 손가락 터치를 정확하게 감지하는 수영장의 터치패드 등을 개발해 더욱 정밀도 높은 시간 측정을 실현했다. 공명정대한 스포츠 시간 측정을 실현해 운동선수의 노력을 지원해왔다.

스위스타이밍이 개발한 기술의 혜택은 운동선수와 대회 운영자뿐만 아니라 TV 앞 관람자도 누리고 있다. 수영과 육상에서 세계 신기록의 라인을 보여주거나, 스키점프의 성적에 직결되는 풍향을 화면에 표시하는 '가상 기록 라인virtual record line' 및

. . .

결승선 통과 순간의 1초 동안 1만 장에 달하는 고화질 사진을 촬영해 완벽하게
시간을 측정하고 승부의 행방을 판단하는 '스캔 오비전 미리아(Scan'O'Vision Myria)'.

'온스크린 그래픽스on-screen graphics', 마라톤과 크로스컨트리 등 장거리 경주에서 경쟁 주자의 위치를 화면에 표시해주는 '위치 인식 시스템local positioning system' 등을 개발해 TV 관람의 질을 한 차원 높였다. 코로나19의 영향으로 스포츠 현장 관람이 어려워 지기도 했는데, 그래서인지 TV 관람을 즐길 수 있는 영상 기술 의 진화가 반갑다. 스위스타이밍은 참 고마운 회사다.

럭셔리를
일상적으로
사용하는 시대

벤틀리의 '벤테이가Bentayga'와 람보르기니의 '우루스Urus', 롤스로이스의 '컬리넌Cullinan' 등 2억 원이 넘는 럭셔리 SUV가 인기다. 2019년에는 애스턴마틴Aston Martin이 브랜드 최초의 SUV인 'DBX'를 발표했다. 2022년에는 페라리의 첫 SUV인 '푸로산게Purosangue'가 공개되었는데, 이 또한 커다란 화제다.

원래 특별한 차인 럭셔리 카를 일상적인 이동 수단으로 즐겨 타는 사고방식은 그야말로 신흥 부유층new rich이 선호하는 것이다. 예전에는 레인지로버Range Rover가 교외의 자연을 방문한 후에 그대로 고급 호텔까지 타고 가는 차로서 선호되었다. 현대의 럭셔리 SUV는 '하이브랜드 패션×운동화'와 같은 하이브리드의 즐거움이 있다. 신흥 부유층은 부모 세대와 다른 새로운 라이프 스타일을 선호한다. 고급품이라도 소중히 간직하는 것

이 아니라 일상적으로 즐긴다.

손목시계 세계에서도 고가의 물건을 일상적으로 사용하는 것이 상식이 되고 있다. '럭셔리 스포츠 시계'라는 장르가 그 중심에 있다.

드레스 시계에 채택되는 슬림형 케이스와, 튼튼한 스테인리스 스틸이 꼼꼼한 디테일로 연마 처리된 럭셔리한 스포츠 시계를 말하는 것이다. 럭셔리 스포츠 시계의 선두주자는 1972년에 탄생한 오데마 피게의 '로열오크'다. 스포츠 시계이면서도 우아한 케이스와 아름다운 디테일, 브랜드의 격에 걸맞은 고급스러운 완성도의 시계였다. 하지만 너무 참신한 콘셉트였던 데다 당시 감각으로는 터무니없이 비싼 가격이어서 그다지 잘 팔리지는 않았다고 한다.

신흥 부유층이 늘어난 최근 10년 정도 사이에 부유층의 취향은 완전히 바뀌었다. 손목시계가 액세서리처럼 쓰이게 되면서, 다루기 쉬운 럭셔리 스포츠 시계를 선호하게 된 것이다. 보기에 좋고 고급스러운 데다 튼튼한 스테인리스 스틸 케이스를 사용하기 때문이다. 럭셔리 SUV가 인기를 끄는 것과 유사한 경향이다.

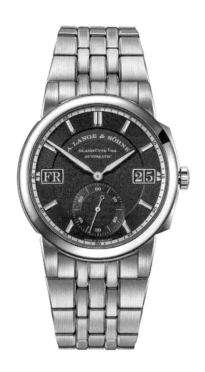

랑에 운트 죄네

오디세우스(Odysseus)

. . .

업체 최초의 방수 사양 스테인리스 스틸 모델이다.
케이스 옆의 푸시 버튼을 눌러 캘린더를 조작하는 등 독자성도 확실히 연마했다.

오토매틱(CAL.L155.1), SS 케이스, 케이스 지름 40.5mm, 12기압 방수

예전의 부유층은 일상과 비일상의 명확한 구분을 중시했다. 하지만 현대의 신흥 부유층은 온On과 오프Off, 일상과 비일상, 업무와 놀이가 부드럽게 이어져 있다. 애초에 정장을 입지 않는 사람도 늘고 있으니 금장 케이스와 가죽 스트랩으로 된 단정한 고급품은 잘 어울리지 않는다. 오히려 완성도와 장치에 집중하면서도 방수성이 뛰어나고 일상에서 편하게 사용할 수 있는 스테인리스 스틸 케이스로 된 럭셔리 스포츠 시계가 라이프 스타일에도 더 잘 맞다.

현재 시계 시장에서 가장 구하기 힘든 손목시계가 바로 이 럭셔리 스포츠 시계다. 1976년에 1세대 모델이 등장했던 파텍 필립의 '노틸러스Nautilus'는 구하려면 10년 정도는 기다릴 각오를 해야 하는 상황이다. 오데마 피게의 '로열오크'는 품절 상태이며, 바쉐론 콘스탄틴의 '오버시즈'도 품귀 상태가 이어지고 있다.

럭셔리 스포츠 시계의 활황을 보고 다양한 브랜드가 이 부문에 진출 중이다. 오랫동안 우아한 시계만 만들어오던 독일의 명문 랑에 운트 죄네도 2019년 가을에 최초의 활동적인 스포츠 시계 '오디세우스Odysseus'를 발표했다.

자동차도 손목시계도 패션도 럭셔리의 범위가 점차 넓어지고 기존의 문화와 결합하면서 자유롭게 진화하고 있다. 이제 고급품이라도 일상 속에서 즐기는 것이 정답이다.

미와 기술의 경연,
주얼러 시계로
즐긴다

"떡은 떡집에"라는 일본 속담이 있다. 어떤 일이든 전문가에게 맡기는 것이 제일 낫다는 뜻이다. 시계업계는 특히 전문가주의가 강하다. 시계 브랜드가 만든 시계가 아니면 인정할 수 없다는 하드코어 시계 애호가들도 적지 않다. 손목시계는 치장뿐만 아니라 배경에 있는 역사와 전통문화를 맛보는 것이다. 따라서 오랫동안 계속 시계를 만들어온 전통 브랜드의 시계를 선호하는 일이 잘못된 것은 아니다. 다만 전통 브랜드는 지켜야 하는 굴레가 많다. 역사를 의식하면 새로운 도전을 하기가 어려워진다. 브랜드 철학에 맞지 않은 전략을 추진하는 것도 불가능하다. 결과적으로 자신들이 만들어온 틀에 속박당하는 경우가 적지 않다. 자극적인 시계를 찾는 사람들의 바람에는 따르지 못할 수 있다.

이때는 주얼러 시계에 주목해보면 어떨까? 애초에 사람을 아름답게 꾸민다는 점에서는 손목시계나 보석이나 근본이 같다. 둘 다 탁월한 장인의 기술에서 탄생한다는 점도 같다. 사실 주얼러jeweler(보석상 또는 보석세공업체 - 옮긴이)와 시계의 역사는 의외로 길고 깊다. 고객의 주문에 맞춰 주얼러가 창조적이고 아름다운 케이스를 만들고 거기에 시계 브랜드에서 구입한 고정밀도 무브먼트를 넣는 것이 통례였다. 서로의 장점을 살린 시계 제작이야말로 주얼러 시계의 최대 이점이다.

하지만 고객의 요구 수준은 점차 높아진다. 무브먼트를 자체 제작할 수 없다는 말은 케이스 크기나 바늘 위치 등의 시각 표현에 제약이 생긴다는 뜻이다. 창조성에 제동이 걸리는 것이다. 이에 주얼러이면서 손목시계 사업에 본격적으로 나서는 브랜드가 점차 생겨나고 있다.

주얼러 시계의 선두주자는 '불가리'다. 1980년에 시계 제조업체 불가리타임을 설립해 수준 높은 손목시계를 만드는 '시계상'으로서도 높은 평가를 받고 있다. 지금 시계 애호가에게 주목받고 있는 브랜드는 바로 '해리 윈스턴Harry Winston'이다. 1932년에 뉴욕에서 창업한 주얼러로 '다이아몬드의 왕'으로 불릴

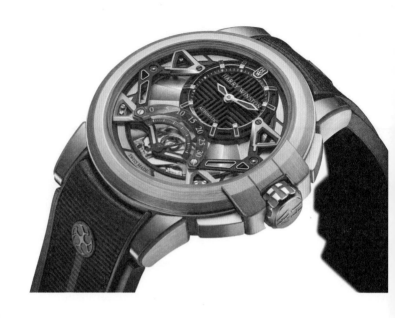

해리 윈스턴

프로젝트 Z14(Project Z14)

· · ·

가볍고 튼튼한 특수 합금인 잘륨(Zalium)을 사용한 한정 시리즈로
2020년 기준 14개째 작품이다. 트러스 구조로 시계 표시를 지탱하고,
6시 위치에는 레트로그레이드 초침을 세팅했다. 시곗바늘을 움직이는 메커니즘을
보이게 하는 등 개성적인 디자인으로 시선을 사로잡는다.

세계 한정 300개, 오토매틱(CAL.HW2202), 잘륨 케이스, 케이스 지름 42.2mm, 10기압 방수

———

만큼 높은 지위를 자랑한다. 사실 해리 윈스턴은 2013년에 세계 최대 시계 복합기업인 스와치그룹에 인수되었다. 그리고 스위스 제네바에 대형 시계 공방을 갖추고 있다. 즉 시계 제조 환경이 갖춰진, 본격적인 시계 제조업체이기도 한 것이다. 주얼러 시계업체이면서 남성용 시계에도 본격적으로 나서고 있고(물론 여성용 시계도 훌륭하다), 전통적인 시계 브랜드라면 주저할 법한 독창적인 메커니즘과 디자인, 소재를 적극적으로 도입하고 있다. 즉 자극적인 손목시계가 많은 것이다.

주얼러만의 창조성이 있는 데다, 최고봉의 시계를 제조하는 환경까지 손에 넣었다면 그야말로 호랑이가 날개 단 격이다. 떡은 떡집에 맡겨야 한다지만, 타 업종의 아이디어가 가득 담긴 새로운 종류의 떡이 맛있을 때도 있다. 선입견에 사로잡히지 말고 열린 마음으로 손목시계를 고른다면 의외의 곳에서 정답이 발견되는 법이다.

시계의 상식학

시계는 시각을 나타내는 기계로 탄생했지만, 현재는 사회적 지위의 상징과 액세서리로서 다양한 진화를 거듭하고 있다. 따라서 브랜드, 메커니즘, 소재 등 구입 전에 알아두어야 할 것이 많다. 고가의 손목시계는 오래 사용할 뿐만 아니라 세대를 건너 이어질 수 있으니 구입 후에 관한 사항도 알아둘 필요가 있다.

시계 애호가도
인정하는
정상급 시계 브랜드

어떤 손목시계를 고르든 간에 남에게 이러쿵저러쿵 말을 들을 이유는 없다. 다만 손목시계의 경우는 정장이나 구두와 다르다. 다이얼에 브랜드 로고가 들어가 있다 보니 아무래도 '어디 시계인지'에 신경이 쓰인다. 특히 전철 손잡이나 음식점 카운터 등 손목시계가 잘 보이는 상황에서 자기도 모르게 남의 손목시계를 확인한다. 반대로 자신의 손목시계도 확인당하게 된다. 그러니 굳이 많은 말은 하지 않더라도 시계 애호가에게서 '오오' 하고 감탄이 나올 만한 '정상급 명문 브랜드'를 알고 싶어지는 것은 당연하다.

현재 시계업계에서 특별한 지위를 구축하고 있는 브랜드는 '파텍필립'이다. 1839년에 창업한 파텍필립은 1851년 런던 만국박람회에서 영국 빅토리아 여왕의 극찬을 받았다. 여왕은 자

신과 남편인 앨버트 공을 위해 시계 두 개를 구입했다고 한다. 이러한 경위 덕분에 파텍필립의 시계는 많은 왕후, 귀족이 애용하는 존재가 되었다. 20세기 초 미국의 대부호인 제임스 워드 패커드James Ward Packard와 핸리 그레이브스 주니어Henry Graves Jr.가 복잡한 회중시계를 서로 경쟁하듯이 주문했다는 에피소드도 흥미롭다. 파텍필립은 1932년에 스턴 가문이 경영권을 취득한 이후 일관되게 가족 경영 체제를 유지하고 있다. 따라서 역사와 문화가 완벽히 계승되고 있다. 제네바 시내에는 근사한 시계 박물관인 '파텍필립 시계 박물관'도 개관했다. 이곳에서는 스위스 시계의 제작 역사를 접할 수 있다. 단순히 제품이 뛰어날 뿐만 아니라 시계 문화 수호자로서의 면모도 갖고 있다는 점이 이 브랜드를 높이 평가하는 이유다.

시계 산업의 중심지 제네바의 명문은 1755년에 창업한 '바쉐론 콘스탄틴'이다. 제네바 출신의 시계공 장 마르크 바쉐론Jean-Marc Vacheron이 세운 공방이 점점 발전하여 규모를 확대해 나갔다. 바쉐론 콘스탄틴은 다락방을 시계 공방으로 삼았던 왕년의 시계 장인 '캐비노티에cabinotiers'(햇살이 잘 들어오는 건물 꼭대기 공간인 캐비닛cabinets에서 일하는 사람 – 옮긴이)의 정신을 잊지 않고 제네바 시

계 산업의 계승자로서 뛰어난 시계를 만들고 있다. 최근에는 애호가에게 주문을 받아 세상에 단 하나밖에 없는 특별한 시계를 제작하는 '레 캐비노티에Les Cabinotiers'가 출범했다. 창업 260주년을 맞은 기념비적인 해에 수집가에게 주문받은 '레퍼런스 57260'이라는 회중시계는 무려 57가지 장치가 들어간 세상에서 가장 복잡한 기계식 시계다(57260에서 57은 들어간 장치(기능) 수, 260은 창립 260주년을 가리킴 – 옮긴이). 시계 장인의 자부심과 기술을 꼼꼼하게 지키고 있으니 더욱 존경받는 것이다.

제네바에서 떨어진 산골 마을에도 명문은 존재한다. '오데마 피게'는 1875년 창업했다. 많은 시계 브랜드가 탄생한 시계 계곡, 즉 발레드주의 르브라쉬르스라는 작은 마을에서 시작되었다. 오데마 피게의 특이한 점은 창업주 가족이 아직도 경영에 참여하고 있다는 데 있다. 사업 감각이 탁월한 인물을 CEO로 초빙하면서, 시계 제작 문화와 전통을 지키는 중요한 역할은 창업주 가족이 담당하고 있다. 이런 체제에 혁신성까지 갖춘 것이 오데마 피게의 강점이다. 1892년에는 세계 최초의 미닛 리피터 시계를 발표했다. 1972년에는 요즘까지도 유행을 견인하는 럭셔리 스포츠 시계인 '로열오크'가 출시되었다. 1986년에는 세

계 최초의 초슬림형 투르비용 시계를 발표했다. 이처럼 뛰어난 시계 기술을 진화시키기 위해 초복잡시계 공방도 개설했다. 이 곳에서 내로라하는 스타 시계공이 독립해 나가 현재의 시계업계를 기술 면에서 뒷받침하고 있다. 이 혁신의 역사가 바로 오데마 피게의 뛰어난 점이다.

예전의 시계 강국이었던 프랑스에 뿌리를 둔 시계 브랜드도 잊어서는 안 된다. '브레게'는 스위스 출신의 천재 시계공 아브라함 루이 브레게가 1775년에 파리에 오픈한 시계 공방에서 출발했다. 1780년에 오토매틱 장치인 퍼페추얼perpetual, 1790년에 내진 장치인 파라슈트parachute, 1801년에는 고정밀도 장치인 투르비용을 개발했다. 이처럼 현재까지 이어지는 다양한 장치를 개발해 시계 기술의 수준을 단번에 진화시켰다. 프랑스 왕가와의 연관성도 깊다. 비극의 왕비 마리 앙투아네트의 의뢰로 만들어진 'No. 160'은 그녀의 사후에 완성되었다. 시계업계에서도 손꼽히는 이 보물은 1983년에 이스라엘의 박물관에서 도난당했다가, 2007년에 진품이 발견되어 커다란 뉴스가 되었다. 시계 브랜드로서의 '브레게'는 브레게 가문의 후손들에게 대대로 계승되다가, 현재는 스와치그룹 산하에 속해 있다. 물론 초

대 브레게가 만들어낸 장치와 디자인, 완성도 등은 계승되고 있다. 브레게 시계를 입수했다는 말은 시계의 역사를 입수한 것과 마찬가지다.

마지막으로는 독일의 '랑에 운트 죄네'를 꼽고자 한다. 랑에 운트 죄네가 걸어온 고되고 험난한 역사는 1부에서도 언급한 바 있다. 그 역사적 깊이뿐만 아니라 제품도 매력적이다. 랑에 운트 죄네만큼 수작업을 고집하는 브랜드도 없다. 부품을 수작업으로 깨끗하게 다듬고, 무브먼트는 반드시 한 번 조립해서 조정한 다음 분해해서 마무리해 재조립하는 '2단계 조립 공정'을 거친다. 1개 시리즈만을 위한 전용 무브먼트를 개발해 스몰 세컨드, 캘린더 위치, 바늘 길이 등이 완전히 조화를 이룬다는 것도 다른 데서는 볼 수 없는 고집이다. 무브먼트 소재로는 양은_{german silver}이 채택되어, 사용하는 동안 색이 짙어지는 변화를 보는 것도 즐겁다. 앞서 설명한 프랑스어권 네 개 브랜드에 비하면 고지식한 분위기이지만, 그것도 포함해 독일 시계의 참맛을 느끼게 한다.

이 외에도 많은 명문이 있다. 하지만 일단 이 다섯 개의 정상급 브랜드라면 어떤 시계 애호가라도 인정해줄 것이다.

3대 복잡장치를
알아보자

기계식 시계의 세계에서는 시각 표시 기능 이외의 부가 기능이 시계의 매력이자 화젯거리가 된다. 실용적인지 아닌지는 차치하더라도, 조그만 케이스 안에 가득 담긴 수많은 톱니바퀴와 레버가 한 치의 오차도 없이 움직이는 메커니즘에 시계 애호가는 마음을 빼앗긴다.

게다가 장치에는 '격'이 있다. 부품을 많이 사용할수록, 즉 복잡할수록 상급으로 여겨진다. 그중에서도 최고봉으로 여겨지는 것이 '영구 달력', '투르비용', '미닛 리피터' 등 3개 장치다. 초복잡장치로 불리는 이 장치들은 시계 애호가에게 동경의 존재다.

'영구 달력(퍼페추얼 캘린더)'은 4월은 30일까지, 5월은 31일까지 등 '달의 대소'뿐만 아니라 윤년의 유무까지 파악해 정확히 움직이는 달력 장치를 말한다. 일상적으로 사용하는 편리한 장

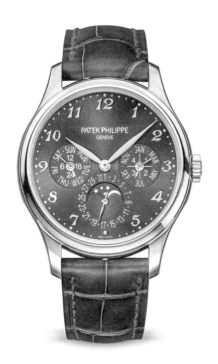

파텍필립

퍼페추얼 캘린더 5327(Perpetual Calendar 5327)

· · ·

3시 위치에 달과 윤년, 6시 위치에 문페이즈와 바늘식 날짜, 9시 위치에 요일과
24시간이 표시된다. 많은 바늘을 아름답게 배치해 깔끔한 디자인으로
완성한 영구 달력 시계다.

오토매틱(CAL.240Q), 18KWG 케이스, 케이스 지름 39mm, 3기압 방수

치라서 많은 시계 브랜드에 들어가는 기능이다. 메커니즘이 개선되어 가격도 저렴해지고 있다. 모델 대부분이 1,000만 원을 넘기는 하지만 말이다.

이보다 더 고도의 장치가 '투르비용'이다. 프랑스어로 소용돌이를 의미하는 이 장치는 회중시계 시대인 1801년에 시계공 아브라함 루이 브레게가 특허를 취득했다. 회중시계는 주머니 안에서 항상 똑바로 세워진 상태로 있다. 이때 시계의 정밀도와 관련 있는 '밸런스 스프링'이라는 부품에 세로 방향의 중력이 계속 가해져 자세차姿勢差(자세 변화에 따라 발생하는 오차－옮긴이)가 발생한다. 오차를 해소하기 위해 시계공 브레게는 밸런스 스프링을 포함한 '밸런스'와 '이스케이프 휠escape wheel' 등의 속도를 제어하는 조속 탈진기를 빙글빙글 돌리는 방식을 고안했다. 즉 중력이 가해지는 방향을 분산시켜 중력의 영향을 최소화하는 것이다.

이 장치는 높은 정밀도의 부품 가공이 필요한 데다 조립과 조정도 어려워 실제로 제작된 시계는 적었다. 투르비용이 다시 각광받은 것은 스위스의 시계 산업이 부활한 1980년 이후의 일이다. 애초에 중력에 의한 자세차는 회중시계라서 발생하는 것

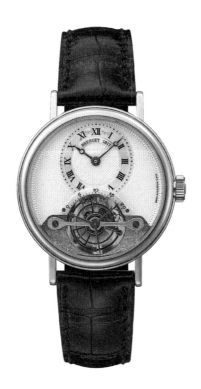

브레게

클래식 투르비용 3357(Classique Tourbillon 3357)

· · ·

12시 방향으로 시가 표시를 이동시켜 투르비용 장치를 넣었다. 캐리지(carriage)는
60초에 한 바퀴를 돌며 세 갈래 바늘이 초침이다. 다이얼에는 기요셰 패턴이,
지판에는 인그레이빙(engraving) 기법이 적용되어 있다.

매뉴얼 와인딩(CAL.558T), 18KWG케이스, 케이스 지름 35mm, 30m 방수

이다. 그렇게 봤을 때 다양한 방향을 향하는 손목시계는 자세차가 거의 발생하지 않는다. 그런데도 작은 손목시계에 투르비용을 탑재하는 브랜드가 많은 것은 기계가 빙글빙글 회전하는 아름다움을 즐길 수 있기 때문이다. 즉 기계 예술로서 즐기는 것이 현대적인 투르비용의 역할이다. 여기에 가치를 느끼는 사람이 적지 않다.

마지막은 '미닛 리피터'다. 이것도 회중시계 시대에 탄생한 장치다. 빛이 없는 어두컴컴한 장소에서 시각을 확인하기 위해 시계 내부에 넣은 작은 망치와 공gong 소리의 조합으로 시각을 표현하는 장치다. 공은 길이와 형상으로 고음과 저음 파트를 만들고 음의 조합으로 시각을 알린다. 예를 들어 현재 시각이 3시 20분이라면 우선 저음 공이 3번 울리고(3시), 다음으로 15분 간격의 쿼터로서 저음 공과 고음 공의 조합이 1회 울린 다음(15분), 마지막으로 고음 공이 5회(15분+5분으로 20분) 울린다. 참고로 여운이 긴 공을 사용하는 타입은 '캐시드럴 미닛 리피터cathedral minute repeater'로 불린다. 또 네 개의 망치와 공을 사용해 런던 웨스트민스터 사원의 종소리를 재현하는 타입은 '웨스트민스터 카리용Westminster carillon'이라고 한다. 장치를 움직이는 스

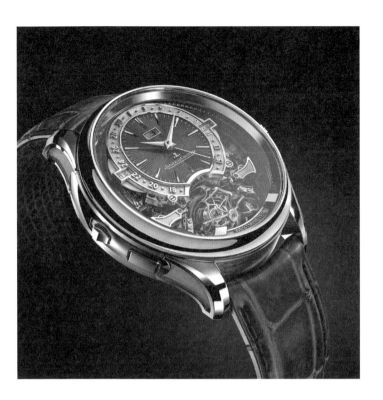

예거 르쿨트르

마스터 그랑 트래디션 자이로투르비용 웨스트민스터 퍼페추얼
(Master Grande Tradition Gyrotourbillon Westminster Perpetual)

· · ·

네 개의 망치와 공으로 아름다운 음색을 울리는 웨스트민스터 타입의 미닛 리피터다.
영구 달력과 2축 회전 자이로투르비용까지 탑재된 아주 뛰어난 모델이다.

매뉴얼 와인딩(CAL.184), 18KWG 케이스, 케이스 지름 43mm, 5기압 방수

위치는 케이스 옆에 있는 슬라이드다. 이 슬라이드를 움직이는 힘이 미닛 리피터 장치 자체를 움직이기 위한 동력이다. 이상적인 음을 추구하기 위해 공과 망치를 세밀하게 조율하고 있다니 이미 악기나 다름없다.

어떤 장치든 수백 가지 부품을 꼼꼼히 갈고닦아 오차 없이 움직이며 사람들에게 놀라움을 선사한다. 이를 쓸데없다고 말할 수도 있지만, 시계 애호가는 여기에 커다란 낭만을 느낀다.

매뉴얼 와인딩
크로노그래프는
왜 비쌀까?

흐르는 시간을 측정하는 크로노그래프Chronograph는 '시간의 신 크로노스Chronos'와 '기록한다'라는 의미의 '그래프Graph'가 합쳐진 조어다. 시간을 정지시켰다가 다시 움직이게 하는 철학적인 메커니즘은 일찍이 초복잡장치라는 상급으로 취급되었다. 그런데 1969년에 오토매틱 크로노그래프 무브먼트가 개발되자 단번에 비용이 내려가 시민권을 얻는다. 시계 기술이 진화하면서 부품이 합리화되자 제조 비용은 더욱 내려갔고, 이제는 수백만 원이면 구입할 수 있게 되었다. 이 또한 크로노그래프의 인기에 박차를 가했다.

그런데 같은 크로노그래프면서 수천만 원을 호가하는 모델도 있다. 차이는 어디에 있을까? 사실 고가 크로노그래프의 대부분은 '매뉴얼 와인딩'이다.

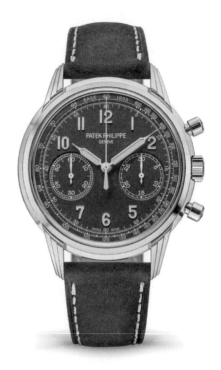

파텍필립

크로노그래프 5172(Chronograph 5172)

· · ·

칼럼 휠(column-wheel)과 수직 클러치(vertical clutch) 등 고전적인 메커니즘을
사용한 매뉴얼 와인딩 크로노그래프다. 탑재된 무브먼트인 CAL.CH 29-535 PS는
270개의 부품으로 구성된다.

매뉴얼 와인딩(CAL.CH 29-535 PS), 18KWG 케이스, 케이스 지름 41mm, 3기압 방수

생각해보면 이상하다. 자동차든 카메라든 희소한 빈티지 모델이 아닌 이상, 기능성이 높은 최신 모델 쪽이 고가다. 하지만 크로노그래프 세계만큼은 예스러운 매뉴얼 와인딩이 더 비싸다.

매뉴얼 와인딩 크로노그래프가 고가인 이유는 무브먼트 구조가 복잡하고 아름답기 때문이다. 오토매틱 크로노그래프는 동력 태엽을 감아주는 로터가 있어서 무브먼트가 두꺼워진다. 그래서 크로노그래프 부분을 작고 단순하고 효율적으로 설계할 필요가 있다. 하지만 매뉴얼 와인딩 크로노그래프 무브먼트의 경우는 이러한 효율에 얽매이지 않아도 된다. 따라서 무브먼트 구조는 입체적이고 우아하다. 톱니바퀴의 움직임을 제어하기 위해 무수히 많은 레버가 몇 겹씩 포개져 있다. 작은 부품까지 꼼꼼하게 연마되어 있으니 매우 아름답다.

그 대신, 제작하기 위해서는 방대한 시간과 수고가 든다. 안 그래도 시계업계의 평균 임금은 세계에서 가장 높은 수준이다. 여기에 대체 불가능한 숙련 장인의 수작업은 매우 높은 비용이니, 결과적으로 고가가 되는 것이다.

그렇다면 왜 이렇게까지 매뉴얼 와인딩 크로노그래프를 만

드는 것일까? 바로 매뉴얼 와인딩 크로노그래프가 시계업계의 살아 있는 화석이기 때문이다. 시계 장치는 단순한 것이든 복잡한 것이든 더 나은 정밀도와 조작성을 추구하며 메커니즘과 소재를 계속 진화시켜왔다. 하지만 매뉴얼 와인딩 크로노그래프만은 이러한 진화의 바깥쪽에 존재한다. 예전의 고전적인 시계의 모습을 아직도 그대로 남겨두고 있다.

존재 의의는 '고전적인 아름다움을 간직하고 있다'는 점뿐이다. 그 가치를 맛볼 수 있는 시계는 매뉴얼 와인딩 크로노그래프밖에 없다. 그래서 시계 애호가는 설령 오토매틱 크로노그래프의 10배가 넘는 금액을 지불해서라도 꼭 구하고 싶어 하는 것이다.

전자식
손목시계의
진화

　고급 손목시계의 주인공은 보통 태엽 장치로 된 기계식 손목
시계들이다. 하지만 전자식 손목시계에도 깊은 매력이 있다.
1969년 손목시계에 탑재된 쿼츠 무브먼트는 피에조 효과Piezo
Effect를 이용했다. 즉 물질에 전기를 흘려보내면 규칙적으로 진
동하는 원리를 이용해 정확한 1초를 산출해내어 정확한 타이밍
에 바늘을 움직이는 구조다. 다양한 소재로 시험해본 결과, 수
정(쿼츠)이 재료 확보와 가공의 용이함, 소비 전력량 등의 면에
서 균형이 좋았다. 그래서 탄생한 것이 '쿼츠' 무브먼트다.

　수정의 진동수는 커팅 방법 등에 따라 다른데 현재 표준은 3만
2,768헤르츠다. 즉 수정이 3만 2,768번 진동하는 시간을 1초로
산출해 집적회로가 모터를 움직이는 구조다. 쿼츠 무브먼트의
정밀도는 표준 타입이라도 월차 ±15초에 불과하다. 고정밀도

기계식 시계의 10배가 넘는 정밀도다.

하지만 아무리 정확한 쿼츠 무브먼트라도 다소의 오차는 발생한다. 수정 진동자의 최대 약점은 습도인데, 습도 변화에 따라 진동수가 달라지기 때문이다. 이에 정확도를 더욱 높이기 위해 탄생한 것이 '전파시계'다. 세계 각지에 있는 전파 송신소에서 발신하는 표준 전파를 잡아서 정확한 시간으로 자동 수정하는 시계를 말한다. 표준 전파에는 시각 정보가 들어 있는데, 이것을 분석해 정확한 시각으로 수정한다. 이 기술을 개발한 곳은 독일 최대 시계 브랜드인 '융한스Junghans'다. 융한스는 1990년에 세계 최초의 전파 손목시계인 '메가 1'을 발표했다. 하지만 이후로는 일본 기업의 독무대가 이어졌다. 1993년에 시티즌은 다국多局식 전파시계를 발표했다. 이 기술은 이후로도 계속 진화해 현재는 후쿠시마, 규슈, 미국, 영국, 독일, 중국 등 총 여섯 곳의 전파 송신소에 대응할 수 있게 되었다. 즉 북반구의 거의 모든 주요 도시에서 편리하게 사용할 수 있다.

다국식 전파 손목시계가 시민권을 얻자 남반구 등 전파시계 영역권 밖에서의 불만이 높아진다. 이번에는 GPS 위성으로 눈을 돌렸다. GPS 위성이 위치 정보를 포함한 전파를 발신하면

그 전파를 잡아서 시각을 수정할 수 있게 하는 것이다. 이렇게 한다면 지구 어디에 있어도 하늘이 보이는 이상 '지금 있는 장소의 시각'을 알 수 있다. 현재 세계는 40개의 타임존이 있다. 미국과 호주 등은 한 나라에만 여러 시간대가 있다. 이동 중 자기도 모르게 타임존이 달라졌다고 해도 GPS 위성 전파 기능이 시차를 정확하게 수정해준다. 그야말로 글로벌 시대에 걸맞은 고정밀도 시계다.

다만 GPS 위성 전파 기능에는 약점이 있다. 우주에서 오는 전파를 잡아내려면 안테나를 대형화해야 한다. 소비 전력도 늘어나니 광발전 시스템의 공간이 넓어진다. 즉 손목시계가 커지는 것이다. 캐주얼 시계라면 문제없지만, 이런 고정밀도 장치를 찾는 사람 중에는 정장을 입는 직장인이 많다. 따라서 커다란 케이스가 셔츠 소매에 걸리는 고민스러운 상황이 발생한다.

그렇다면 최첨단 고정밀도 손목시계는 현재 어떤 상태일까? 새로운 수단으로 주목받는 것이 스마트폰과의 연동이다. 케이스 크기가 커지는 GPS 위성 전파 기능을 버리고, 블루투스를 사용해 스마트폰과 연동시키는 것이다. 이렇게 하면 케이스의 소형화·슬림화가 가능해져 기품 있는 분위기가 살아난다. 스

카시오

오셔너스 만타(Oceanus Manta) OCW-S5000-1AJF

· · ·

스마트폰과 연동하는 '모바일 링크 기능'을 채택했으며, 케이스 두께가 무려 9.5mm까지
얇아져 단정한 모양을 이루었다. 세계 여섯 곳의 전파 송신소에 대응하는
전파시계 기능도 탑재했다.

쿼츠(전파 솔라), Ti 케이스, 케이스 지름 42.3mm, 10기압 방수

마트폰을 통해 시차를 수정할 수 있고, 월드타임과 알람 등을 앱으로 설정할 수 있어 조작성도 높아지는 이점이 있다. 향후 스마트폰 연동 방식에 주력할 것으로 보인다.

테크놀로지와 함께 진화하는 전자식 손목시계는 다양한 사회의 인프라와 결합하여 편리한 방향으로 발전하고 있다.

얇은 것은
훌륭하다

10년 전까지만 해도 사람들은 지폐가 접히지 않는 장지갑을 선호하였다. 그런데 전자화폐가 자리를 잡으면서 주머니에 쏙 들어가는 미니 지갑이 늘어나고 있다. 소지품이 작아지면 라이프 스타일도 가볍고 스마트해진다. 얇고 가벼운 것에 가치가 높아진다.

시계의 세계에서도 '얇은 시계'는 가치가 있다. 일반적인 남성용 기계식 시계는 케이스 지름이 40밀리미터고 두께는 약 12밀리미터다. 이 안에 100가지가 넘는 부품으로 구성된 무브먼트가 있다. 이것만으로도 거의 한계다. 그렇지만 시계 기술자는 더욱 얇은 시계를 목표로 한다.

슬림형 시계의 역사를 연 곳은 '피아제'다. 피아제는 '무브먼트만 얇아진다면 케이스 디자인이나 다이얼 소재에 더욱 집중해 아름다운 시계를 만들 수 있다'라는 신념 아래 슬림형 무브

먼트를 개발하기 시작했다.

여기서 '얇다'는 것은 어느 정도 수준일까? 세계 최대 무브먼트 제조업체인 ETA의 표준적인 무브먼트 두께는 매뉴얼 와인딩이 3.35밀리미터, 오토매틱이 4.6밀리미터다. 그런데 1957년에 피아제가 발표한 매뉴얼 와인딩 칼리버 9P는 두께가 2밀리미터다. 그리고 1960년에 발표한 오토매틱 칼리버 12P는 두께가 2.3밀리미터에 불과하다. 부품을 철저하게 슬림화하고 구조를 재설계해 압도적인 슬림형 무브먼트를 실현한 것이다. 이렇게 한다면 다이얼 소재와 케이스 디자인에 집중해도 손목시계를 전체적으로 얇고 우아하게 만들 수 있다. 이 두 가지 슬림형 무브먼트를 사용한 피아제의 드레스 시계와 주얼리 시계는 하나같이 창조적이며 많은 셀럽의 사랑을 받았다. 초슬림 무브먼트에는 무한한 가능성이 있다.

처음에는 독창적인 손목시계를 만들기 위해 슬림형 무브먼트가 탄생했다. 그런데 2000년 이후에는 슬림형 무브먼트가 시계 기술을 표현하는 대상이 된다. 이 시대는 앞서 설명한 투르비용이나 미닛 리피터 등 많은 부품을 사용해 화려하게 장치를 움직이는 복잡시계가 인기를 끌었다. 부품이 많은 시계는 아무

피아제

알티플라노 얼티메이트 콘셉트(Altiplano Ultimate Concept)

...

케이스백이 무브먼트와 융합해 전체 2mm라는 궁극의 얇기를 실현했다
이를 위해 용두도 케이스와 일체화했다. 스트랩 또한 초슬림 사양에 맞추었다.

매뉴얼 와인딩(CAL.900P-UC), 코발트 합금 케이스, 케이스 지름 41mm, 2기압 방수

래도 크고 두꺼워진다. 이에 초복잡화에 대한 안티테제로서 아주 단순한 슬림형 시계도 주목받게 된 것이다.

슬림형 시계의 2차 열풍을 견인한 곳 역시 피아제였다. 피아제는 축적된 노하우를 살려 매뉴얼 와인딩 칼리버 430P(두께 2.1밀리미터)와 오토매틱 칼리버 1200P(두께 2.35밀리미터)를 만들었다. 정밀도와 지속 시간을 높이는 것도 중요했기에 슬림형 무브먼트의 세계 기록을 목표로 하지는 않았다. 그렇지만 슬림형 시계의 아름다움을 다시 애호가에게 인지시키기에는 충분했다.

피아제는 궁극의 초슬림 시계로 2014년에 '알티플라노Altiplano 900P'를 발표한다. 케이스의 뒷덮개에 직접 무브먼트 부품을 집어넣는 참신한 방법을 채택했다. 시각 표시를 중심에서 벗어나게 해서 만든 공간에 배럴barrel과 탈진기를 넣어 시계 자체의 두께가 3.65밀리미터밖에 되지 않는다.

피아제의 도전은 여기서 멈추지 않는다. 2018년에 프로토타입을 완성하고 2020년부터 출시한 '알티플라노 얼티메이트 콘셉트Altiplano Ultimate Concept'는 케이스백(무브먼트를 담은 케이스를 뒤쪽에서 막는 부품 – 옮긴이)을 케이스와 일체화했을 뿐만 아니라 각 부품의 두께도 재설계했다. 방풍 유리의 두께는 기존 1밀리미

터에서 0.2밀리미터로 얇아졌다. 결과적으로 달성한 케이스의 두께는 무려 2밀리미터다! 즉 피아제 슬림형 시계의 출발점인 무브먼트 칼리버 9P의 두께를 손목시계 전체에 실현한 셈이다. 극한으로 얇아졌지만, 강도를 유지하기 위해 케이스 소재로는 경도가 높은 코발트 합금을 사용했다. 지속 시간도 40시간이라 실용적이고 기능적이다. 이런 데서 피아제의 미학을 느낀다.

참고로 가격은 4억 원을 훌쩍 넘는다. 궁극의 초슬림 시계가 얼마나 뛰어난지는 이 가격만 보더라도 알 수 있다.

손목시계의
품질은 홀마크에
나타난다

'좋은 손목시계'란 무엇일까? 실용적인 공산품의 성능과 품질은 수치로 판단할 수 있다. 자동차는 연비나 마력, 최고 속도를 보면 성능을 파악할 수 있다. 컴퓨터는 CPU 사양으로 성능을 추측한다. 어떤 경우든 일단 '수치화된 사양'이 제품 선택의 지표가 된다.

하지만 손목시계는 숫자만으로 좋고 나쁨을 판단할 수 없다. 예를 들어 방수 성능은 높을수록 깊은 곳까지 잠수할 수 있다. 하지만 그것은 '튼튼한 손목시계'이지 '좋고 나쁨'에 직결되는 문제는 아니다. '좋은 손목시계'를 고르려면 어떻게 해야 할까?

좋은 손목시계의 지표는 다양한 홀마크hallmark다. 가장 유명한 홀마크는 다이얼에 적힌 'SWISS MADE(스위스 메이드)'라는 글자다. 이 글자를 제품에 표기하려면 원재료의 일정 비율을

. . .

스위스를 대표하는 시계 브랜드 '브라이틀링(Breitling)'에는 SWISS MADE라고 확실히
적혀 있다. 생산하는 기계식 모델은 모두 COSC 인증 크로노미터를 취득했다.

스위스산으로 하거나, 생산 비용의 일정 비율을 스위스 내에서 부담할 것 등을 의무화한 스위스니스Swissness 법을 충족해야 한다. 시계의 경우는 '적어도 비용의 60퍼센트를 스위스 내에서 부담할 것, 또 중요한 제조 과정 중 적어도 하나를 스위스 내에서 수행할 것'으로 규정되어 있다. 즉 비용 절감을 목적으로 중국 등에서 많은 부품을 제작한다면 SWISS MADE를 내세울 수 없다.

다이얼 위에 'CHRONOMETER(크로노미터)'라고 적혀 있는 시계도 주목할 필요가 있다. 국제 규격인 ISO3159에서 규정된 시계의 정밀도 기준에 따라 공식 검사기관이 15일간의 테스트를 실시한다. 크로노미터 인증은 이 국제 인증 기준을 통과한 고정밀도 시계에만 주어진다. 스위스의 뇌샤텔에 있는 공식 크로노미터 협회Contrôle Officiel Suisse des Chronomètres가 부여하는 COSC 인증 크로노미터가 가장 유명하다.

아무리 시계 생산 기술이 향상되더라도 일차 −4~+6초라는 크로노미터 기준을 맞추려면 숙련 시계공에 의한 조정 작업이 필수다. 'CHRONOMETER'라고 적힌 시계의 이면에는 장인의 수작업이 있다. 시계가 꼼꼼하게 만들어졌다는 증명이 되

. . .

제네바의 시계 문화를 계승하는 바쉐론 콘스탄틴은
무브먼트와 케이스에 '제네바 실(Geneve Seal)'이 각인되어 있다.

기도 한다.

홀마크가 케이스나 무브먼트에 새겨져 있는 경우도 있다.

가장 역사가 오래된 홀마크는 1886년에 제정된 '제네바 실 Geneve Seal'이다. 제네바 실은 스위스의 제네바에서 생산된 시계라는 것이 전제다. 여기에 부품의 마감법과 가공법 등 미관에 대해서도 엄격한 심사가 이루어진다. 제네바 실은 무브먼트뿐만 아니라 케이스에도 적용된다. 전통적인 시계 제작 기술을 보호하는 역할도 한다. 제네바 실의 문장은 제네바시의 문장과 동일하다. '스위스 시계 산업의 수도'로서 전통과 문화를 확실히 계승해 나가겠다는 의미이기도 하다.

새로운 품질 기준으로는 2001년에 제정된 '퀄리테 플러리에 Qualité Fleurier'가 있다. 플러리에라는 마을을 거점으로 시계를 제조하는 '쇼파드 Chopard', '보베 Bovet', '파르미지아니 플러리에 Parmigiani Fleurier'가 중심이 되어 설립한 독립 기구 '퀄리테 플러리에 재단'이 실시하는 품질 검사다. 마감과 가공의 아름다움, 높은 정밀도는 물론 피트니스나 보행, 옷 입는 행위 등 인간이 하는 다양한 움직임을 재현하는 기계에 채우고 24시간 내내 무브먼트를 움직이게 해 더욱 실천적인 상태에서 시계의 정밀도를

. . .

쇼파드의 자체 무브먼트 L.U.C의 일부 모델은 '퀄리테 플러리에' 인증을 받았다.
브리지에 새겨진 QF 마크가 그 증명이다.

점검한다. 고급 손목시계는 사용해야 비로소 가치가 있다는 사실을 강하게 고려한 것이다.

기호품으로서의 매력이 큰 고급 손목시계의 세계에서는 품질 기준 또한 '미관'과 '전통' 그리고 '정밀도'를 중시한다. 여기에는 반드시 사람의 손길이 들어간다. 사람의 손으로 만들어진 손목시계야말로 좋은 제품의 조건 중 하나다. 그 증명은 홀마크로 나타난다.

유지보수는
왜
필요할까?

'고급품은 유지보수를 사라'고들 한다. 정성껏 오랫동안 사용하는 물건이니만큼 구입 후에도 사용자를 지원하는 체제는 필수다. 하지만 고급품일수록 애프터서비스 가격도 뛰어오른다. 예를 들어 차량 가격이 20억 원에 가까운 부가티Bugatti의 '베이론Veyron'은 연간 유지비가 수억 원이나 들어간다(타이어 교체만 약 4,000만 원이라고 한다).

정밀한 고도의 기계는 애프터서비스를 할 때도 만들 당시와 똑같은 정도로 수고해야 품질을 유지할 수 있다. 그러니 사용자 측에도 그만큼의 마음가짐을 요구한다.

손목시계도 마찬가지다. 쿼츠 시계가 정기적으로 전지를 교체하듯이 기계식 손목시계도 몇 년마다 '오버홀overhaul' 받을 것을 각 시계 브랜드는 권장하고 있다.

100가지가 넘는 부품이 조합된 기계식 무브먼트는 매일 금속과 금속이 서로 스치며 움직인다. 그래서 여러 군데에 윤활유를 뿌려두었다. 하지만 윤활유는 이윽고 산화하고 열화한다. 이렇게 되면 톱니바퀴 등의 움직임이 나빠져 정밀도가 떨어진다. 그뿐만 아니라 금속끼리 발생한 마찰로 인해 부품이 깎여나가는 등의 문제가 발생할 때도 있다. 뒷덮개와 용두에는 방수 패킹이 사용되는데, 이런 부분도 반드시 열화한다. 방수성을 유지하려면 교체가 필수다. 따라서 눈에 띄는 문제가 없다고 해도 정기적으로 무브먼트를 분해해 초음파 세척기 등으로 부품을 청소하고 다시 윤활유를 친 다음 조립하는 '오버홀'이 필요하다. 최근에는 자기磁氣에 의해 무브먼트가 자성을 띠는 '자화磁化' 문제도 빈번히 발생해, 정기적인 점검이 더 필요해지고 있다.

오버홀 시점은 브랜드 대부분이 3~5년 간격을 권장한다. 오버홀에 드는 요금은 모델에 따라 천차만별이며, 대부분 견적 후에 요금을 알 수 있다. 다만 브라이틀링은 홈페이지에 요금을 기재하고 있어 그 일부를 소개하고자 한다(한국 홈페이지에는 '종합 서비스'라는 항목으로 소개되어 있다-옮긴이).

크로노맷Chronomat B01 42 및 내비타이머Navitimer B01 크로노그래프 43 등 자체 무브먼트를 사용한 크로노그래프는 76만 원이고, 어벤저 등 범용 크로노그래프 무브먼트는 65만 원이다. 크로노맷 32 등 쿼츠 모델은 41만 원(부가가치세 포함)이다. 다시 말해 대부분 구입 가격의 10퍼센트 정도가 오버홀 요금이라는 뜻이다. 참고로 이 요금에는 케이스와 브레이슬릿 세척 비용도 포함된다. 미세한 흠집도 깨끗이 없어지는 만큼 새로운 기분으로 사용할 수 있다.

오버홀을 받을 때는 가급적 정식 서비스를 이용하는 편이 좋다. 순정 부품을 사용한 유지보수여야 본래의 성능을 발휘할 수 있기 때문이다. 윤활유나 부품이 업그레이드되었다면 그것을 사용해 다시 조립해줄 때도 있다.

참고로 시계업계에서는 사용자에게 부담이 되는 유지보수 기간을 최대한 연장하기 위해 내마모성과 내자기성이 뛰어난 소재로 부품을 만드는 등 다양한 기술 개발을 진행하고 있다. 2017년에 출시된 파네라이Panerai의 '파네라이 LAB-ID™ 루미노르 1950 카보테크™ 3데이즈Panerai LAB-ID™ Luminor 1950 Carbotech™ 3 Days'는 무려 50년간 오버홀이 불필요하다고 공언했다. 이 시

계는 부품이 스치는 부분에 미끄러짐을 좋게 하는 특수한 코팅 처리를 해서 윤활유는 물론 오버홀도 할 필요가 없다고 한다.

거금을 들여 손목시계를 구입하는 만큼 언제까지나 최고의 상태로 사용하길 바란다. 그러기 위해서는 정기적인 오버홀이 무엇보다 중요하다.

손목시계는
자산이
될 수 있을까?

'유사시에는 전 세계 어디서나 돈으로 바꿀 수 있는 순금 롤렉스가 최강이다.' 시계업계에 전설처럼 내려오는 유명한 말 중 하나다. 진위는 알 수 없지만, 전 세계에서 중고 롤렉스가 거래되고 있는 것은 사실이다. 인기 모델은 정가에 1,000만 원을 더한 가격 책정도 드물지 않다. 과거 걸작이나 희귀 모델은 수억 원에 거래되는 사례도 있다. 그중에서도 유명한 것은 롤렉스 크로노그래프 '데이토나Daytona'의 '폴 뉴먼 모델'이다. 이 모델은 1960년대 초부터 1970년대까지 제작된 '이그조틱 다이얼 exotic dial'로 불리는 타입이다. 명배우 폴 뉴먼이 애용해서 이런 별명이 붙었다. 그래서 모든 모델에 초프리미엄 가격이 붙어 있다. 특히 폴 뉴먼 본인이 사용했던 '진품'이 2017년 필립스 옥션에 출품되었을 때는 무려 약 200억 원에 낙찰되었다. 앤티

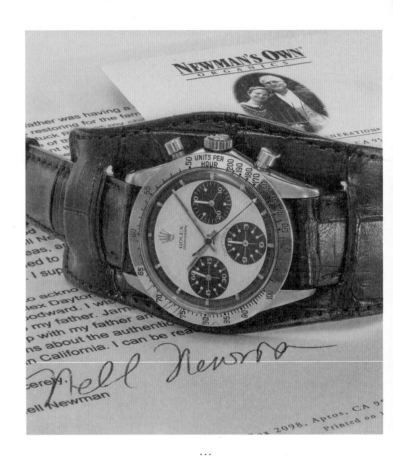

. . .

폴 뉴먼이 소유했던 롤렉스 '데이토나'. 당시는 드물었던 백·흑·적의 배색이 특징이다.
케이스백에는 'DRIVE CAREFULLY ME(나를 위해 안전운전하세요)'라는 아내의 메시지가
각인되어 있다. 이 시계는 앤티크 시계 사상 최고액인 약 200억 원에 낙찰되었다.

사진 협조: 필립스

크 시계의 세계 최고액이다.

최근 이러한 고급 시계 경매가 활발하게 이루어지고 있다. 옥션을 관리하는 곳은 소더비Sotheby's, 크리스티스Christie's, 필립스Phillips 등 유명 경매업체들이다. 그들은 전 세계의 수집가가 소유한 시계를 수집해 진위를 감정하고 꼼꼼히 수리해서(브랜드에 맡기는 경우도 있다) 경매를 진행한다. 경매에는 세상에 단 한 개밖에 없는 한정판이나 엄청난 유명인이 애용했던 역사적 시계도 포함된다. 이런 시계는 수집가가 낙찰받을 때도 있고, 브랜드 측이 낙찰받아 자사 박물관에 소장하는 경우도 적지 않다. 따라서 희소하고 역사적인 시계는 가격이 상승하는 경향이 있다.

하지만 모든 시계가 자산으로서의 가치가 있는 것은 아니다. 롤렉스의 중고 가격이 치솟는 이유는 수요와 공급의 균형이 깨졌기 때문이다. 제조업체 입장에서 생산 수에는 한계가 있으니 '어떻게든 갖고 싶다!'라는 열기가 강해지면 프리미엄이 발생한다. 희귀 운동화 등과 똑같은 현상이다.

이러한 현상은 롤렉스가 아니면 웬만해서는 발생하지 않는다. 왜냐하면 시계업계의 정상급 브랜드라고 해서 꼭 롤렉스

정도의 상식적인 인지도가 있는 것은 아니기 때문이다. 설령 생산 수가 적은 뛰어난 손목시계라고 해도, 아는 사람만 아는 브랜드는 갖고 싶어 하는 사람의 절대 수가 적어 프리미엄이 생기기 어렵다.

그렇다면 극히 일부의 손목시계 이외에는 자산이 되지 않을까? 그렇기도 하고 아니기도 하다. 롤렉스는 별개로 치고 파텍 필립, 오데마 피게, 랑에 운트 죄네, 바쉐론 콘스탄틴, 브레게 등 정상급 브랜드, 혹은 리차드 밀과 F.P. 주른F.P. Journe 등 소량 생산 브랜드라면 자산 가치가 그다지 떨어지지 않을 것이다. 희소 모델이라면 자산 가치가 증가할 수도 있다. 다만 이보다 더 일반적인 브랜드를 자산을 위해 구입하는 것은 추천하지 않는다. 어디까지나 자신과 함께 시간을 쌓아갈 대상으로 즐기는 것이 좋다.

하지만 형세가 달라지고 있는 것 또한 사실이다. 전문가에 따르면 스위스 시계 중고 시장은 장차 신작 시장의 25배에 달할 것으로 전망된다고 한다. 희귀한 제품뿐만 아니라 일반적인 손목시계의 중고 시장이 활발해지고 있음을 의미한다. 이는 중고 손목시계의 자산 가치가 높아진다는 뜻이기도 하다.

브랜드 측도 이러한 상황에 민감하게 반응하고 있다. 리차드 밀과 프랭크 뮬러에는 자동차처럼 '인증 중고'라는 서비스가 있다. 정식 유지보수 서비스를 거친 제품을 공식 매장에서 판매하는 것이다. 까르띠에를 거느리는 리치몬트 그룹은 영국의 중고 시계 판매 사이트 '워치파인더Watchfinder'를 인수했다. 이를 통해 가격 폭락을 막는 등 중고 가격을 제어하려는 움직임을 보이고 있는 것이다. 즉 앞으로 중고 시장에서 가격이 제대로 안정된다면 손목시계는 자산이 될 수 있다.

앤티크냐
복각이냐

시계와 관련된 일을 하다 보니 앤티크 시계를 사도 되느냐는 질문을 자주 받는다. 참고로 앤티크 시계란 쿼츠 파동으로 스위스 시계업계가 괴멸적인 타격을 받기까지, 즉 1960년대까지 제작된 시계를 가리키는 경우가 많다.

앤티크 시계의 매력은 다양하다. 사실 어지간한 걸작이나 희소 모델이 아닌 이상 현행품보다는 저렴한 가격대의 손목시계가 대부분이다. 현행품에 없는 디자인과 크기감에 끌리는 사람도 많다. 하지만 워낙 매니악하고 심오한 세계라 아마추어가 쉽게 발을 들여놓기는 어려울 것이다. 앤티크 시계의 세계는 깊디깊다. 예전에 어떤 매장 주인에게 앤티크 시계의 매력을 취재한 적이 있다. 아래는 당시 인터뷰의 발췌다.

"앤티크 시계의 매력은 일단 탑재된 구형 무브먼트에 있습니다. 옛날에는 시계가 한평생 아끼는 물건이었기 때문에 내구성

이 다릅니다. 분해해 보면 알겠지만, 지판이나 부품의 두께가 달라요. 현재 무브먼트는 부품을 모두 조립한 상태에서 강도를 조절하니 부품 하나하나는 상당히 무릅니다. 하지만 구형 무브먼트 부품은 두께가 완전히 다르니까요. 게다가 소재도 다릅니다. 옛날에는 정련되고 나서 3년 정도 재워 점성을 낸 다음에 부품으로 가공했다고 합니다."

'앤티크 시계는 부품의 질부터가 다르다.' 이 문장만 보더라도 앤티크 시계의 심오함을 알 수 있다. 하지만 주눅들 필요는 없다. 매우 질 높은 손목시계를 비교적 합리적인 가격에 구입할 수 있다는 뜻이기 때문이다.

다만 조심해야 할 것도 많다. 특히 케이스의 방수 성능이 지금보다 많이 떨어진다. 비가 오거나 손을 씻을 때, 심지어는 땀도 주의해야 한다. 정기적인 오버홀은 현행 모델보다 더 제대로 해야 한다. 고장이 났을 때 교체할 부품이 없으면 수리가 불가능할 수도 있다. 따라서 다수의 부품을 확보해놓고 있으며 수리 경험이 풍부한 매장에서 구입할 필요가 있다. 하지만 이런 주의점은 빈티지 카를 구입할 때도 마찬가지다. 오래된 것일수록 신뢰할 수 있는 매장에서 구입하고 정성껏 다루는 것은

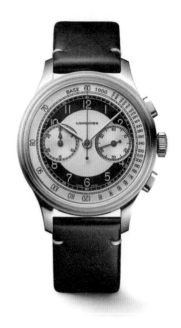

론진

론진 헤리티지 클래식 크로노그래프 턱시도
(Longines Heritage Classic Chronograph Tuxedo)

...

블랙×화이트라는 색상 조합 때문에 '턱시도'라는 이름이 붙었다. 1943년 모델의
복각이지만 케이스 지름은 40mm로 확대되었다. 무브먼트도 실리콘제 밸런스
스프링을 사용한 현대 사양으로 변경되었다.

오토매틱(CAL.L895), SS 케이스, 케이스 지름 40mm, 3기압 방수

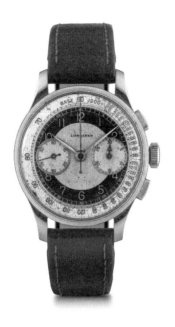

· · ·

이 모델의 베이스는 1943년에 제작된 크로노그래프다. 빈티지 시계 세계의 전설적인
무브먼트 CAL.13ZN을 탑재해 애호가들의 주목을 받았다.

당연한 일이다.

이러한 수고를 피하고 싶다면 '복각 모델'에 주목하는 것도 좋다. 손목시계의 황금기인 1940~1960년대에 탄생한 걸작 모델의 디자인과 스타일을 복각한 모델이 전통 브랜드의 트렌드가 되고 있다.

물론 '복각'이니만큼 과거 디자인을 그대로 재현하는 것이 가장 좋다. 그런데 여기에도 약간의 문제가 있다. 스위스의 시계 브랜드는 1970년대 쿼츠 파동 당시 기계식 시계를 시대착오의 산물로 간주해 금형이나 설계도를 폐기한 사례가 많았다. 따라서 과거의 디자인을 쉽게 복각하지 못한다는 안타까운 사정이 있다. 최근에는 원본 제품을 경매 등에서 낙찰받아 확보하고, 시계 자체를 3D 스캔해서 케이스 디자인을 수치화한 다음, 그 데이터를 이용해 정확한 복각 모델을 만드는 브랜드가 늘고 있다. 이렇게 하면 소비자의 만족도도 높을 것이다.

참고로 복각 모델이 등장하자 이에 대항해 앤티크 시장에서 오리지널 모델을 찾으려는 애호가도 늘어나는 모양새다. 복각 시계와 앤티크 시계는 서로 적당한 거리감을 유지하면서 전통 브랜드의 중심을 지탱하고 있다.

새로운
골드 케이스는
무엇이 다를까?

'과시하는 것 같다', '너무 화려하다' 등등 우리는 금시계에 대해 부정적인 인상이 앞서는 듯하다. 하지만 예로부터 애용되어 온 소재를 덮어놓고 싫어할 필요는 없다. 무엇보다 손목시계의 선택지가 좁아지니 아깝다. 귀금속 케이스로만 제작하는 시계 브랜드도 적지 않다. 애초에 단정한 드레스 시계의 경우, 실용 소재인 스테인리스 스틸 소재는 선택되기 어렵다.

금은 발색이 화려하고 연성이 좋아 가공하기 쉽다는 특성 때문에 선호되었던 소재다. 그래서 기원전인 고대 이집트 시대부터 보석품으로 사용되었다. 다만 가공하기 쉬운 금의 특성은 흠집이 잘 생긴다는 의미이기도 하다. 따라서 시계 케이스로 사용할 때는 반드시 순금 75퍼센트에 금속 25퍼센트를 섞어 경도를 높여야 했다. 이때 배합하는 금속의 종류와 비율에 따라

금의 색깔이 달라진다. 바로 옐로골드와 로즈골드로 불리는 다채로운 금 소재다.

금속을 섞는 목적은 금을 단단하게 하는 데 있다. 그 역할을 하는 것이 바로 '구리'다. 다만 구리의 비율이 높아지면 너무 단단해져서 쉽게 갈라진다. 그래서 유연성을 더하기 위해 '은'도 섞는다. 은의 역할은 시계 브랜드나 금속 가공업체에 따라 미묘하게 다르다. 오메가의 자료에 따르면 '금 75퍼센트+구리 12.5퍼센트+은 12.5퍼센트'가 옐로골드, '금 75퍼센트+구리 20.5퍼센트+은 4.5퍼센트'가 로즈(레드)골드라고 한다. 참고로 액세서리 색상으로 인기 있는 그린골드는 옐로골드에서 은의 비율을 높인 것이다. 동양인의 피부 톤에 잘 맞는 핑크골드는 로즈골드에서 은의 비율을 높인 것이다.

흰색 귀금속으로는 백금(플래티넘)과 화이트골드가 있다. 백금은 희소성이 높고 자동차 배기구의 촉매 등 공업용 소재로 사용되는 비율이 높아 시계 케이스에는 잘 사용되지 않는다. 백금의 대용품으로 개발된 화이트골드는 '금 75퍼센트+구리 10퍼센트+팔라듐 15퍼센트'의 비율이다. 구리의 비율을 줄이고, 희고 단단한 팔라듐의 함유량을 늘려 흰색의 골드를 만든

것이다. 다만 이렇게만 하면 혼탁하기 때문에, 마지막으로 로듐 코팅을 하여 아름다운 흰색으로 완성한다. 참고로 팔라듐은 귀금속만큼 고가라서 화이트골드 모델은 다른 골드보다 비싸다.

이처럼 골드 소재는 화려하지만 단점도 있다. 금과 섞는 구리와 은은 산화가 잘 되는 소재라서 오래 사용하다 보면 색이 바랜다는 것이다. 손목시계의 라인업이 이만큼 늘어나면 다른 브랜드와 차별화할 필요가 생긴다. 각 브랜드에서는 개성을 표현하기 위해 새로운 골드 소재 개발에도 주력하고 있다.

예를 들어 오메가는 세 가지 특별한 골드 소재를 개발했다. 달빛처럼 영롱하게 빛나는 문샤인골드는 '금 75퍼센트＋구리 9퍼센트＋은 14.5퍼센트＋팔라듐 1퍼센트'다. 태양계에서 가장 붉다고 알려진 소행성 세드나Sedna의 이름을 딴 세드나골드는 붉은 기가 강한 골드로 '금 75퍼센트＋구리 20.2퍼센트＋팔라듐 1.4퍼센트'다. 별하늘에서 시리우스Sirius 다음으로 밝은 −0.7등성 카노푸스Canopus의 이름을 딴 흰색의 카노푸스골드는 '금 75퍼센트＋로듐 2퍼센트＋백금 2퍼센트＋팔라듐 21퍼센트'의 구성이다. 참고로 문샤인골드와 세드나골드의 금속 배합 비율의 합이 100퍼센트가 되지 않는 이유는 이 이상의 정보가

공개되지 않았기 때문이다. 말하자면 비장의 레시피다.

이처럼 특별한 골드는 다른 브랜드에도 있다. 랑에 운트 죄네의 '허니골드', 파네라이의 '파네라이 골드테크Panerai Goldtech', 롤렉스의 '에버로즈골드', 위블로의 '킹골드' 등이 대표적이다.

금시계는 화려함만을 즐기는 시계가 아니다. 아름다운 색을 배경으로 숨겨진 개성이나 이야기를 알아보는 것도 즐겁다. 그 덕분에 시계를 찬 사람의 손목에 지적인 매력이 더해진다.

. . .

닐 암스트롱이 달 표면을 밟을 때 차고 있었던 기계식 손목시계
오메가 '스피드마스터(Speedmaster)'에 문샤인골드를 조합했다.
아폴로 11호의 미션 50주년을 기념하는 시계다.

1 9 3

. . .

전 세계의 시각을 알 수 있는 고기능 모델 '씨마스터 아쿠아 테라 GMT 월드타이머
(Seamaster Aqua Terra GMT Worldtimer)'가 화려한 세드나골드를 입었다.
브레이슬릿도 케이스와 같은 소재라서 박력이 있다.

. . .

상당히 개성적인 '드 빌 투르비용 넘버드 에디션(De Ville Tourbillon Numbered Edition)'은 세드나골드×카노푸스골드의 콤비 케이스를 채택해 특별한 느낌을 끌어올린다.

시계 선택, 결국 크기로 귀결된다

재킷에 캐주얼 바지 스타일의 직장인이 늘어나면서 비즈니스 시계의 선택지도 넓어지고 있다. 예전에 비즈니스 시계로는 심플한 쓰리핸즈 모델에 가죽 스트랩, 케이스 소재는 화려하지 않은 스테인리스 스틸로 된 '진지한' 시계를 선호했다. 그런데 손목시계가 액세서리화하고 패션의 폭도 넓어진 요즘은 메탈 브레이슬릿도 괜찮다고 여긴다. 아열대로 변하고 있는 동북아 지역의 여름에 내수성 없는 가죽 스트랩은 적합하지 않다. 따라서 스위스 브랜드조차도 심플한 시계에 메탈 브레이슬릿 사양을 추가했다. 다이얼의 색도 예전에는 블랙과 화이트, 그레이가 정통파였다. 요즘은 남성 패션의 핵심 색상 중 하나인 블루(네이비)도 정통파의 범주 안에 들어간다.

그렇다면 패션 자체가 중요한 매너가 되는 파티나 장례식에

서의 손목시계 TPO는 어떻게 될까? 먼저 검은색 넥타이, 즉 밤의 예복인 턱시도를 착용하는 상황이다. 이제까지 턱시도에 맞는 손목시계는 옷 색깔과 균형을 고려해 화이트 다이얼×백금(혹은 화이트골드) 케이스에 블랙 스트랩으로 색깔을 맞추는 것이 정석이었다. 그리고 바쁘게 움직이는 초침이나 실용적인 캘린더라는 요소를 배제한 시·분침만 있는 우아한 투핸즈two-hands 타입이 선호되었다. 기능을 덜어낸 손목시계를 선택해 '시간은 신경 쓰지 않아요'라는 메시지를 주는 것이 매너였다.

그런데 실제로는 어떨까? 가장 격식이 까다로울 법한 영국 왕실을 참고해보자. 여러 사진을 살펴보면, 윌리엄 왕세자는 턱시도 차림에 평소에도 애용하는 스테인리스 스틸 케이스 스포츠 시계를 차고 있다. 왕족들조차 이제 턱시도에 투핸즈 시계를 차는 것은 시대착오적이라고 생각하는 것 같다.

왕실도 이렇게 자유로운데 뮤지션이나 패션 관계자는 더욱 자유롭다. 그래미상이나 아카데미상 등에 모인 셀럽들은 이때다 하고 손목의 개성을 즐긴다. 초대장에 검은색 타이라고 되어 있으면 턱시도를 입는 것이 필수다. 하지만 손목시계를 어떻게 하라고 언급하는 경우는 없다. 오히려 이런 부분에서 개

성을 드러내는 것이다.

그렇다면 개성을 즐기는 자리가 아닌 장례식에서는 어떨까? 모나코 왕실의 왕위 계승 서열 4위인 안드레아 카시라기Andrea Casiraghi(그레이스 켈리Grace Kelly 왕비의 손자)는 친족 장례식 때 검은 색 정장에 검은색 타이, 흰색 셔츠라는 정통 패션을 입었다. 그런데 시계는 활동적인 분위기의 리차드 밀이었다. 물론 패션 셀럽으로도 저명한 사람답게 고집한 스타일이었을 수도 있다. 하지만 영국 왕실의 캐서린 왕세자빈(윌리엄 왕세자의 아내)도 장례식 때는 가련한 까르띠에의 손목시계를 차고 있었다. 물론 화려한 옐로나 레드 색상의 골드 소재는 아니고 다이아몬드 같은 보석도 사용하지 않은 단순한 시계였다. 이처럼 최소한의 매너만 지킨다면 문제없다고 여겨지고 있다. 형식이 까다로울 터인 왕실 관계자도 이렇다면, 이제 관혼상제별로 특별한 시계를 준비해야 한다는 생각은 시대착오적일 수 있다.

그렇다면 손목시계에 TPO는 존재하지 않을까? 최소한 '케이스의 크기감'만큼은 주의해야 한다. 비즈니스 상황이든 파티 상황이든 손목시계는 셔츠의 소매와 크게 관련되어 있다. 케이스가 너무 두꺼우면 셔츠 소매에 걸려서 보기에 좋지 않다. 품

위 있게 집어넣고 싶다면 케이스 두께는 최대 12~13밀리미터 정도로 정해보자. 이런 경우 필연적으로 거의 모든 크로노그래프와 다이버 시계는 제외된다. 투박한 스포츠 시계가 취향이라 꼭 차고 싶다면 손목시계 쪽 소맷부리만 조금 넉넉하게 수선하든지, 혹은 소매 둘레에 여유가 있는 더블 커프스 셔츠를 선택하는 등의 아이디어가 필요하다.

손목시계는 몸에 차고 사용하는 물건이며 신체와 밀접하다. 어떤 손목시계를 차도 자유로운 시대이니만큼 크기감을 중시해서 스마트하게 잘 착용해야 제대로 된 멋을 낼 수 있다.

PART

04

문화와 역사를 이해하고 나서 마침내 특별한 손목시계 하나를 만났다고 치자. 물론 이 시계를 차는 것은 즐거운 일이다. 하지만 손목시계 자체를 감상하는 것도 즐겁다. 다이얼과 케이스, 바늘 하나에도 시계 브랜드와 시계공의 예술혼과 탐구심, 고집이 가득 들어가 있다. 감상 포인트를 알면 무엇이 좋고 나쁜지를 판가름할 수 있다. 친구나 상사의 손목시계를 봤을 때도 정확한 '칭찬 포인트'가 보인다. 시계 심미안을 단련하는 것 또한 교양이다.

[다이얼]
포인트는
마감과 질감, 소재

문자판, 즉 '다이얼'은 시계의 얼굴이다. 그러나 다이얼 자체는 금속판에 불과하다. 그것이 얼굴 역할을 하려면 화장을 제대로 해야 한다.

다이얼에는 다양한 마감 처리가 되어 있다. 가장 유명한 것은 '기요셰guilloche'(원래 뜻은 끈을 꼬아놓은 매듭 모양 – 옮긴이)라는 조각 패턴이다. 기요셰는 시계공 아브라함 루이 브레게가 1786년경에 고안한 장식이다. 숙련된 장인이 선반을 사용해 수작업으로 하나하나 파낸다. 조각 모양의 패턴은 무수히 많다. 유명한 것은 '파리의 자갈길'이라는 낭만적인 이름이 붙은 '클루 드 파리Clou de Paris'다. 햇빛처럼 방사형으로 뻗어나가는 '솔레이유soleil'도 인기다. 하나의 다이얼 안에 여러 기요셰를 사용하는 경우도 있다. 기요셰의 목적은 빛의 반사를 억제해 바늘의 판독

성을 높이는 것이다. 뛰어난 장인 기술이 필요하다 보니 모조품 방지 목적도 있다. 참고로 기요셰에는 큰 비용이 들어가서 고급 모델에만 적용된다. 즉 기요셰 처리가 된 시계는 예외 없이 고가 손목시계다. 기요셰인 것처럼 보이지만 실제로는 엠보싱 처리된 다이얼도 존재하니 주의가 필요하다. 기요셰는 가장자리가 뾰족해서 빛을 받으면 반짝 빛나지만, 엠보싱의 경우는 아쉽게도 빛남이 특별하지 않다.

'선레이 데코레이션'도 많은 시계에서 사용되는 마감 처리다. 다이얼 중심에서 방사형으로 뻗어나가는 듯이 무늬를 새기는 기법인데, 모양이 태양 광선sunray과 비슷하다는 데서 이름이 붙여졌다. 여기에 빛이 비치면 무늬의 요철에 의해 반사가 일어나면서 다채로운 색감으로 변화한다. 따라서 블루나 그레이, 브라운 등 컬러 다이얼과 조합시켜 사용될 때가 많은 마감 처리다.

다이얼의 질감도 미관에 커다란 영향을 미친다. 고급스러운 드레스 시계에 선호되는 처리는 '그랑 푀 에나멜grand feu enamel'이다. 장인이 유리 질감의 에나멜을 수작업으로 구워내는 기법이다. 제작 공정에서 금이 가거나 뒤틀림이 발생하는 경우가 많

. . .

브레게의 드레스 시계에 적용된 정교하고 치밀한 기요셰.
오래된 기계를 사용해 장인이 하나하나 파내어 간다.

아 숙련된 기술이 필요하다. 공예품처럼 만들어진 다이얼로, 투명감과 깊이 있는 광택이 특징이다. 인덱스 등도 마찬가지로 에나멜로 그려 구워냈기 때문에 벗겨지거나 색이 바랠 일이 없다.

에나멜의 광택감을 간소하게 재현한 것이 바로 '래커lacquer' 처리다. 광택이 있는 래커 도료를 여러 겹 덧칠해 깊은 광택감을 만들어낸다. 그랑 푀 에나멜과 래커는 언뜻 보면 비슷하다. 그랑 푀 에나멜은 수작업으로 만들어 극히 일부에 내포물이나 긁힘이 있다(그것까지 포함해 멋으로 여겨진다). 반대로 래커 처리의 경우 다이얼이 깨끗하게 연마되어 표면이 평평하고 매끄럽다. 래커의 균질한 느낌은 거의 공산품에 가깝다. 참고로 래커 처리는 '콜드 에나멜cold enamel'로도 불린다. 불로 굽지 않아서 콜드라고 하는 것이다.

시계를 액세서리처럼 즐기려면 다이얼 소재에도 주목해보자. 여성용 모델 중에는 비취나 호안석 등 반귀석半貴石(보석과 장식석의 중간에 해당하는 것-옮긴이)을 얇게 커팅한 주얼리 시계가 스테디셀러다. 남성의 경우는 '우주 제품'이 인기다. 지구에 떨어진 운석을 얇게 커팅한 '메테오라이트meteorite' 다이얼은 어디

서 커팅하는지에 따라 모양이 달라져 모든 물건이 한 개씩밖에 없다는 개성을 갖고 있다. 반짝반짝 빛나는 '사금석aventurine'은 주로 별하늘을 연출하는 문페이즈 모델에 사용된다. 이 시계들은 모두 우주를 몸에 찬다는 특별한 기쁨을 선사한다.

무미건조한 금속판에 아름다운 화장을 하면 다이얼이 화려해진다. 다이얼은 그야말로 시계의 '얼굴'이다.

[인덱스]
디자인으로
분위기를 지배한다

'인덱스'란 문자판 위에 있는 1~12의 표시를 말한다. 일반적으로는 그렇게 부르지만 업계에서는 정식 용어인 '아워 마커hour marker'라 부른다.

탑시계나 회중시계 등 많은 시계에 사용된 인덱스는 유럽의 전통적인 숫자인 로마 숫자(I, II, III~XII)다. 이 전통은 아직도 이어진다. 고전적인 드레스 시계에는 로마 숫자로 된 인덱스를 사용하는 경우가 매우 많다. 4는 원래 IV이지만 시계에서는 작대기가 네 개인 IIII로 표시하는 것이 통례다. 로마 숫자 인덱스는 글자가 비슷해 순간적으로 읽어내기가 어렵다. 따라서 순식간에 시간을 읽어야 하는 밀리터리 시계나 스포츠 시계 등에는 계산용 숫자인 아라비아 숫자(1, 2, 3~12) 인덱스를 사용하는 경우가 많다. 아라비아 숫자는 가시성이 높아, 다소 형태를 변형

해도 기능을 손상하지 않으니 디자인으로 재미를 주는 경우도 많다. 이탤릭체를 사용한 브레게 숫자나 매혹적인 비잔틴 뉴머럴byzantine numeral이 대표적이다. 에르메스Hermes는 말의 뜀박질을 연상시키는 경쾌하고 통통 튀는 듯한 아라비아 숫자 인덱스를 채택했다.

디자인성이 높은 두 종류의 숫자 인덱스에 대항하는 것이 '바 인덱스bar index'다. 드레스 시계부터 스포츠 시계까지 폭넓게 대응할 수 있는 올라운더이다. 다각 커팅해서 빛을 반사시키거나 야광 도료를 발라 야간의 가시성을 높이는 등 화려하면서도 기능적인 맛을 낼 수 있다. 밀리터리 시계는 아라비아 숫자 인덱스와 함께 쓰는 경우도 있다. 12시 위치를 순간적으로 알 수 있게 하면서 문자판의 디자인을 깔끔하게 만들기 위한 테크닉이다.

참고로 인덱스는 부착 방식에도 고집이 있다. 가장 고급스러운 방식은 식자植字, applied index식이다. 별도 부품으로 만든 인덱스를 나이얼에 심는 방식이나. 이렇게 부착된 인덱스는 입체감이 있고 빛을 받으면 아름답게 빛난다. 식자식은 바나 아라비아 숫자에 많이 사용된다. 형태가 복잡한 로마 숫자는 식자식

. . .

블랑팡 '빌레레(Villeret)'는 단정한 드레스 시계다.
로마 숫자 인덱스가 식자식이라 더욱 고급스러움을 더해준다.

으로 하기가 어렵다 보니 모델 대부분은 프린트식이다. 물론 프린트식이 나쁘다는 말은 아니다. 식자식 로마 숫자 인덱스를 사용하는 시계가 그만큼 상당한 품이 들어간다는 뜻이다.

[시곗바늘]
고집은 색과 길이에
나타난다

시계에서 '바늘hands'은 시각 등의 정보를 가리키는 중요한 표시 디바이스다. 바늘 디자인에는 돌핀, 배턴, 리프 등 다양한 형태가 있다. 바늘은 시계의 디자인과 스타일에 맞게 선정된다. 하지만 그것은 어디까지나 형태적인 이야기에 불과하다. 진정한 감상 포인트는 '바늘의 색'이다.

고급 모델의 대부분은 파란색 바늘을 사용한다. 블루스틸 바늘blue steel hands로 불리는 것이다. 스테인리스 스틸 바늘을 가열하면 금속 표면에 산화피막이 생긴다. 산화피막의 색은 가열하는 온도와 깊은 관련이 있다. 블루스틸이 되려면 약 300도로 가열해야 한다. 다만 그 온도대에 들어가는 것은 한순간이다. 따라서 장인은 색의 변화를 잘 지켜보면서 알코올램프를 사용해 수작업으로 꼼꼼히 굽는다. 참고로 독일의 모리츠 그로스만Moritz

. . .

랑에 운트 죄네 '1815'의 바늘은 확실한 존재감을 뽐내면서도
바늘이 다이얼 끝까지 제대로 닿는다. 블루스틸도 아름다우니 그야말로 완벽하다.

Grossmann이라는 작은 실력파 브랜드는 블루가 되기 바로 직전인 약 280도에서 가열을 멈춘다. 이렇게 하면 깊이감 있는 브라운 바이올렛 색깔의 바늘이 완성된다. 바늘 색깔에도 고집이 담기는 것이다. 참고로 블루 바늘 중에는 약품 처리로 색을 입히는 경우가 있으니 주의가 필요하다.

바늘에 나타나는 또 하나의 고집은 바로 '바늘의 길이'다.

현재 시각을 정확히 알려면 바늘 끝이 인덱스나 미닛 트랙 minute track에 제대로 닿아야 이상적이다. 실제로는 바늘이 짧아서 인덱스까지 닿지 않는 모델이 적지 않다. 왜 그럴까? 무브먼트의 토크와 크게 관련이 있다. 기계식 무브먼트는 태엽의 힘을 가능한 한 안정된 토크로 움직여야 정밀도가 안정된다. 이때 인덱스에 닿게 하려고 바늘을 길게 늘이거나 가시성을 높이려고 큰 바늘을 사용하면 회전시키는 데 필요한 토크가 증가한다. 무브먼트의 토크를 높이려면 동력 태엽의 용량을 늘릴 수밖에 없다. 하지만 공간적으로 무리가 있는 슬림형 무브먼트의 경우는 그렇게 할 수 없다. 따라서 바늘이 인덱스에 닿지 않는 어중간한 길이가 되는 것이다.

다시 말해 단순한 슬림형 모델인데도 바늘이 인덱스까지 멋

지게 딱 닿는다면, 눈에 보이지 않는 무브먼트의 능력도 뛰어
나다는 뜻이다. 바늘의 선 모양이 아름답다면 디테일까지도 철
저하게 고집한 손목시계다.

[베젤]
두꺼우면 기능,
얇으면 디자인

베젤이란 방풍 유리의 '테두리'를 말한다. 두꺼운 베젤은 튼튼하고 활동적으로 보인다. 얇은 베젤은 산뜻한 분위기로 기품이 느껴진다. 베젤은 안경테와 비슷하다.

두꺼운 베젤은 기능이 중요하다. 베젤이 가장 중요한 역할을 하는 시계는 바로 다이버 시계다. 다이버 시계의 베젤은 잠수 경과 시간을 알고 싶을 때 베젤의 12시 위치에 있는 마커를 분침에 맞춰두면 몇 분 동안 잠수했는지를 표시해 준다. 베젤은 정해진 한쪽 방향으로 회전하며 역방향으로는 회전하지 않는다. 베젤이 양방향으로 회전하게 되면 잠수 경과 시간을 제대로 측정할 수 없게 되어 자칫 다이버를 위험에 빠뜨릴 수 있기 때문이다.

다이버 시계(잠수 시계)와 방수 시계는 이 역회전 방지 베젤의

. . .

다이버 시계의 출발점인 블랑팡 '피프티 패덤즈(Fifty Fathoms)'.
이 빈틈없는 역회전 방지 베젤이 손목시계를 계기판으로 바꿔준다.

존재로 구분한다. 역회전 방지 베젤이 있으면 손목시계가 '잠수 계기판'이 된다.

시계를 계기판으로 사용하기 위한 베젤로는 '타키미터tachymeter' 표시도 유명하다. 타키미터는 대상물의 이동 속도를 측정하는 기능이다. 스톱워치로 1킬로미터 이동하는 데 걸린 시간을 측정하면 크로노그래프 초침 끝부분에 시속을 표시해준다. 크로노그래프 대부분은 시속 400킬로미터까지 측정할 수 있다. 이 속도가 레이싱 카를 포함한 자동차의 한계치이기 때문이다. 브라이틀링 '내비타이머'와 같은 항공계 크로노그래프는 타키미터가 1,000부터 시작한다.

다른 장소의 시각을 동시 표시하는 GMT 모델 역시 두꺼운 베젤을 활용한 기능이다. 베젤에는 제2 시간표 표시용 24시간 인덱스가 들어 있는 경우가 대부분이다. 베젤이 회전하는 종류라면 베젤을 조작해 세 곳째의 시각도 표시할 수 있다. 두꺼운 베젤은 손목시계를 편리하게 사용하기 위해 존재한다.

그렇다면 얇은 베젤은 어떨까? 얇은 베젤은 디자인을 위해서다. 베젤은 얇아질수록 단정하고 기품 있는 얼굴이 된다. 따라서 타키미터를 다이얼 안에 넣어 베젤을 얇게 하면 크로노그래

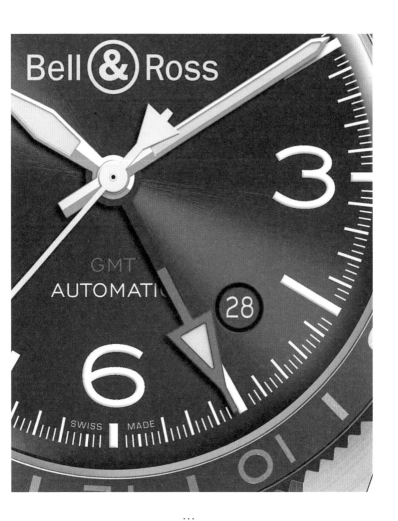

. . .

세련된 디자인으로 인기인 벨앤로스(Bell & Ross). 'BR V2-93 GMT'의 베젤에는
24시간 표시가 새겨져 있어, 커다란 GMT 바늘과 조합해 사용한다.

프라도 기품 있는 분위기의 디자인이 된다. 다이버 시계 중에는 베젤을 방풍 유리 안쪽에 수납해 깔끔하게 보여주는 모델도 있다.

베젤의 두께를 어떻게 처리할 것인가? 바로 기능과 디자인의 절충안에 따라 결정된다.

[케이스]
실용 소재라서
더욱 흥미로운 마감 처리

다양한 종류의 골드 케이스가 가진 매력에 관해서는 앞의 3부에서 설명했지만, 내손상성과 경량 등 기능적인 실용 소재를 사용한 케이스라도 감상 포인트는 많다.

현재 손목시계 생산량의 대부분은 스테인리스 스틸 소재를 사용한다. 스테인리스 스틸은 철을 베이스로 다양한 금속을 섞어서 가공하기 쉽고 녹이 잘 슬지 않는 합금이다. 스테인리스 스틸에도 등급이 있다. 캐주얼 모델에는 'SUS 304'라는 종류가 사용된다. 고급 모델은 내식 성능을 높이기 위해 몰리브덴을 추가한 'SUS 316L'을 사용한다. 이는 의료 기구에도 사용되는 소재다. 높은 내식성 때문에 슈퍼 스테인리스로 불리는 'SUS 904L'은 롤렉스와 볼워치Ball Watch, 진Sinn 등 튼튼함을 자랑하는 브랜드에서 채택된다.

스테인리스 스틸의 매력은 쉬운 가공성이다. 절삭도 마감도 아름답게 처리되어 멋진 형태로 만들 수 있다. 평면은 헤어라인hairline(가느다란 줄무늬 - 옮긴이), 경사면은 폴리싱 같은 식으로 나누어 연마하기도 쉽다. 케이스의 입체감과 리듬감을 살리는 연출을 하기 쉬운 소재다. 인기 있는 럭셔리 스포츠 시계의 강력한 디자인과 아름다운 마감은 스테인리스 스틸이 가진 소재의 특성을 살린 것이다. 참고로 일본의 시계 브랜드는 소재의 연마 기술에 일가견을 갖고 있다. 자라츠 연마sallaz polishing라는 특별한 공정을 거쳐 평평하고 매끄러운 경면을 만든 다음 폴리싱 작업을 한다. 따라서 평면이 많은 케이스에서도 뒤틀림 없이 깨끗한 폴리싱 면을 만들 수 있다.

연마와 관련해서는 티타늄도 말할 거리가 있다. 주로 항공우주산업에서 각광을 받았던 티타늄은 경량과 녹방지성耐錆性이 매력적인 소재다. 시계 케이스에 처음으로 티타늄을 사용한 업체는 1960년대의 블랑팡이다. 지금처럼 주요 금속 소재가 되기까지는 이때부터 쉽지 않은 여정이 있었다.

티타늄은 산소와 잘 결합해 표면에 금세 단단한 산화피막을 만든다. 이 특성 덕분에 녹 또는 금속 알레르기에 대한 걱정은

. . .

그랜드 세이코(Grand Seiko) 'SBGR315'는 완성도 있는 경사면을 활용한 케이스
디자인이 특징이다. 자라츠 연마를 구사한 경면 연마 덕분에
이렇게 폴리싱 면이 넓은데도 뒤틀림이 전혀 없다.

사라지지만, 그 대신 가공이 매우 어렵다. 절삭하다가 생긴 금속 부스러기가 흩날리면서 연소해 불이 날 우려가 있다. 연마 처리를 하려고 해도 깎은 부분부터 점차 산화해 표면에 요철이 생기고 만다. 따라서 티타늄 케이스의 표면은 무광이 되어 고급스러움을 연출하지 못한다. 그래서 스포츠 시계에서만 채택되는 정도였다. 하지만 티타늄 소재도 비용이라는 제약에서 벗어나 시간과 수고를 들이면 아름다운 폴리싱 면이 만들어진다. 이렇게 하면 기품 있는 디자인에도 도입할 수 있다. 즉 폴리싱 마감 처리된 티타늄 케이스는 매우 특별하다.

　스테인리스 스틸도 티타늄도 내구성과 내식성, 경량 등의 기능 면에 주목하기 쉽다. 하지만 실제로는 아름다운 연마를 즐길 수 있는 소재이기도 하다.

[스트랩]
패션처럼
갈아 끼우고 싶다면

고온다습하고 비가 많이 오는 지역은 스포츠 시계 이외에도 내수성이 높은 메탈 브레이슬릿의 수요가 많다. 하지만 서늘한 스위스에서 만들어지는 드레스 시계는 기본적으로 가죽 스트랩 사양이다. 가죽 스트랩을 선택지에서 제외해버린다면 손목시계 선택의 즐거움은 절반 이하가 되고 말 것이다. 가죽 스트랩은 소모품이라서 정기적으로 스트랩을 교체하는 재미가 있다. 최근에는 브랜드 순정 시계 스트랩에 대한 선택의 폭도 넓어졌다. 국내외 유명 스트랩 브랜드의 제품을 쉽게 구입할 수 있다. 주문 제작도 가능해 스트랩 교체를 즐기는 사람이 늘고 있다.

그렇다면 스트랩은 어떻게 고르면 좋을까? 가죽 스트랩 소재의 정석은 악어가죽이다. 크게 나누면 크로커다일 가죽과 앨리

게이터 가죽이 있다. 거대하고 사나운 크로커다일은 양식하기가 어려워서 가격도 올라간다. 따라서 소모품인 시계 스트랩은 대부분 앨리게이터 가죽을 사용한다. 악어가죽은 표면에 비늘이 있는데, 비늘 모양이 스트랩의 분위기를 좌우한다. 배에 가까운 부분은 비늘 크기가 커서 죽반竹斑으로 불린다. 한편 옆구리에 가까운 부분은 비늘이 동그래서 환반丸斑으로 불린다. 죽반은 단순하고 우아한 분위기를 낼 수 있어 드레스 시계에 사용되는 경우가 많다. 환반은 강렬한 모양이 색의 그러데이션을 만들어주니 블루나 레드 등 밝은색의 스트랩에 적합하다. 대형 케이스의 스포츠 시계에 끼운다면 울퉁불퉁한 질감을 가진 등쪽 가죽(통칭 악어 등가죽) 스트랩이 잘 어울린다. 악어가죽의 개성을 알고 나면 스트랩을 더욱 의미 있게 즐길 수 있다.

개성을 더 연출하고 싶다면 샤크스킨shark skin이나 갈루샤galuchat 가죽이 어떨까? 샤크스킨은 바다를 헤엄치는 상어 가죽이므로 내구성이 뛰어나다. 상어 가죽은 질감도 몹시 거칠어 스포츠 시계와 궁합이 좋다. 갈루샤는 가오리 가죽이다. 갈루샤의 표면에는 돌처럼 단단한 에나멜질의 둥근 조직이 늘어서 있다. 둥근 조직의 입자감을 그대로 살리는 경우도 있고, 표면

. . .

프랑스의 스트랩 브랜드 '장루소(Jean Rousseau)'는 가죽 스트랩 맞춤 제작도
가능하다. 소재가 풍부하게 갖춰져 있을 뿐만 아니라 색상도 다양하게 고를 수 있다.

사진 협조: 장루소

을 깎아서 둥근 반점을 만들어내는 경우도 있다. 양쪽 모두 화려하니 손목시계를 액세서리 감각으로 즐기기에 적합하다.

손목시계는 어디까지나 시계 본체가 주인공이다. 스트랩은 옷과 같다. 스트랩을 제대로 즐길 줄 아는 사람은 상당한 시계 고수로 보일 것이다.

[무브먼트]
무브먼트를 논하는 자가
진정한 시계 애호가

최근 손목시계의 대부분은 케이스 뒷덮개에도 사파이어 크리스털이 박혀 있어 내부가 들여다보인다. 시계 내부에서 째깍째깍 움직이는 장치가 '무브먼트'다. 바로 이 부분이 애호가에게는 최대의 감상 포인트다.

그런데 무브먼트를 감상하기 전에 한 가지 꼭 유의할 점이 있다.

무브먼트에는 브랜드가 자체적으로 거의 모든 것을 제조하는 '자체 무브먼트'와 무브먼트 전문 제조업체에서 제공받는 '범용 무브먼트'가 있다. 감상 대상으로 적합한 것은 '자체 무브먼트'다. 왜냐하면 수백 가지나 되는 부품으로 구성되는 무브먼트를 설계부터 제조, 완성까지 모두 자체적으로 수행하므로, 무브먼트의 디테일까지 철저하게 집착할 수 있기 때문이다. 요

컨대 품질 높고 보기 좋은 무브먼트를 만들 수 있는 것이다.

자체 무브먼트의 감상 포인트로는 일단 '앵글라쥐anglage'를 꼽을 수 있다. 무브먼트는 기본적으로 지판으로 불리는 금속판 위에 톱니바퀴 등을 끼워 넣고 브리지bridge 또는 플레이트plate로 불리는 금속판으로 고정한다. 이 부품의 테두리를 수작업으로 꼼꼼하게 깎아내어 연마하는 것이 '앵글라쥐'다. 곡선을 그리는 부품을 오차 없이 깨끗하게 연마하는 작업은 상당히 어렵다. 하나를 마무리하는 데 10시간이 걸릴 때도 있다고 한다. 그렇지만 앵글라쥐 작업을 거치면 무브먼트의 휘광이 훨씬 돋보인다.

'블루스틸 나사'와 '인공 루비 홀스톤'도 미관을 높이는 감상 포인트다. '블루스틸 나사'는 앞서 설명한 블루스틸 바늘과 같은 기법을 사용해 파랗게 가열한 나사를 말한다. 산화피막에 의해 녹이 잘 슬지 않을 뿐만 아니라 금속 무브먼트에 선명한 포인트를 더해준다. '인공 루비 홀스톤'은 톱니바퀴를 회전시키는 축 부분의 마찰을 경감시키고 보유補油(윤활유가 오래 유지되도록 함-옮긴이) 효과를 높이기 위한 것으로 톱니바퀴에 맞춰서 끼워진다. 고급 모델일수록 홀스톤이 커지는 경향이 있으며,

...

랑에 운트 죄네 '랑에 1'에 탑재된 무브먼트 Cal.L.121.1.
커다란 플레이트에 적용된 마감 처리는 글라슈테 스트라이프(Glashütte stripes)로 불린다.
홀스톤은 골드 샤통 방식이며, 부품의 모서리도 꼼꼼하게 앵글라쥐 처리되어 있다.

블루스틸 나사와 마찬가지로 색이 포인트가 된다. 참고로 홀스톤을 금색 링으로 고정하는 것을 '골드 샤통gold chaton'이라고 한다. 랑에 운트 죄네가 선호하는 기법인데, 극상의 아름다움을 표현할 수 있다.

그렇다면 범용 무브먼트에는 볼거리가 없을까? 물론 그렇지 않다.

자체 무브먼트든 범용 무브먼트든 무브먼트의 브리지와 로터(회전력으로 동력 태엽을 감는 추로, 오토매틱에만 들어 있다)에는 아름다운 표면 마감 처리가 되어 있다. 무브먼트에는 주로 '코트드 제네브Côte de Genève'로 불리는 줄무늬 패턴이 적용된다. 회전 연마기로 둥근 패턴을 남기는 페를라주perlage 기법도 많이 사용된다. 어떤 마감이든 부품의 표면을 깎아 평평하고 매끄럽게 만들어 작은 흠집을 지우고 녹의 발생을 억제하는 역할이 있다. 이러한 마감은 겹쳐서 보이지 않는 부품에도 적용된다. 시계 브랜드의 진정성을 느끼게 하는 포인트이기도 하다.

기계식 무브먼트 감상의 가장 큰 볼거리는 한 치의 오차도 없이 정확하게 움직이는 '밸런스'다. 밸런스는 밸런스 휠과 밸런스 스프링 등의 부품으로 구성되어 있다. 이 부분이 정확하

게 진동해 톱니바퀴의 회전 속도를 조절하고 정확한 시간을 가리키게 만든다. 밸런스의 움직임은 말하자면 시계의 심장 고동이다. 밸런스에서 발생하는 째깍째깍 소리는 듣고만 있어도 기분이 좋아진다.

밸런스의 움직임은 진동수에 따라 달라진다. 고전적인 스타일의 드레스 시계는 커다란 밸런스가 천천히 움직이는 로비트 low-beat 유형이 많다. 고급 무브먼트는 밸런스에 스크류 밸런스 screw balance 라는 작은 나사(관성 모멘트를 변화시켜 밸런스의 움직임을 조정하는 나사)가 달려 있어 반짝반짝 빛나니 즐겁다. 이 부분을 항상 보고 싶다는 의견을 수용해 다이얼 쪽에 구멍을 뚫는 디자인도 늘어나고 있다.

[사양]
시계를
읽는 법

자동차에는 반드시 차체의 크기나 엔진의 배기량을 나타내는 '주요 제원'이 있다. 손목시계도 잡지나 홈페이지에 시계의 제원을 나타내는 '사양 표시'가 있다. 이 정보를 읽는 법을 알고 있다면 사진만 보고서는 알 수 없는 손목시계의 개성과 특성이 보인다. 예를 들면 이런 사양 표시가 있다.

① 오토매틱(Cal.1234) ② 72시간 파워 리저브 ③ 시간당 28,800진동 ④ 21스톤 ⑤ SS 케이스 ⑥ 케이스 지름 40.0mm ⑦ 케이스 두께 11.1mm ⑧ 5기압 방수

이것을 해석하면 다음과 같다.

① 무브먼트의 구동 방법: '오토매틱'은 회전하는 추를 사용해 동력 태엽을 감는 구조다. 팔에 차고 있으면 신체의 움직임 등으로 충분

히 태엽이 감겨 시계가 멈출 일이 거의 없다. '매뉴얼 와인딩'은 자기가 직접 손으로 태엽을 감아야 한다. '쿼츠'는 전지식이다. 태양광 발전 타입은 전지를 교체할 필요가 없다. 참고로 'Cal.'이란 칼리버Caliber의 약자이며, 무브먼트의 형식을 의미한다. 명기로 불리는 칼리버는 그것을 탑재했다는 사실 자체가 세일즈포인트가 되기도 한다. 반대로 범용 무브먼트를 탑재한 경우는 별도로 표기하지 않는다.

② 파워 리저브: 완전히 감았을 때부터의 연속 구동 시간. 일반적인 무브먼트는 40시간 정도다. 최근에는 금요일 밤에 집에 돌아와서 월요일 아침에 출근할 때까지 계속 작동하는 60시간 이상의 파워 리저브 성능이 주류다. 3일(72시간) 이상이면 지속력이 뛰어난 것이다.

③ 진동수: 무브먼트의 심장부인 밸런스의 시간당 진동수다. 진동수가 클수록 충격 등의 외부 요인에 강해진다. 최근의 주류는 시간당 28,800진동이다. 시간당 36,000진동의 하이비트high-beat 무브먼트도 늘어났다. 한편 앤티크 시계나 고전적인 스타일의 시계 중에는 시간당 18,000진동의 로비트 무브먼트가 많다. 심장 고동에 가까운 째깍째깍 소리는 듣고만 있어도 신기하게 힐링이 된다.

④ 스톤 수: 인공 루비의 홀스톤 개수다. 평균적인 매뉴얼 와인딩 무브먼트는 17스톤 정도, 오토매틱 무브먼트는 25스톤 정도다. 홀스

톤은 톱니바퀴 또는 가동 부품이 있는 곳에 배치된다. 따라서 스톤 수가 많을수록 복잡한 장치다.

⑤ 케이스 소재: 케이스 소재는 보통 SS＝스테인리스 스틸, Ti＝티타늄, PG＝핑크골드 등 약자로 표기한다. 그 밖에 YG＝옐로골드, RG＝로즈골드, WG＝화이트골드, PT＝백금 등이다.

⑥ 케이스 지름: 손목시계의 외형 크기로 용두는 포함하지 않는다. 4~10시의 지름을 측정하는 경우가 많다. 드레스 시계는 38mm 전후, 스포츠 시계는 40mm 전후가 대부분이다. 크기가 45mm를 넘어가면 팔이 가느다란 사람에게는 어색해 보인다.

⑦ 케이스 두께: 방풍 유리 위쪽 끝에서 케이스백 아래쪽 끝까지의 두께다. 매뉴얼 와인딩은 10mm, 오토매틱은 12mm, 크로노그래프나 다이버 시계는 14mm 정도가 평균적인 크기다. 시계는 얇아야 손목에 적응이 잘 되고 셔츠 소매에 걸리지 않는다. 따라서 평균보다 얇은 시계는 그 자체로 가치가 있다.

⑧ 방수성: 물에 젖어도 문제가 없는 정도에 대한 지표다. 일반적으로 ISO(국제표준화기구) 규격에 따라 엄격하게 규정된다. 5기압 방수는 일상생활 강화 방수로 불리는 수준으로, 물을 쓰는 일 정도는 괜찮다. 참고로 2기압 방수(혹은 일상생활 방수)는 세수나 비에 젖는 정도

까지 허용된다. 10기압과 20기압 방수는 해양 스포츠나 산소통을 사용하지 않는 스킨 다이빙이라면 문제없다(참고로 '○○m 방수'로 표시할 수 있는 제품은 엄격한 테스트를 통과한 '잠수 시계=다이버 시계'뿐이다. 해외 브랜드는 기압과 미터의 표기가 정확하지 않을 수 있으니 주의가 필요하다).

종합해보면 이 예시의 시계는 'Cal.1234라는 롱 파워 리저브형 자체 무브먼트를 탑재했고, 케이스 지름은 표준이다. 오토매틱이면서 케이스는 조금 얇아 기품 있어 보인다. 5기압 방수라 일상에서 사용하기에 적합하다'로 해석할 수 있다.

시계 데이터는 숫자와 알파벳의 나열처럼 보인다. 하지만 거기에는 시계를 읽는 열쇠가 암호처럼 숨겨져 있다.

시계의 기술학

아무리 꼼꼼하게 만들었다 해도 섬세한 부품으로 구성되는 손목시계는 충격이나 수분, 자성이나 중력 등의 다양한 외부 요인에 의해 오차가 발생하고 만다. 따라서 시계공들은 메커니즘이나 소재, 윤활유 등을 개발하여 무브먼트를 위협하는 갖가지 적과 대결해왔다. 시계의 역사란 대결의 역사이기도 하다. 아직도 그 대결은 끝나지 않았다. 무브먼트를 정확히 움직이게 하고 고장을 막기 위해 분투하는 시계 브랜드들의 최신 기술을 소개한다.

디지털 시대의
문제를 극복한
소재 기술

손목시계가 고장 나면 서비스센터로 옮겨지고, 숙련된 시계공이 원인을 찾아 수리한다. 지금까지의 고장은 압도적으로 '물'이 원인이었다. 시계 내부에 물이 들어가 무브먼트가 녹스는 것이다. 그런데 최근 몇 년 사이에 '자성'이 고장 원인 1위로 치고 올라왔다. 기계식 무브먼트를 구성하는 부품 대부분은 철을 포함한 금속으로 되어 있다. 특히 정밀도와 관련 있는 밸런스 스프링이라는 부품은 자성에 매우 약하다. 강력한 자성을 발생시키는 물건에 가까워지면 순식간에 자성을 띠면서 정밀도가 떨어진다(급속하게 진행된다).

기계식 시계가 걸어온 역사 중에 지금처럼 자성에 둘러싸인 시대는 없었다. 스마트폰과 태블릿, 노트북 등 디지털 기기는 기본이다. 스마트폰 케이스에도 강력한 자석이 사용되는 경우

가 있으니 방심할 수 없다. 여성용 핸드백은 잠금장치가 자석식인 경우가 있다. 건강용 자석 팔찌도 자성이 상당히 강하다. 다양한 물건에 자석이 사용되다 보니 모르는 사이에 시계가 자성을 띠게 된다.

물론 그런 경우에도 서비스센터에서 자성을 제거할 수 있다. 하지만 자성을 여러 차례 거듭해서 띠게 되면 결국에는 수리가 불가능해 부품을 통째로 교체해야 한다. 이에 각 브랜드에서는 시계의 내자기성을 높이는 노력을 하고 있다.

고전적인 방법은 무브먼트 자체를 내자기성이 있는 연철제 내부 케이스inner case로 덮는 방법이었다. 20세기 중반 무렵의 파일럿 시계에서 채택된 방식이다. 다만 케이스가 크고 무거워진다. 또 자성을 차단하기 위해 다이얼에 구멍을 뚫을 수 없어 캘린더 기능을 빼야 했다. 그래서 다음 수단으로 자성에 강한 밸런스 스프링 소재의 개발이 진행되었다. 롤렉스는 '파라크롬parachrom'을, 세이코는 '스프론 610Spron 610'을 개발해 거의 모든 모델에 적용했다. 기존 소재보다 몇 배 강한 내자기성을 실현해 자성에 대비하고 있다. 하지만 이것 역시 완벽하지 않아 사용자도 자성이 생기지 않도록 주의해야 한다.

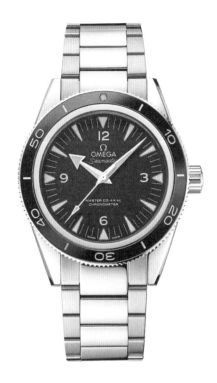

오메가

씨마스터 300(Seamaster 300)

· · ·

무브먼트 부품에 비자기성 소재를 사용해 15,000가우스의 내자기성을 획득했다.
1957년 모델의 복각이지만 내부는 최첨단이다.

오토매틱(Cal.8400), SS 케이스, 케이스 지름 41mm, 300m 방수

자성과 시계의 대결에 완전히 종지부를 찍은 곳은 오메가다. 오메가는 밸런스 스프링을 포함한 무브먼트의 주요 부품에 실리콘 등의 비자기성 소재를 사용해 무려 1만 5,000가우스의 내자기성을 실현했다. 의료 기기 MRI에서 발생하는 자성과 같은 수준이다. 즉 일상생활에서 발생하는 모든 자성에서 무브먼트를 보호할 수 있다는 뜻이다. 모든 시계에 사용할 수 있는 기술이라서, 오메가에서는 전 모델에 이 기술을 투입하고자 무브먼트 개발을 진행하고 있다. 디지털 시대의 고민이었던 '자성' 문제도 오메가 덕분에 예상보다 빨리 해결될 것으로 보인다.

섬세한 시계를
보호하는
충격 방지 장치

시계가 작아져 가지고 다닐 수 있게 된 것은 좋지만 누구나 소중히 다루는 것은 아니다. 회중시계에는 체인이 달려 있지만 그래도 시계를 떨어뜨려 망가뜨리는 사람이 적지 않았을 것이다. 무브먼트에는 다양한 부품이 있는데 가장 약한 것은 째깍째깍 진동하는 밸런스를 지탱하는 회전축인 '밸런스 스태프 balance staff' 부분이다. 끝부분 축의 두께가 머리카락보다 얇은 섬세한 금속 봉인데, 여기에 힘이 가해지면 뚝 부러진다.

밸런스 스태프를 보호하기 위한 내진 장치를 고안한 인물이 이 책에 여러 차례 등장했던 시계공 아브라함 루이 브레게다. '시계의 역사를 2세기 진보시켰다'고 불리는 이 천재는 밸런스 스태프를 고정시키는 대신 접시형 부품으로 느슨하게 지탱하고, 접시형 부품을 스프링으로 눌러 충격을 흡수하는 내진 장

치 '파라슈트'를 1790년에 발명한다.

그는 고객 앞에서 이 장치를 탑재한 회중시계를 바닥에 떨어뜨리는 퍼포먼스를 선보였다고 한다. "보세요, 망가지지 않아요"라는 그의 말처럼 효과는 확실했다. 후세의 시계공들은 파라슈트 장치를 연구 · 개량해 잉카블록Incabloc이나 키프쇼크kif shock 등의 내진 장치를 개발했다. 섬세한 밸런스 스태프를 보호함으로써, 갖고 다녀도 망가지지 않는 시계가 완성되었다.

현대의 손목시계에도 똑같은 내충격 장치가 들어가 있다. 하지만 벽이나 테이블에 부딪힐 위험이 있고 스트랩이 빠져 낙하할 우려도 있다. 스포츠 시계라면 더욱 격렬한 충격이 가해질 수 있다. 이에 내충격 장치는 더욱 급진적으로 진화하는 중이다.

현재의 시계업계에서 튼튼한 시계의 대명사는 '볼워치'다. 약점이 되는 용두는 커다란 가드를 갖춘 '세이프티 로크 크라운 시스템safety lock crown system'으로 전체를 덮었다. 완전히 눌러 돌리지 않으면 잠기지 않는 구조라서, 깜빡하고 용두를 잠그지 않는 문제도 해결된다. 낙하 충격으로 인해 섬세한 밸런스 스프링이 변형되지 않도록 밸런스 스프링을 게이지에 넣어 충격 에너지를 흡수시키는 '스프링 로크springlock 내진 시스템'도 고안했

대형 용두 가드와 빗장형 부품으로 용두를 완벽하게 보호하는
'세이프티 로크 크라운 시스템'

볼워치

엔지니어 하이드로카본 오리지널(Engineer Hydrocarbon Original)

· · ·

다양한 내진 구조를 도입해 7500Gs라는 최고 수준의 내충격성을 실현했다.
자체 발광하는 마이크로 가스 라이트를 사용해 어두운 곳에서도 가시성을 확보한다.

오토매틱, SS 케이스, 케이스 지름 40mm, 200m 방수

다. 내부 케이스 안쪽에는 충격을 흡수하기 위한 링을 담은 '아모타이저Amortiser 충격 흡수 링'도 장착한다. 충격에 대한 만전의 대비로 섬세한 기계를 보호하는 것이다. 이제 볼워치에 '섬세하고 연약한' 이미지는 없다.

손목시계는 액세서리이자 라이프 스타일의 아이템이 되었다. 이에 따라 활동의 장이 넓어지고 있다. 내충격 성능의 향상은 기계식 시계와 함께 활동적인 여가를 즐기고 싶은 현대인의 요구에 부응하는 것이다.

인간의 한계를
뛰어넘은
방수 시스템

철 계통의 금속을 많이 사용하는 무브먼트는 아무래도 녹이 잘 슨다. 약간의 고장이라면 시계공이 고칠 수 있지만, 부품이 녹슬어 버리면 속수무책이다. 그래서 시계 브랜드는 케이스의 방수성을 강화해 물로 인한 문제를 방지하려고 한다.

방수 구조의 기본은 합성 고무로 만든 패킹을 부품과 부품 사이에 끼워 넣고 그 접촉면의 압력으로 수분의 침입을 막는 것이다. 손목시계의 경우는 용두와 뒷덮개, 방풍 유리 등 시계 내부와 외부를 연결하는 곳에 패킹을 사용한다. 하지만 이것만으로 수중 잠수의 강한 수압을 견딜 수는 없다. 따라서 뒷덮개와 용두 등을 나사식으로 해서 기밀성氣密性을 높이고 패킹을 확실히 눌러줘 방수 성능을 한층 더 향상하는 것을 목표로 했다. 이 기술을 고안한 곳이 롤렉스다.

1926년 10월 18일에 잠수함의 해치 구조에서 고안한 나사식 뒷덮개로 특허를 취득한 롤렉스는 굴처럼 단단하고 견고한 케이스를 '오이스터Oyster'로 명명했다. 1927년에는 나사식 용두의 특허도 신청해 손목시계 케이스에 완벽한 방수 성능을 부여했다. 이 기술이 현재 방수 구조의 기본이다.

그렇다면 방수 성능은 어디까지 진화했을까? 현재 다이빙 잠수 심도의 기네스 기록은 332.35미터다. 그 이상은 살아 있는 인간이 잠수할 수 없다. 프로 잠수사용 다이버 시계에 요구되는 방수 성능의 기준은 300미터부터다. 상급 모델은 600미터까지 방수가 된다. 이 정도가 프로급이 사용하는 방수 성능의 실용선이다.

하지만 다이버 시계가 가진 방수 성능의 한계는 인간의 한계를 훌쩍 뛰어넘었다. 독일의 특수 시계 브랜드인 '진'이 제작하는 'UX'는 케이스 내부에 특수한 기름을 채워 외부 수압을 안쪽에서 밀어내는 방식을 개발했다. 이렇게 케이스 내외부의 기압 차를 없애 5,000미터라는 경이로운 방수 성능을 실현했다. 이 성능은 무브먼트에 대해서이고, 케이스만이라면 수심 1만 2,000미터까지 망가지지 않는다고 한다. 'UX'는 지름 44밀리

진

UX

...

케이스 내부에 특수한 기름을 봉입한다는 전대미문의 방수 시스템을 통해 5,000m 방수를 실현했다. 이 방수 성능은 DNV GL(노르웨이 선급)이라는 세계적인 인증 기관의 검사를 받았다.

쿼츠, 유보트 스틸 케이스, 케이스 지름 44mm, 5,000m 방수

미터, 두께 13.3밀리미터라는 상식적인 케이스에 담겨 있다. 하지만 진이 개발한 '하이드로Hydro'라는 기술을 통해, 거대하고 강고한 케이스로 된 손목시계보다 깊이 잠수할 수 있다. 그 밖에도 케이스에 특수 캡슐을 집어넣어 시계 내부의 습기를 제거하는 '드라이 캡슐'이라는 특수 제습 장치도 고안해 방수 성능을 철저하게 강화했다.

시계에 있어 수분은 최대의 적이다. 그래서 더욱 오버 스펙으로 진화하는 것이다.

흠집까지 막는
소재와
표면 처리

손목시계의 경우 벽이나 테이블 등에 부딪히다 보면 어쩔 수 없이 케이스에 흠집이 생긴다. 튼튼한 스포츠 시계라면 약간의 흠집은 개성이 될 수도 있다. 하지만 마음에 드는 손목시계에 자꾸 흠집이 생기면 속상하다. 시계 브랜드로서도 손목시계가 항상 깨끗한 상태로 유지되기를 바라는 것은 당연하다. 그래서 흠집이 잘 안 생기는 시계가 늘어나고 있다.

산화지르코늄을 주원료로 하는 하이테크 세라믹은 1990년에 '라도Rado'가 처음으로 시계업계에 도입한 소재다. 단단함을 나타내는 비커스 경도는 HV1500이다. 스테인리스 스틸 소재 경도의 일곱 배 이상이라는 뜻으로, 어지간해서는 흠집이 생기지 않는다. 이처럼 하이테크 세라믹은 실용적인 성질로 주목받았다. 그리고 2000년에 탄생한 샤넬 'J12'가 시계업계의 상식을

바꾸었다. 샤넬의 아티스틱 디렉터였던 자크 엘뤼Jacques Helleu는 시대를 초월하는 불멸의 시계를 지향했다. 그리고 산화와 변색이 없고 흠집이 생기지 않는 하이테크 세라믹을 럭셔리 시계의 이상적인 소재로 여겼다. 소재의 표면에는 아름다운 폴리싱 마감 처리를 했다. 케이스뿐만 아니라 브레이슬릿의 각 마디에도 같은 소재를 사용했다. 아름답게 빛나는 모습을 계속 유지하는 'J12'는 전 세계에서 크게 히트했고, 21세기를 대표하는 시계가 되었다.

샤넬 'J12'를 계기로 하이테크 세라믹은 곧 럭셔리하고 아름다운 소재라는 이미지가 만들어졌다. 그 결과 오데마 피게의 '로열오크', 제라드 페리고의 '로레아토Laureato', 위블로의 '빅뱅' 등 고급 스포츠 시계에도 하이테크 세라믹이 도입되었다. 하이테크 세라믹은 착색도 가능하다. 스테디셀러 색상인 화이트와 블랙뿐만 아니라 블루, 그린, 레드, 브라운, 그리고 메탈릭 컬러도 있다. 금속 케이스와 다른 광채와 색상으로 한층 더 다채로운 디자인 표현이 가능해졌다.

물론 기존 소재에도 내손상성을 높이는 방법은 있다. 기본적으로는 소재 위에 강한 피막을 만드는 방법이다. 대표적인 방

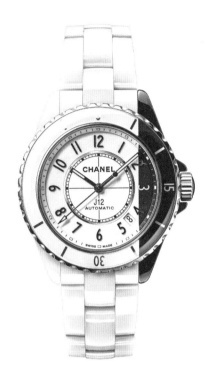

샤넬

J12 패러독스(J12 Paradox)

· · ·

화이트와 블랙의 고내구성 세라믹을 케이스와 브레이슬릿에 직용했다. 케이스의 일부가
흰색에서 검은색으로 교체된다는 패러독스(역설)적인 표현을 도입했다.

오토매틱(Cal.12.1), 고내구성 세라믹 케이스, 케이스 지름 38mm, 50m 방수

식이 DLC Diamond-Like Carbon다. 다이아몬드와 그라파이트(흑연)의 성능을 가진 검고 단단한 피막을 뜻한다. 내마모성이 뛰어나고 화학적으로 안정적이며 내식성도 높아 자동차의 캠축 및 클러치, 절삭공구 등 강한 마찰이 발생하는 부분에 사용되어온 공업 기술이다. 이 기술을 시계 케이스와 브레이슬릿에 도입했다. DLC 코팅이 되면 그라파이트 덕분에 케이스가 검어진다. 하지만 그 날렵한 외관이 스포츠 시계나 밀리터리 시계, 파일럿 시계에는 오히려 플러스 요인이다. 'J12' 덕분에 검은색 시계에 고급스러운 이미지가 조성되어 있던 것도 순풍으로 작용했다. 그러면서 '흠집이 생기지 않는 검은색 손목시계'가 잇달아 탄생하게 되었다.

손목시계에 흠집을 내고 싶지 않은 심정은 스포츠 시계가 아니라도 마찬가지다. 아름답게 빛나는 드레스 시계에도 내손상성의 성능을 높일 수 있는 기술은 없을까?

시티즌의 '듀라텍트duratect'는 20여 년 전부터 기술 혁신을 이어온 표면 처리 기술이다. 진공 장치 안에서 금속을 이온화해 부품 표면에 피막을 코팅하는 IP 기술, 진공 장치 안에서 원료 물질을 포함한 가스를 플라스마화해 화학 반응시키는 저온 플

라스마 기술, 가스 경화 기술 및 복합 경질화 기술 등을 소재나 표현에 따라 구분해 사용하는 고도의 경화 기술이다. 스틸이나 금처럼 발색이 아름다우면서도 스테인리스 스틸 또는 티타늄보다 다섯 배 이상의 경도를 실현했다. 이렇게 처리된 케이스와 브레이슬릿은 철솔로 힘껏 문질러도 흠집이 거의 나지 않을 만큼 튼튼하며, 늘 아름다운 광채를 유지할 수 있다.

정말로 좋아하는 손목시계는 매일매일 사용하고 싶다. 그런데 매일 차면 케이스나 브레이슬릿에 어쩔 수 없이 흠집이 생긴다. 하지만 소재와 표면 처리 기술이 진화한다면 그런 걱정 없이 항상 아름다움을 유지할 수 있다.

끝없이
진화하는
동력 장치

손목시계는 24시간 이상 제대로 일해줘야 한다. 전지식 쿼츠 시계라면 연 단위로 계속 움직인다. 하지만 기계식 손목시계는 감은 태엽의 힘으로 톱니바퀴를 움직이기 때문에 태엽이 풀리면 시계가 멈춰버린다. 이렇게 되면 자꾸 시간을 다시 맞출 수밖에 없다. 시간을 맞추는 작업은 번거로울 뿐만 아니라 섬세한 용두를 움직여야 해서 무브먼트에 부담을 줄 수 있다. 빈번한 시간 맞추기는 좋을 것이 하나도 없다.

정밀도와도 관계가 있다. 태엽이 발생시키는 토크는 처음에는 강하지만 풀릴수록 점차 약해진다. 토크가 저하되면 정밀도를 관장하는 밸런스에 공급하는 힘이 약해져 정밀도가 떨어지고 만다. 정밀도를 유지하려면 가능한 한 긴 시간 안정된 토크를 유지해야 한다. 즉 시간을 맞추는 횟수를 줄이고 정밀도를

유지하는 두 가지 면에서 오랫동안 계속 움직이는 기계식 무브먼트가 필요한 것이다.

일반적인 기계식 무브먼트의 연속 구동 시간은 42시간 정도다. 실용품으로서는 충분한 수준이다. 하지만 직장인의 경우, 금요일 밤에 집에 돌아오면 손목시계를 풀어놓고 주말에는 캐주얼 시계를 찬다. 그리고 월요일 아침에 다시 손목시계를 차는 패턴이 적지 않다. 따라서 주말 중에도 손목시계는 계속 움직여줘야 한다. 최근의 기본 사양은 3일(72시간) 연속 구동이다. 이것이 바로 '롱 파워 리저브long power reserve 장치'다. 지속 시간을 늘리려면 동력 태엽barrel(배럴)을 크게(길게) 만드는 것이 정석이다. 작은 케이스에 넣어야 하는 제약이 있다 보니 동력 태엽을 여러 개 사용하거나, 톱니바퀴 등 부품 소재 및 형상을 재설계하거나, 경량화해 파워를 효율적으로 사용할 수 있게 한다.

참고로 '시계를 오랫동안 움직이게' 하는 목적을 끝까지 파고든 시계도 존재한다. 위블로의 'MP-05 라 페라리MP-05 La Ferrari'는 시계 중앙부에 무려 11개의 배럴이 자리 잡고 있다. 이처럼 강렬한 설계를 통해 약 50일(1,200시간)이라는 경이로운 슈퍼 롱 파워 리저브를 실현했다. 이쯤 되면 태엽을 감는 일조차 수고

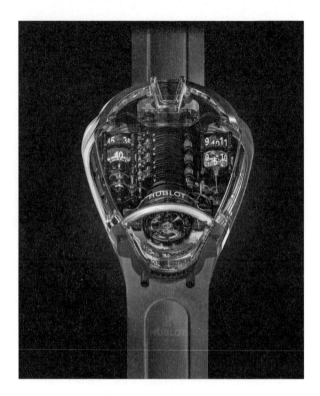

위블로

MP-05 라 페라리 사파이어(MP-05 La Ferrari Sapphire)

· · ·

페라리의 프리미엄 스포츠카 '라 페라리'의 엔진을 형상화해 탄생한 특수 무브먼트가
눈길을 사로잡는다. 케이스는 사파이어 크리스털로 되어 있어 어디에서 보아도 아름답다.
세계 한정 20대.

매뉴얼 와인딩(Cal.HUB9005.H1.PN.1), 사파이어 크리스털 케이스, 케이스 39.5mm×45.8mm, 3기압 방수

스럽다. 그래서 위블로에서는 태엽을 감기 위해 레이싱용 휠 건wheel gun(자동차의 각 휠을 제자리에 고정하는 중앙 너트를 조이는 데 사용되는 도구 – 옮긴이)을 본뜬 전동 공구도 내놓았다.

롱 파워 리저브로 실용성을 높이려는 시도는 바쉐론 콘스탄틴 '트래디셔널 트윈 비트 퍼페추얼 캘린더Traditionnelle Twin Beat Perpetual Calendar'에서도 나타난다. 영구 달력 모델은 시계가 멈춰 캘린더가 어긋나버리면 수정하기가 매우 어렵다. 이에 바쉐론 콘스탄틴은 시계에 탈진기 두 개를 탑재했다. 평상시는 시간당 3만 6,000진동의 하이비트 탈진기로 정확하게 시간을 가리킨다. 휴가 등으로 장기간 사용하지 않을 때는 초 로비트 탈진기로 전환되어 최소한의 토크만을 사용해 65일이나 시계를 움직이는 장치를 고안했다. 말하자면 시계를 동면시키는 것이다. 아무래도 정밀도는 떨어지지만, 캘린더가 어긋날 정도의 오차는 발생하지 않으니 재사용할 때 시간만 약간 고치면 된다.

한정된 파워를 효율적으로 사용해 장시간 시계를 움직이게 하고 안정된 토크를 끌어내는 것. 단지 그것을 위해 시계 브랜드는 창의적인 아이디어를 짜내고 있다.

———

시계의
가장 큰 적은
바로 인간이다!

인간의 취미나 기호가 바뀌는 것은 어쩔 수 없는 일이다. 그토록 좋아했던 스타일이었는데 유행에 뒤처져 보일 때가 있다. 혹은 햇볕에 그을리거나 흠집으로 인해 외관이 손상되기도 한다. 아무리 좋아서 관계를 맺게 된 손목시계라도 언젠가는 이별의 시기가 찾아올지도 모른다. 요컨대 싫증이 나는 것이다.

'기계식 시계는 평생 간다'고들 한다. 분명 정기적으로 유지보수를 하고 서비스센터에서 오버홀을 받는다면 기본적으로 평생은 물론 대를 넘어 시계를 물려주는 것도 가능하다. 다만 평생 애정을 줄 수 있을 때에 한해서다. 특히 최근의 손목시계는 트렌드에 무척이나 민감하다. 다이얼의 색은 시대의 분위기에 좌우되고, 존재감 넘치던 케이스는 나이가 들수록 무겁게 느껴진다. 노안이 시작되면 복잡하고 깨알 같은 표시는 볼 수

없다. 시계는 평생 간다지만, 실제로 평생 끝까지 함께하는 동반자가 될지는 결국 쓰는 사람의 마음에 달려 있다.

그래서 시계 브랜드는 늘 사랑받기 위해 궁리한다. 흠집이 잘 생기지 않는 소재를 사용해 항상 아름다운 모습을 유지하려는 전략도 그중 하나다. 최근에는 브레이슬릿과 스트랩을 쉽게 교체할 수 있는 '인터체인저블interchangeable' 시스템을 채택하는 브랜드가 늘고 있다.

예를 들어 바쉐론 콘스탄틴 '오버시즈'는 여행을 콘셉트로 하는 럭셔리 스포츠 시계로 메탈 브레이슬릿 사양이 표준이다. 하지만 쉽게 탈착할 수 있는 인터체인저블 방식 가죽 스트랩과 고무 스트랩이 함께 들어 있는 것이 특징이다. 가령 비즈니스 상황에서 재킷에 캐주얼 바지나 노타이 등 가벼운 스타일을 입었을 때는 메탈 브레이슬릿이 어울린다. 하지만 정장을 제대로 차려입고 싶을 때는 가죽 스트랩을 차야 균형이 잘 맞는다. 혹은 주말 데이트나 식사 모임 등에서는 메탈 브레이슬릿의 고급스러운 느낌이 좋지만, 캠핑이나 바비큐 파티에서는 가벼운 고무 스트랩이 어울린다. 시계는 하나지만, 브레이슬릿과 스트랩을 교체하기만 해도 전혀 다른 얼굴을 보여준다. 이렇게 해야

바쉐론 콘스탄틴

오버시즈 듀얼타임(Overseas Dual Time)

· · ·

끝부분이 삼각형으로 된 바늘로 현지 시각(home time)을 표시하는 여행 시계다.
메탈 브레이슬릿 외에 다이얼 색상에 맞춘 블루 앨리게이터 스트랩과
고무 스트랩을 함께 제공한다.

오토매틱(Cal.5110 DT), SS 케이스, 케이스 지름 41mm, 15기압 방수

————

좋은 동반자로서 오래도록 어울릴 수 있다.

이제까지 시계 브랜드에서는 브레이슬릿이든 가죽 스트랩이든 제품으로 출시한 것을 완성품으로 여겼다. 하지만 변화하는 트렌드와 개인의 취미, 기호에 두루두루 맞출 수 있는 시계는 존재하지 않는다. 그런 점에서 인터체인저블 방식 시계는 자기 스타일로 시계를 재구성할 수 있으니 더 오래 사랑할 수 있을 것이다.

시계의 가장 큰 적은 쉽게 싫증 내는 인간의 성격이다. 그래서 브랜드들은 선택의 폭을 더욱 넓히고 패션과 재미 요소를 추가한다. 그렇게 해야 '평생 사랑받는 시계'가 될 수 있다.

PART
06

손목시계 브랜드 30선

손목시계는 몇십만 원짜리 캐주얼 시계부터 수억 원짜리 슈퍼 럭셔리 시계까지 폭이 매우 넓다. 하지만 어떤 제품이든지 자신의 스타일을 표현한다는 점에서 동등한 가치가 있다. 그만큼 손목시계의 세계는 무궁무진하다. 마지막 파트에서는 많은 이들이 사고 싶어 하는 시계 브랜드와 그 대표 모델을 선정했다. 하나같이 볼거리, 말할 거리가 넘치는 우수한 제품들이다.

세계적으로
평가받기 시작한
'그랜드 세이코'

- **창립년도** 1881년
- **창업자** 핫토리 긴타로(服部金太郎)
- **창업지** 도쿄(일본)

일본의 시계 문화를 개척한 세이코는 디자인, 무브먼트, 정밀도 모두 타협 없이 개발을 진행해왔다. 그 최고봉으로 1960년에 탄생한 것이 바로 '그랜드 세이코'다. 기계식 무브먼트, 쿼츠 무브먼트, 하이브리드형 스프링 드라이브spring drive 무브먼트 등 3종의 무브먼트를 구사한다. 이처럼 다른 제조업체에 없는 개성까지 포함해 그랜드 세이코의 높은 품질은 시계 관계자들로부터 좋은 평가를 받아왔다. 브랜드 파워를 한층 더 향상시켜 세계적으로 평가받는 시계가 되고자, 2017년에는 세이코 브랜드가 아닌 '그랜드 세이코'로 브랜드를 독립시키고 로고마크도 새롭게 교체했다. 일본 최고의 시계 브랜드로서 새로운 역사를 쓰기 시작했다.

SBGA211

. . .

태엽을 동력원으로 하면서도 쿼츠 무브먼트 수준의 정밀도를 실현한
하이브리드 무브먼트 '스프링 드라이브'를 탑재했다.
다이얼은 눈 덮인 표면을 형상화해 마감 처리했다.

스프링 드라이브(Cal.9R65), 브라이트 티타늄 케이스, 케이스 지름 41mm, 10기압 방수

그랜드 세이코는 평면과 능선을 살린 날렵한 케이스, 가시성이 뛰어난 바늘과 인덱스가 특징이다. 이는 세이코 스타일로 불린다. 독립 브랜드가 되고 나서부터는 다이얼 장식과 소재, 슬림형 케이스 등 새로운 표현에 도전하는 모델도 늘어나고 있다.

파리 문화의 중심지인 방돔 광장에 부티크를 오픈하고, 세계 최대의 국제 가구 박람회인 '밀라노 살로네Salone del Mobile Milano'에 출전하는 등 국제화 전략도 순조롭게 진행하고 있다.

독일 시계 문화의
진정한 계승자
'글라슈테 오리지날'

· **창립년도** 1845년
· **창업자** 페르디난트 아돌프 랑에(Ferdinand Adolph Lange)
· **창업지** 글라슈테(독일)

독일 시계 산업의 중심지인 글라슈테는 제2차 세계대전이 끝난 후 동독에 편입되었다. 이에 따라 각 시계 제조업체는 국영 기업 '글라슈테 시계 공장(통칭 GUB)'에 흡수되었다. GUB에서는 자유롭게 시계를 만들 수 없었다. 하지만 국영 기업이라 경영 만큼은 안정적이었기에 품질과 기술은 높은 수준을 유지했다. 1990년에 동서 독일이 통일되자 GUB 산하 제조업체는 잇달아 재기한다. 그리고 GUB의 유산을 그대로 계승한 회사 '글라슈테 시계회사Glashütter Uhrenbetrieb GmbH'의 시계 브랜드로서 '글라슈테 오리지날'이 출범한다.

글라슈테 오리지날의 매력은 가장 먼저 복고적인 디자인에 있다. 특히 1960~1970년대의 복각 모델을 만들 수 있는 독일

식스티스 파노라마 데이트

Sixties Panorama Date

· · ·

1960년대에 만들어진 모델을 형상화했는데 운치 있는 인덱스가 눈길을 끈다.
6시 위치에 있는 파노라마 데이트는 단정한 디자인 안에 제대로 개성을 더해주고 있다.

오토매틱(Cal.39-47), SS 케이스, 케이스 지름 42mm, 3기압 방수

시계 브랜드는 착실하게 역사를 써 내려온 이 회사뿐이다. 향수를 불러일으키고 어딘가 깊은 맛이 있는 디자인은 스위스나 일본의 복고풍 시계와는 다르다. 가격도 매력적이다. 꼼꼼하게 만들어진 자체 무브먼트를 탑재했는데, 스테인리스 스틸 케이스 모델도 다양하게 갖추어져 있어 적당한 가격을 형성한 것이다. 물론 메커니즘의 매력도 깊이가 있다. 대형 캘린더 '파노라마 데이트Panorama Date', 부채꼴 크로노그래프 적산계 '파노그래프Panograph' 등 독창성이 뛰어난 장치도 여럿 있다. 독일 시계의 역사를 만끽할 수 있는 은은한 매력의 브랜드로 선택해보아도 흥미로울 것이다.

보석상이자
명문 시계 브랜드
'까르띠에'

- **창립년도** 1847년
- **창업자** 루이 프랑수아 까르띠에(Louis Francois Cartier)
- **창업지** 파리(프랑스)

'왕의 보석상이자 보석상의 왕'으로 불린 파리의 명문 주얼러는 19세기 중반부터 시계 제조를 시작한다. 아름다운 디자인과 젬 세팅gem setting(케이스나 브레이슬릿 등 금속 위에 홈을 만들어두고 다이아몬드 등 보석류를 세팅해서 주변 금속을 단단히 고정시키는 기술 – 옮긴이)으로 좋은 평판을 얻으면서 왕후 귀족의 절대적인 지지를 받는다. 그랬던 명문 주얼러는 3대손인 루이 까르띠에Louis Cartier 시대부터 시계 브랜드로 크게 약진한다. 아름답고 가련한 주얼리로 배양한 기술을 살린 신사용 시계 '산토스'는 우아함이 눈에 띄었다. 2년 후인 1906년에는 '토르튀Tortue', 1917년에는 '탱크Tank', 1943년에는 훗날 '파샤Pasha'가 되는 방수 시계가 탄생한다. 모두 남성용 시계의 역사에 이름을 남긴 걸작들이다. 신

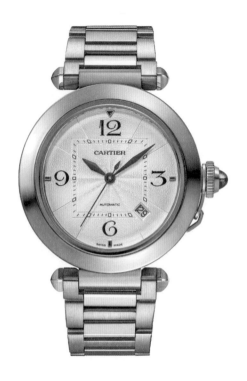

파샤 드 까르띠에

Pasha de Cartier

...

1985년에 초대 모델이 탄생한 '파샤'는 용두를 완전히 덮는 커버가 특징인 방수 시계다.
쉽게 교체할 수 있는 다크그레이 앨리게이터 가죽 스트랩을 함께 제공한다.

오토매틱(Cal.1847 MC), SS 케이스, 케이스 지름 41mm, 10기압 방수

사들 사이에서도 까르띠에 시계는 특별한 소재가 되었다.

까르띠에의 매력은 아름다운 디자인뿐만이 아니다. 예전부터 피아제 등 매력파 매뉴팩처와 협력한 하이엔드 컬렉션을 제작했다. 현재는 라쇼드퐁의 공장에서 자체 무브먼트 제조와 개발을 진행하고 있다. 과거의 명작에 초점을 맞춘 '까르띠에 프리베Cartier Privé'(까르띠에 메종을 기념해 매년 고유번호를 부여해 판매하는 한정판 시계 – 옮긴이) 컬렉션을 통해서는 아름다운 걸작을 복각했다. '오트 올로제리Haute Horlogerie'(최고급 수공예 시계 제작 – 옮긴이) 컬렉션을 통해 복잡한 메커니즘을 아름답게 설계해 까르띠에다운 시계를 완성했다. 까르띠에는 역사, 기술, 디자인 모든 것이 최고인 브랜드다.

꼼꼼한 일처리와
단정한 디자인이 무기
'노모스 글라슈테'

· **창립년도** 1990년
· **창업자** 롤란드 슈베르트너(Roland Schwertner)
· **창업지** 글라슈테(독일)

독일 시계 산업의 중심지 글라슈테에 거점을 둔 시계 제조업체 대부분은 1990년에 동서 독일이 통일하고 국영 시계 기업이 해산되면서 독립을 달성했다. '노모스 글라슈테NOMOS Glashütte' 역시 1990년에 창업했다. 고전적인 스타일을 선호한 다른 회사와 달리 현대적 스타일을 추구했다. 독일의 예술학교 바우하우스의 '형태는 기능을 따른다'라는 이념을 추구하면서, 가시성이 뛰어난 기능미 시계를 만들고 있다. 디자인이 단정해 컬러 다이얼과의 궁합도 좋고, 옅은 블루나 옅은 그린의 다이얼을 조합한 패셔너블한 모델도 특기다. 이 센스 있는 시계 브랜드는 독일 뮤지션과 아티스트들의 엄청난 지지를 받고 있다.

디자인뿐만 아니라 품질도 우수하다. 2005년부터는 자체 무

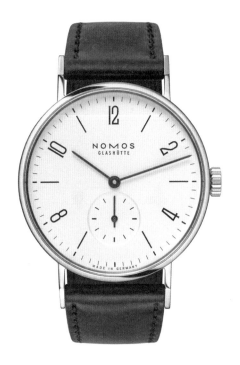

탕겐테

Tangente

· · ·

늘씬한 징침과 가시성 좋은 표시를 조합시킨 노모스 글라슈테의 간판 모델이다.
마감이 아름다운 자체 무브먼트를 탑재했으며 케이스 두께는 6.6mm에 불과하다.
지적이며 기품 있는 손목을 연출한다.

매뉴얼 와인딩(Cal.α), SS 케이스, 케이스 지름 35mm, 3기압 방수

브먼트 제조를 시작했다. '글라슈테'라는 이름을 쓰려면 무브먼트 가격의 50퍼센트 이상을 글라슈테에서 제조해야 한다. 노모스 글라슈테는 무려 95퍼센트의 부품을 이 지역에서 제조한다. 스위스 브랜드조차 대부분 외부 업체에서 구입해서 사용하는 중요 부품인 밸런스 스프링까지도 자체 제조하고 있다.

직원 수는 260명 정도인 소규모 회사다. 하지만 디테일까지 심혈을 기울여 제품을 만드는 자세는 정말이지 감탄스럽다. 그야말로 독일 시계의 양심이다.

실용성과 디자인을
접목한
'더 시티즌'

· **창립년도** 1918년
· **창업자** 야마자키 가메키치(山崎龜吉)
· **창업지** 도쿄(일본)

'시민을 위한 시계'라는 이념을 내건 '시티즌CITIZEN'은 실용기술을 진화시켜온 시계 브랜드다. 대표적인 기술로 먼저 꼽고 싶은 것은 '에코 드라이브eco-drive'다. 태양 전지를 사용해 빛으로 만든 전기를 2차 전지에 충전해 안정적으로 시계를 움직이는 광발전 기술이다. 정기적으로 전지를 교체할 필요가 없어, 폐전지로 인한 환경 오염 방지에 이바지한다는 점을 높이 평가받았다. 고정밀도 기술의 핵심을 이루는 '전파시계' 역시 시티즌이 선도 기업이다. 1993년에는 영국, 독일, 일본의 표준 전파에 대응하는 세계 최초의 '다국 수신형 전파 손목시계'를 개발했다. 2011년에는 GPS 위성 전파를 잡아내는 '새틀라이트 웨이브satellite wave'를 개발했다. 이로써 전 세계에서 사용할 수 있는

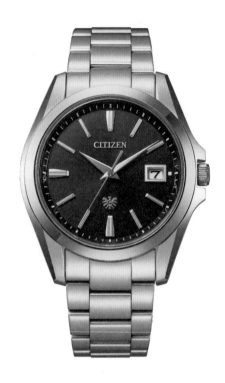

더 시티즌 AQ4060-50E

The Citizen AQ4060-50E

· · ·

연차 ±5초라는 고정밀도 쿼츠 무브먼트를 탑재했다. 광발전 에코 드라이브로 구동되어
전지를 교체할 필요가 없다. 단정한 디자인이라서 항상 애용할 수 있다.

쿼츠(Cal.A060), SS 케이스, 케이스 지름 39.4mm, 10기압 방수

고정밀도 기술을 확립한 것이다. 1970년에 최초로 티타늄 케이스를 실현한 것도 시티즌이다. 표면에 독자적인 표면 경화 기술 '듀라텍트'를 적용해 가볍고 흠집 나지 않는 이상적인 소재 '슈퍼티타늄'을 완성했다. 시티즌은 시계를 편리하게 진화시켰다.

'더 시티즌'은 시티즌의 최고 컬렉션이다. 여기에는 1년 동안의 오차가 수 초에 불과한 '연차年差 쿼츠'를 탑재했다. 늘씬한 장침과 깨끗한 인덱스 등의 디자인으로 높은 정밀도를 표현해 소유하는 기쁨을 불러일으킨다. 시티즌의 진정성이 담긴 시크한 고급 손목시계다.

고정밀도로 시대를 만든
우아한 시계
'론진'

· **창립년도** 1832년
· **창업자** 오귀스트 아가시(Auguste Agassiz)
· **창업지** 생티미에(스위스)

스위스 시계업계 중에서 발 빠르게 근대적인 대공장을 만들고 원스톱 제조 시스템을 구축했던 '론진'. 고성능 회중시계로 만국박람회에서 수많은 메달을 획득했다. 론진의 높은 정밀도가 좋은 평가를 받으면서, 1896년에 개최된 제1회 근대 올림픽의 공식 타임키퍼를 담당하기도 했다.

이러한 신뢰성을 바탕으로 모험가와 비행사들도 론진을 애용했다. 1900년에 이루어진 아브루치Abruzzi의 북극 탐험에서는 정확한 시각을 가리키며 안전한 여정을 도왔다. 1927년 찰스 린드버그Charles Lindbergh의 대서양 단독 무착륙 비행 시간을 측정하기도 했다. 또 린드버그의 의뢰를 받아 획기적인 파일럿 시계 '아워 앵글Hour Angle'을 개발했다. 이 시계는 1990년대에 복

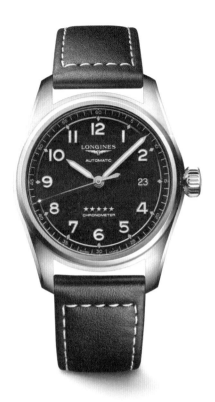

론진 스피릿

Longines Spirit

· · ·

파일럿 시계의 명문 론진이 다양한 모델의 정수를 집약시킨 신규 컬렉션이다.
계기판처럼 가시성이 뛰어난 디자인은 시대를 초월하는 영원한 매력이 있다.

오토매틱(Cal.L888.4), SS 케이스, 케이스 지름 40mm, 10기압 방수

각되었는데, 완성도가 매우 높아 시계 애호가에게 큰 호평을 받았다. 아워 앵글은 현재 시계업계를 휩쓸고 있는 복각 시계 열풍의 계기가 된 시계다.

이러한 론진의 모험심을 표현한 신규 컬렉션으로 2020년부터 '론진 스피릿Longines Spirit'을 론칭했다. 과거 파일럿 시계의 디자인과 스타일, 디테일을 접목해 현대적으로 업데이트한 컬렉션이다. 복각 모델과는 달리 3시 위치에는 캘린더가 들어가 있다. 무브먼트는 COSC 인증 크로노미터를 취득했다.

이는 앞으로 론진의 역사를 만들어나갈 모델이다. 활동적이고 고전적인 우아함이 잘 표현되어 있어 비즈니스 시계로도 활약할 것으로 보인다.

실용성의 가치를
끊임없이 탐구하는
골리앗 '롤렉스'

- **창립년도** 1905년
- **창업자** 한스 빌스도르프(Hans Wilsdorf)
- **창업지** 런던(영국)

고급 손목시계의 대명사인 '롤렉스'는 모르는 사람이 없을 뿐만 아니라 많은 사람에게 사랑받는 시계업계의 골리앗이다. 대단히 유명한데 갖고 싶어 하는 사람이 끊임없이 이어지는 이유는 흔들림 없는 보편성을 지니고 있기 때문이다. 현재 손목시계에 사용되는 다양한 장치나 구조가 롤렉스에서 비롯되었다. 견고한 나사식 뒷덮개 '오이스터'와 나사식 용두, 오토매틱 장치 '퍼페추얼', 순식간에 전환되는 달력 표시 '데이트저스트datejust' 등은 롤렉스가 고안한 것이다. 내자기성을 가진 밸런스 스프링 '파라크롬parachrom'을 개발해 실용품으로서의 가치를 계속 높이고 있다.

디자인은 그다지 달라지지 않았다. 계기판처럼 가시성이 뛰

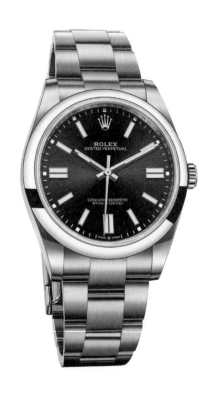

오이스터 퍼페추얼 41

Oyster Perpetual 41

· · ·

논데이트(non-date, 날짜 창이 없는 시계 - 옮긴이)의 심플한 롤렉스 제품이다.
2020년 발표된 자체 신형 무브먼트가 탑재되어 내자기성과 내충격성이 향상되었다.
파워 리저브도 약 70시간을 확보하는 등 진화를 계속하고 있다.

오토매틱(Cal.3230), SS 케이스, 케이스 지름 41mm, 100m 방수

어나고 단정한 다이얼이 완성형으로 자리 잡았기 때문이다. 하지만 한편으로는 자체 무브먼트를 개량하거나 케이스 및 베젤 소재를 진화시키는 등 눈에 띄지 않게 꾸준히 역량을 높이고 있다. '최신 롤렉스야말로 가장 좋은 롤렉스'다.

　롤렉스가 지닌 의외의 매력으로, 풍부한 라인업 전개도 간과할 수 없다. 36밀리미터 크기 등 남성 시계 시장에서 드물어진 작은 케이스 제품도 잘 갖추어져 있고 다이얼 색상도 풍부하다. 인기 브랜드인 만큼 남들과의 차별화가 어렵다고 생각할 수도 있다. 하지만 사실 풍부한 컬렉션이 갖춰져 있기에 오히려 자기 스타일을 내보이기 쉽다.

독일의 장인 정신을
시계에도 적용한
'몽블랑'

· **창립년도** 1906년
· **창업자** 클라우스 요하네스 포스(Claus-Johannes Voss), 아우구스트 에베르슈타인(August Eberstein)
　　　　　알프레트 네헤미아스(Alfred Nehemias)
· **창업지** 함부르크(독일)

'몽블랑Montblanc'이라고 하면 걸작 '마이스터스튁Meisterstuck'과 현대적인 '스타 워커Star Walker'로 잘 알려진 고급 필기구의 최고봉이다. 몽블랑은 1997년부터 시계 시장에도 진출했다. 고급 시계 브랜드가 즐비한 리치몬트그룹의 일원으로, 시계업계에서 점차 두각을 드러내 왔다. 몽블랑이 약진하게 된 핵심 요인은 시계 제조 노하우를 배우기 위해 1858년에 창업한 명문 시계업체 미네르바Minerva를 산하로 편입한 데 있다.

모험가가 애용했던 미네르바의 세계관을 투영한 '몽블랑 1858'은 그 투박함이 인기 요인이었다. 미네르바가 제조했던 구형 무브먼트를 사용한 한정판 크로노그래프는 시계 애호가

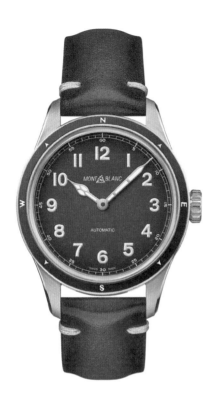

몽블랑 1858 오토매틱 40mm

Montblanc 1858 Automatic 40mm

· · ·

많은 모험가가 애용한 미네르바의 손목시계 스타일을 계승했다.
투핸즈로 된 단순한 구성이지만, 블루 그러데이션이 들어간 다이얼과 스트랩으로
화려함을 즐길 수 있다.

오토매틱(Cal.MB 24.15), SS 케이스, 케이스 지름 40mm, 10기압 방수

———

로부터 관심의 표적이 되었다. 압권인 복잡시계 '타임 라이터 Time Writer' 컬렉션도 매년 화제다. 한편 필기구로 통하는 지적이고 현대적인 이미지를 살린 '스타 레거시Star Legacy'와 '타임 워커 Time Walker'는 직장인들에게 인기라고 한다.

최근 몽블랑은 가죽 제품에도 주력하고 있다. 가방 라인업도 풍부하고 평판이 좋다. 이 제품들은 피렌체에 있는 가죽 공방 펠레테리아Pelletteria에서 제작된다. 손목시계에 사용되는 스트랩도 이 공방에서 제작된 것을 사용한다. 요컨대 몽블랑은 독일에서 배양된 장인 정신에 스위스의 정확함과 이탈리아의 화려함을 접목하며 한층 더 높은 곳을 지향하고 있다.

감각적인
파리 브랜드
'벨앤로스'

· **창립년도** 1994년
· **창업자** 브루노 벨라미크(Bruno Belamich), 카를로스 A. 로질로(Carlos A. Rosillo)
· **창업지** 파리(프랑스)

시계업계의 실력자가 독립해서 시계 브랜드를 세우는 일은 드물지 않다. 그런데 '벨앤로스'는 전문 분야가 전혀 다른 인물이 시계로 대성공을 거둔 희귀한 사례다. 창업자는 산업 디자이너인 브루노 벨라미크와 금융 업계에서 일하던 카를로스 A. 로질로라는 고교 동창생 콤비로, 1994년에 파리에서 브랜드를 론칭했다. 브루노 벨라미크가 만든 디자인은 대단히 특별한 것은 없는 정석적인 스타일이다. 하지만 로고마크 및 인덱스의 배치와 배색의 균형을 통해 세련된 분위기를 더했다. 한편 시계 기술력을 높이고자 독일 '진' 및 프랑스 '샤넬'과 파트너십을 맺고 노하우를 배워나갔는데 이것이 주효했다. 의도적이었는지는 알 수 없지만, 스위스 시계업계와 거리를 둔 채 보수적인 분위

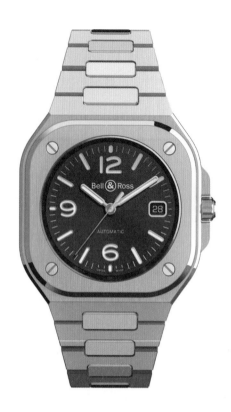

BR 05 블랙 스틸

BR 05 Black Steel

. . .

항공 계기판을 형상화한 BR 시리즈의 진화형이다. 네 모퉁이를 둥글게 만들어
브레이슬릿으로 흐르는 디자인이 도시적인 세련됨을 연출한다.

오토매틱, SS 케이스, 케이스 지름 40mm, 100m 방수

기에 물들지 않으면서 자유로운 발상으로 시계 제작에 매진할 수 있었다.

특히 2005년에 발표한 BR 시리즈는 시계업계를 뒤흔드는 히트작이었다. 전투기 콕핏 계기판의 모습과 형태를 손목시계에 그대로 재현하겠다는 대담한 콘셉트의 사각형 시계는 군용품의 정수를 세련되게 연출했다. '피비린내 나지 않는' 밀리터리 시계로, 특히 패션 관계자에게서 큰 호응을 받았다.

대성공을 거둔 지금도 파리를 발상지로 하는 업체답게 대단히 감각적이다. '멋짐'을 구현한 시계는 계기판 같기도 하고 액세서리 같기도 하다. 그래서 유일무이하다.

역사와 전통,
격식을 갖춘 실력파
'보메 메르시에'

· **창립년도** 1830년
· **창업자** 루이 빅토르 보메(Louis-Victor Baume), 셀레스틴 보메(Célestin Baume)
· **창업지** 제네바(스위스)

1830년 창업하여 스위스 시계 브랜드 중에서는 일곱 번째로 역사가 오래되었다. 19세기에는 만국박람회에서 수많은 그랑프리를 획득했다. 천문대가 주최하는 정밀도 경연대회에서도 우수한 성적을 거두었다. 무엇보다 창업 이래 단 한 차례도 멈추지 않고 시계를 만들어왔다. 스위스 시계업계에서는 상당히 드문 일이다. '보메 메르시에Baume & Mercier'는 전쟁과 대불황, 그리고 1970년대의 쿼츠 파동을 극복해왔다. 스위스를 대표하는 전통 명문 브랜드로서 흔들림 없는 품격이 있다.

　과거의 역사를 계승한 단정한 손목시계들은 모두 품질이 우수하다. 특히 2018년에 데뷔한 자체 개발 신형 무브먼트 '보매틱Baumatic'에는 시계업계 전체가 놀랐다. 5일이라는 롱 파워 리

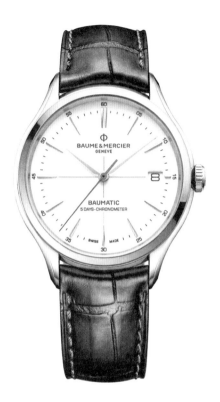

클리프턴 보매틱

Clifton Baumatic

· · ·

고정밀도와 내자기성, 롱 파워 리저브 등 사용자 중심의 성능을 갖춘 데다
시계 자체도 단정하고 아름답다. 전통 브랜드의 우수성을 실감하게 하는
기품 있는 시계는 만족도 높은 선택지다.

오토매틱(Cal.Baumatic BM13-1975A COSC), SS 케이스, 케이스 지름 40mm, 5기압 방수

저브와 1,500가우스의 내자기성을 갖추고 COSC 인증 크로노미터라는 고정밀도를 실현했기 때문이다. 유지보수 빈도도 5년 간격으로 상당히 길다. 이 무브먼트는 단정한 '클리프턴 보매틱Clifton Baumatic' 컬렉션에 탑재되어 있다. 다이얼의 마감도 아름다워 그야말로 직장인을 위한 시계인 듯 지적이고 성실한 분위기를 풍긴다.

브랜드 이름이 낯설지 모르지만 시계 애호가 사이에서는 상당히 유명하다. 위시리스트에 넣어두어도 후회 없을 시계 브랜드다.

고급스러운
기교파
'불가리'

· **창립년도** 1884년
· **창업자** 소티리오 불가리(Sotirio Bulgari)
· **창업지** 로마(이탈리아)

이탈리아 로마가 발상지인 명품 '불가리'는 다채로운 귀금속을 사용한 주얼리로 유명하다. 1977년에 발표한 손목시계 '불가리 불가리Bvlgari Bvlgari'를 통해 시계 분야에서도 명성을 확립했다. 1980년대에는 스위스에 시계 제조 전문업체 불가리타임을 설립했다. 주얼러라는 틀을 넘어 본격적으로 시계 제조에 집중하기 시작했다.

2000년부터는 기교파 시계 공방과 다이얼 업체, 브레이슬릿 업체 등을 산하에 두고 시계 제조 체제를 정비했다. 또 시계 업계의 거물급 경영인을 스카우트해 시계 브랜드로서의 골격을 갖추었다. 그렇게 만들어진 성과의 열매가 바로 다양한 종류의 '세계에서 가장 얇은 시계'다. 얇은 시계는 기술력의 결정

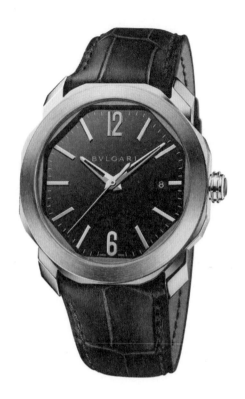

옥토 로마

Octo Roma

. . .

로마의 고대 건축에서 영감을 받은 8각형(옥타곤)과 원형을 접목한 케이스가 특징이다.
'로마'는 약간 부드러운 분위기라서 다양한 스타일과 궁합이 좋다.

오토매틱(Cal.BVL191), SS 케이스, 케이스 지름 41mm, 50m 방수

체다. 불가리에서는 매뉴얼 와인딩 투르비용(두께 1.95밀리미터, 2014년), 미닛 리피터(3.12밀리미터, 2016년), 오토매틱(두께 2.23밀리미터, 2017년), 오토매틱 투르비용(1.95밀리미터, 2018년), 오토매틱 크로노그래프(두께 3.3밀리미터, 2019년), 투르비용 크로노그래프(두께 3.5밀리미터, 2020년) 등 여섯 가지 슬림형 세계 기록을 수립했다. 슬림형 무브먼트는 다면 구조 케이스인 '옥토Octo' 시리즈에 탑재되어 있어 섬세하면서 미관도 뛰어난 것이 특징이다.

타고난 미의식에 센스 넘치는 시계 기술을 더한 불가리는 시계업계에서도 상당히 개성적인 존재로 자리매김했다. 아름다움과 기술의 고차원적인 융합을 만끽하고 싶다면 불가리가 유일하다.

크로노그래프의
역사를 견인한 명문
'브라이틀링'

· **창립년도** 1884년
· **창업자** 레옹 브라이틀링(Léon Breitling)
· **창업지** 생티미에(스위스)

인기 장치 크로노그래프의 '푸시 버튼 두 개를 사용해 시작·종료하고 초기화하는' 방식은 1934년에 '브라이틀링'이 완성했다. 이를 계기로 사용하기 편해진 크로노그래프 장치는 손목시계에 잇달아 적용되었다.

이처럼 '우수한 계기판'을 생산하는 브라이틀링은 점차 항공사 및 공군과의 관계를 다져나갔다. 1936년에는 영국 공군의 공식 서플라이어가 되고, 1942년에는 미국 공군에도 시계를 납품했다. 10년 후에는 세계 최초의 항공 회전 슬라이드 룰을 갖춘 '내비타이머Navitimer'를 완성했다. 이 걸작은 현재까지 계승되는 시계업계의 마스터피스다.

브라이틀링의 영역은 '하늘'뿐만이 아니다. 1950년대부터는

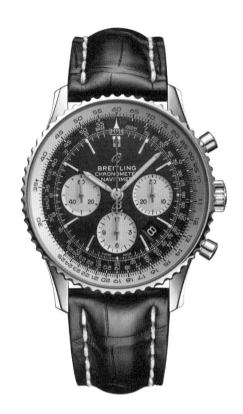

내비타이머 B01 크로노그래프 43

Navitimer B01 Chronograph 43

· · ·

1952년에 탄생해 아직도 당시 스타일을 계속 유지하고 있는 걸작이다.
크로노그래프와 회전 슬라이드 룰을 사용하면 연비 등 다양한 계산을 할 수 있다.
베젤이 슬림해서 기품 있는 분위기도 즐길 수 있다.

오토매틱(Cal.Breitling 01), SS 케이스, 케이스 지름 43mm, 3기압 방수

다이버 시계를 제작했다. 현재는 프로 서퍼인 켈리 슬레이터Kelly Slater와 파트너십을 체결했다. 호화로운 느낌의 컬렉션 '프리미에르'를 통해 기품 있는 세계관을 표현한다. 도시, 즉 '육지'에서 빛나는 모델도 갖추었다. 브라이틀링은 말 그대로 '육·해·공' 모든 분야에서 폭넓은 라인업을 즐길 수 있게 했다.

물론 시계의 품질도 확실히 보증된다. 시계의 성지 라쇼드퐁에 근대적인 공장을 만들고, 기계식 모델은 전부 COSC 인증 크로노미터를 취득했다. 철저한 고집이 남다른 브랜드다.

시계업계에서도 혁신을 거듭하는 '샤넬'

· **창립년도** 1910년
· **창업자** 가브리엘 샤넬(Gabrielle Chanel)
· **창업지** 파리(프랑스)

트위드 정장, 향수 등 여성 패션에 다양한 혁신을 가져온 디자이너 가브리엘 샤넬Gabrielle Chanel. 지금도 전 세계 여성이 동경하는 대상이자 브랜드인 '샤넬' 역시 많은 사람이 애용하고 있다. 샤넬은 여성을 위한 브랜드인 패션도 가방도 여성용만 있다. 남성 입장에서 샤넬은 역사적·문화적 가치에 대한 동경은 있을지언정 친숙하지는 않은 브랜드였다.

그래서일까? 2000년에 데뷔한 손목시계 'J12'는 정말 귀중한 존재다. 샤넬은 1987년 '프리미에르Premiere'를 통해 시계 제조에 본격 진출했다. 첫 스포츠 시계인 'J12'는 보편적인 디자인이면서 남성용 크기도 처음부터 라인업에 포함되어 있었다. 시계는 샤넬의 아티스틱 디렉터를 지낸 자크 엘뤼가 디자인했다. 그는

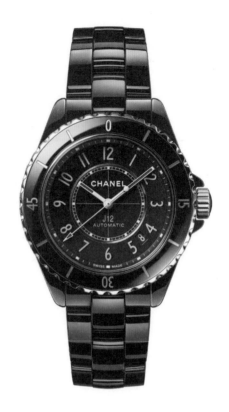

J12

. . .

2000년에 탄생한 'J12'는 소재와 디자인을 계승해 2019년에 리뉴얼했다.
무브먼트를 자체 무브먼트로 변경하고 로고 등의 배치도 미세하게 조정했다.

오토매틱(Cal.12.1), 고내구성 세라믹 케이스, 케이스 지름 38mm, 200m 방수

샤넬의 코드 컬러인 화이트와 블랙을 제대로 표현했다. 소재로는 아름다움이 언제까지나 유지되는 하이테크 세라믹을 채택했다. 'J12'는 탄생한 지 20년이 지난 현재까지도 디자인 콘셉트가 전혀 바뀌지 않았다. 변화가 극심한 시계업계에서는 극히 이례적인 일이다. 샤넬은 소재와 디자인에서 '영속'을 손에 넣은 것이다. 현재 샤넬은 무브먼트 업체를 산하에 두고 시계 브랜드로서의 실력을 더욱 높이고 있다.

시계 공방에서
주얼러로
'쇼파드'

· **창립년도** 1860년
· **창업자** 루이 율리스 쇼파드(Louis-Ulysse Chopard)
· **창업지** 송빌리에(스위스)

세계 3대 영화제 중 하나인 칸 국제영화제에 협찬하고 트로피도 제작하는 쇼파드는 주얼러로서 명성이 자자하다. 하지만 그 역사를 따라 올라가다 보면 1860년에 설립된 시계 공방에 도달한다. 쇼파드는 양질의 시계를 제조해온 전통 업체였다. 1963년에 독일의 주얼러인 슈펠레Scheufele 가문이 경영을 계승하면서, 그동안 쌓아온 시계 기술에 슈펠레 가문의 주얼리 기술을 접목시킨 아름다운 시계를 제조하게 된다. 그 대표작이 무빙 다이아몬드moving diamond가 빙글빙글 회전하는 '해피 다이아몬드Happy Diamond' 시리즈다. 쇼파드는 여성들에게 압도적인 지지를 받는 브랜드로 자리매김했다.

하지만 여기서 끝나지 않았다. 1966년에는 무브먼트 제조 공

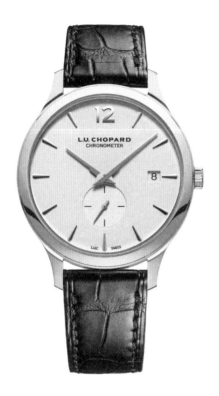

L.U.C XPS

· · ·

마이크로 로터를 사용해 오토매틱이면서도 두께를 3.3mm로 줄인 자체 무브먼트 Cal.L.U.C 96.50-L을 탑재했다. 슬림하면서 58시간의 파워 리저브도 실현했다.

오토매틱(Cal.L.U.C 96.50-L), SS 케이스, 케이스 지름 40mm, 30m 방수

방을 설립해 창업자 루이 율리스 쇼파드Louis-Ulysse Chopard의 이니셜을 딴 L.U.C 무브먼트 개발에 성공한다. L.U.C 무브먼트는 고성능일 뿐만 아니라 마감이 뛰어나게 아름다워 바로 시계 애호가들로부터 극찬을 받는다. 이렇게 쇼파드는 주얼러, 주얼리 시계, 본격 시계 등 모든 부문에서 명성을 얻게 된다. 세계에서 가장 아름다운 자동차 경주로 불리는 '밀레 밀리아Mille Miglia'의 공식 타임키퍼와 파트너를 오랫동안 맡으면서, 매년 대회에 맞춰 한정 모델을 출시한다. 자동차 애호가로부터도 인지도가 높다. 참고로 슈펠레 가문은 와이너리도 경영하는데, 시계의 문자판을 뜻하는 '카드랑Cadran'이라는 와인도 판매한다.

미국·독일·스위스의
다양성 시계
'IWC 샤프하우젠'

- **창립년도** 1868년
- **창업자** 플로렌틴 아리오스토 존스(Florentine Ariosto Jones)
- **창업지** 샤프하우젠(스위스)

스위스는 네 개 언어권(프랑스어, 독일어, 이탈리아어, 로망슈어)으로 나뉜다. 프랑스에서 망명해 온 시계 장인들이 시계 산업을 확산시켰다는 역사가 있어, 스위스의 시계업계는 프랑스어권이 강하다. 그런 가운데 기염을 토하는 브랜드가 바로 'IWC 샤프하우젠'이다. 창업자이자 시계 기사인 플로렌틴 아리오스토 존스Florentine Ariosto Jones는 미국인이다. 전력을 사용해 공작 기계를 작동시키는 근대적인 방식으로 시계를 제작했다. 그래서 라인강의 수류水流를 이용한 근대적인 수력 발전소가 있던 스위스 북부의 마을 샤프하우젠을 거점으로 골랐다. 이 마을은 독일 쪽으로 움푹 들어간 독일어권에 위치하며 문화도 독일의 영향이 강하다. 따라서 이 브랜드의 시계는 순전한 스위스 시계이

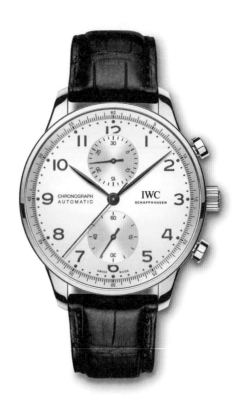

포르투기저 크로노그래프

Portugieser Chronograph

· · ·

포르투갈 상인의 주문으로 탄생한 손목시계가 출발점이다. 큼직한 케이스와 얇은 베젤,
깔끔한 디자인이 특징이다. 2020년부터는 자체 무브먼트를 탑재하고 있다.

오토매틱(CAL.69355), SS 케이스, 케이스 지름 41mm, 3기압 방수

———

면서도 어딘가 독일적인 분위기를 풍긴다.

　그런 독특한 태생이 다른 브랜드에 없는 개성을 시계에 더해 준다. 대표작인 '파일럿 워치Pilot's Watch'나 '포르투기저Portugieser' 는 외관이 계기판처럼 실용적이고 깔끔하다. 여기저기에 독일적 기능미의 디자인 철학이 엿보이며 그것이 바로 인기 요인이다.

　IWC 샤프하우젠은 지극히 '시계다운' 손목시계다. 시각을 제대로 알려주는 시계 본래의 목적에 입각한 실용성을 존중한다. 현대는 손목시계가 패션 면에서 진화하고 있는 시대다. 그래서인지 독일의 기능미와 스위스·프랑스의 화려함이 적절하게 섞인 IWC 샤프하우젠이 오히려 더 개성적으로 다가온다.

흐르는 시간을
자유롭게 표현하다
'에르메스'

· **창립년도** 1837년
· **창업자** 티에리 에르메스(Thierry Hermes)
· **창업지** 파리(프랑스)

마구馬具 등을 제조하는 피혁 공방이 뿌리인 '에르메스'는 사실 100여 년 전부터 시계를 판매했다. 물론 당시에는 케이스를 제조하기는 했지만, 무브먼트는 전문 제조업체에서 구입했다. 그런데 최근에는 무브먼트에 심혈을 기울이고 있다. 자본 관계에 있는 무브먼트 제조업체 '보셰 매뉴팩처 플러리에Vaucher Manufacture Fleurier'에 에르메스 전용 무브먼트 제조를 의뢰하거나, 실력파 시계 공방인 아젠호Agenhor와 제휴해 독창적인 시계 장치를 개발하는 등 창작성 높은 시계를 제조한다.

에르메스는 디자인도 개성적이고 아름답다. 모든 제품에 승마의 세계관을 투영했다. 예를 들어 간판 제품인 '아소Arceau'의 상하 비대칭 러그 디자인은 마구의 발걸이를 형상화한 것이다.

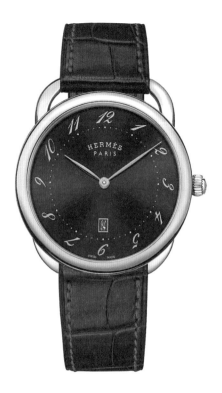

아소

Arceau

· · ·

상하 비대칭인 케이스 디자인과 경쾌한 아라비아 숫자가 특징이다.
디자인은 유명 디자이너 앙리 도리니(Henri d'Origny)가 담당했다.
1978년에 탄생해 아직도 꾸준히 사랑받는 에르메스의 간판 모델이다.

쿼츠, SS 케이스, 케이스 지름 40mm, 3기압 방수

춤추는 듯한 아라비아 숫자 인덱스는 말의 경쾌한 뜀박질을 연상시킨다. 또 환상적인 문페이즈 시계나, 바늘이 움직이는 속도를 다르게 해서 기분에 따라 느낌이 달라지는 애매한 시간의 흐름을 시각적으로 표현하는 장치 등 의욕 넘치는 모델을 발표해왔다. 에르메스 시계는 화려한 시간을 표현한다.

애초에 에르메스에 있어 시간은 '친구'다. 시간이 없다면 장인은 뛰어난 제품을 만들 수 없기 때문이다. 그래서 흐르는 시간은 뒤쫓아오는 '적'이 아니라 삶을 풍요롭게 만드는 '친구'다. 늘 시간에 쫓기는 직장인일수록 선택했으면 하는 시계다.

스위스를 대표하는
기교파 매뉴팩처
'예거 르쿨트르'

· **창립년도** 1833년
· **창업자** 앙투안 르쿨트르(Antoine LeCoultre)
· **창업지** 르상티에(스위스)

'예거 르쿨트르'의 창업자 앙투안 르쿨트르는 0.001밀리미터까지 측정할 수 있는 '밀리오노미터millionometer'를 개발했다. 그 결과, 제작하는 부품의 정밀도가 훨씬 올라가면서 수준 높은 시계 제조가 가능해졌다. 예거 르쿨트르는 1,250종류 이상의 자체 무브먼트를 개발했고, 400가지가 넘는 특허를 취득했다. 개성적인 무브먼트로는 1929년에 탄생한 '칼리버 101'이 유명하다. 가로 4.8밀리미터, 세로 14밀리미터, 두께 3.4밀리미터라는 크기는 아직도 세계 최소 기록을 보유하고 있다. 기온 변화를 이용해 태엽을 감는 반영구기관 무브먼트를 사용한 탁상시계 '아트모스Atmos'도 여전히 시계업계를 대표하는 발명이다.

매력은 무브먼트뿐만이 아니다. 1931년에 탄생한 '리베르소

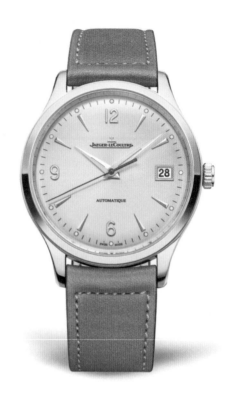

마스터 컨트롤 데이트

Master Control Date

. . .

1950년대에 만들어진 원형 케이스 시계를 현대적으로 업데이트했다. 단정함 그 자체인
디자인은 브라운 스트랩과 어우러져 세련된 분위기를 연출한다.

오토매틱(Cal.899AC), SS 케이스, 케이스 지름 40mm, 5기압 방수

Reverso'는 폴로 경기 중에 방풍 유리가 깨지지 않도록 케이스를 뒤집을 수 있는 특수 구조를 채택했다. 우아한 아르데코 스타일의 디자인은 보편적인 매력을 갖고 있다. 이러한 시계를 만들 수 있는 것은 무브먼트와 케이스 모두 자체 제작하는 매뉴팩처이기 때문이다. 높은 품질을 유지하기 위해 모든 제품을 대상으로 '1,000시간 컨트롤 테스트'를 실시해 40일 이상에 걸쳐 정밀도와 방수성 등을 점검한다.

무브먼트와 디자인 모두 기능적이고 아름다운 예거 르쿨트르는 스위스를 대표하는 실력파다. 시계업계 종사자들에게도 존경받는 이 브랜드의 존재를 꼭 알아두었으면 한다.

양질의 시계를 꾸준히 만드는
양심 브랜드
'오리스'

- **창립년도** 1904년
- **창업자** 폴 카탱(Paul Cattin), 조르주 크리스티앙(Georges Christian)
- **창업지** 홀스테인(스위스)

재료비와 인건비의 폭등, 환율 관계 등으로 인해 스위스 시계의 가격은 매년 상승하고 있다. 물론 기존 모델 그대로 가격을 인상하는 것은 아니다. 무브먼트의 개량이나 소재의 진화 등도 있기 때문이다. 그래도 300만 원 이하로 구입할 수 있는 양질의 손목시계는 시계 시장에서 급속도로 줄어들고 있다. 이런 상황에서 '오리스Oris'는 스위스 시계업계의 양심으로 불린다.

100년 이상의 역사를 지닌 오리스는 끝까지 독립 자본을 지키면서 일관되게 기계식 시계만을 만들고 있다. 판매 가격을 의식한 제품을 제작하면서 트렌드 감각이 있는 디자인으로 매력을 증강시키는 것이다. 탑재 무브먼트는 기본적으로는 범용품이다. 하지만 오토매틱 로터는 반드시 브랜드의 상징인 레드

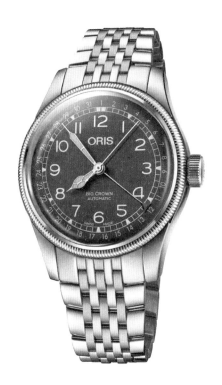

빅 크라운 포인터 데이트

Big Crown Pointer Date

. . .

포인터 데이트란 바늘식 캘린더를 말한다. 파일럿 장갑을 끼고 있어도 조작할 수 있게
만든 대형 용두(크라운)는 역사적 디자인을 계승한 것이다.

오토매틱, SS 케이스, 케이스 지름 40mm, 5기압 방수

로터로 변경하는 등 디테일에 대한 집착도 남다르다.

현대적인 스포츠 시계부터 복고적인 다이버 시계, 그리고 재즈 등의 문화를 주제로 한 드레스 시계까지 라인업의 폭도 넓다. 스위스 시계의 입문 제품으로 추천한다.

최근에는 환경 보호 단체와 파트너십을 강화한 덕분에 착한 브랜드로서의 이미지도 자리 잡고 있다. 합리적인 가격이면서도 정통파다. 있어 보이는 스위스 메이드 손목시계를 고르고 싶은 사람이라면 오리스를 확인해보자.

차세대 기계식 시계를
개척하다
'오메가'

· **창립년도** 1848년
· **창업자** 루이 브란트(Louis Brandt)
· **창업지** 라쇼드퐁(스위스)

고정밀도 시계의 명문이자 올림픽의 공식 타임키퍼도 담당하는 '오메가'는 시계업계에서 1, 2위를 다투는 메이저 브랜드다. 브랜드 이름이 유명해진 계기는 1969년 아폴로 11호의 달 착륙에 동행했다는 '문 워치Moon Watch'의 전설이다. 아폴로 계획 이후로는 어떤 나라도 달 표면에 도달하지 못했으니, 여전히 오메가의 스피드마스터는 달 표면에서 시각을 표시한 유일한 기계식 시계다. 그뿐만 아니라 현재도 미국 항공우주국NASA의 공식 장비품이다. 따라서 그리 머지않은 미래에 '화성에서 시각을 표시한 최초의 시계 브랜드'가 될 가능성도 있다.

하지만 스토리성만 있는 것이 아니라는 데서 오메가의 대단함을 알 수 있다. 예를 들면 무브먼트의 중요 부분인 탈진기 연

씨마스터 아쿠아 테라

Seamaster Aqua Terra

. . .

코액시얼 탈진기와 초내자기성·고정밀도 마스터 크로노미터 무브먼트를 탑재했다.
150m 방수 기능을 갖추었으면서도 베젤이 얇아 기품 있는 분위기를 연출하는 시계다.

오토매틱(Cal.8900), SS 케이스, 케이스 지름 41mm, 150m 방수

구를 진행하고, 천재 시계공 조지 대니얼스George Daniels가 고안해 정밀도와 내구성, 유지보수성이 뛰어난 '코액시얼co-axial 탈진기'를 실용화한 것도 뛰어난 점이다. 비자기성 소재를 사용해 1만 5,000가우스의 초내자기성 무브먼트를 고안해 자성에 의한 정밀도 열화 문제를 해결한 브랜드도 오메가다.

오메가는 일부 애호가가 아닌 많은 사람을 위해 시계를 만들고 있다. 그렇기에 쓰기 편한 기계식 시계를 만드는 일에 책임을 느낀다. 오메가의 궤적을 쫓다 보면 손목시계의 정상적인 진화의 모습이 보인다. 오메가는 항상 미래를 개척하고 있다.

고급 시계의
미래를 비추다
'위블로'

· **창립년도** 1980년
· **창업자** 카를로 크로코(Carlo Crocco)
· **창업지** 제네바(스위스)

지금 시계업계에서 가장 핫한 브랜드를 꼽으라면 단연코 '위블로'다. 많은 연예인과 스포츠 선수가 애용하는 유명 브랜드라는 것 때문만은 아니다. 위블로는 항상 시계업계의 반 발짝 앞을 나아가는 실험적인 전략을 취하고 있다.

위블로의 창업은 1980년이다. 창업 당시에는 골드 케이스와 고무 스트랩 조합의 참신함이 화제였지만 그 이상의 존재감은 없었다. 그런데 2005년에 출시한 '빅뱅'으로 일약 주연급 브랜드로 올라선다. 이 시계를 제작한 사람은 천재 경영자인 장 클로드 비버다. 블랑팡을 다시 일으키고 오메가의 실적을 재건한 그는 위블로라는 영세 브랜드를 순식간에 메이저급 존재로 끌어올렸다.

빅뱅 인테그랄 티타늄

Big Bang Integral Titanium

· · ·

'빅뱅'으로는 최초로 케이스와 브레이슬릿이 통합(인테그랄)된 모델이다.
가벼운 티타늄 케이스와 42mm라는 크기감 덕분에 손목의 착용감도 뛰어나다.

오토매틱(Cal.HUB1280), Ti 케이스, 케이스 지름 42mm, 10기압 방수

———

위블로의 전략은 'THE ART OF FUSION(융합의 예술)'이라는 슬로건에 집약되어 있다. 디자인과 소재, 콘셉트 등 다양한 아이디어를 융합해 새로운 가치를 창출하는 것이다. 색과 소재를 조합하면 화려한 손목시계가 탄생하고, 축구×고급 시계 등 참신한 프로모션 활동을 진행하면 새로운 팬층이 생긴다. 그렇게 반 발짝 앞을 나아가는 손목시계가 화제를 불러 모았다.

한편 무브먼트와 소재의 연구 개발에도 거액의 비용을 투자하고 있다. 메커니즘의 아름다움과 복잡함에서도 비할 데 없는 존재가 되려는 것이다. 위블로가 나아가는 길에 시계업계의 미래가 있다.

뛰어난 기술로 시대를 견인하는 '제니스'

· **창립년도** 1865년
· **창업자** 조르주 파브르-자코(Georges Favre-Jacot)
· **창업지** 르로클(스위스)

'제니스'는 1969년에 세계 최초의 하이비트 오토매틱 크로노그 래프 무브먼트인 '엘 프리메로El Primero'를 개발한 것으로 유명하다. 예로부터 뛰어난 시계 기술을 가진 매뉴팩처였다. 19세기 후반에는 근대적인 설비 공장을 갖추고 1,000명 넘는 직원을 고용하는 등 스위스를 대표하는 시계회사였다. 뛰어난 성능과 신뢰성을 높이 평가받으면서 20세기 초에는 항공 계기판 제조도 시작한다. 사실 시계 다이얼에 'PILOT(파일럿)'이라고 표기할 수 있는 업체는 제니스뿐이라고 한다.

이처럼 실험적인 정신과 탁월한 기술력은 현대에도 이어지고 있다. 무브먼트 하나에 동력원 두 개를 배치해 0.01초 측정이 가능한 초고사양 크로노그래프 '데피 엘 프리메로 21Defy El

크로노마스터 엘 프리메로 오픈

Chronomaster El Primero Open

・・・

하이비트 크로노그래프 무브먼트를 탑재했다. 다이얼의 10시 위치에 작은 창을 내어
무브먼트의 움직임을 언제든 감상할 수 있다.
실리콘제 이스케이프 휠 등 진화한 부품도 보인다.

오토매틱(Cal.El Primero 4061), SS 케이스, 케이스 지름 42mm, 10기압 방수

Primero 21', 400년에 걸쳐 사용되어온 탈진기의 메커니즘을 단번에 진화시킨 실리콘제 오실레이터oscillator(진동자 – 옮긴이)를 탑재한 '데피 인벤터Defy Inventor' 등 기계식 시계의 역사를 계속 업데이트하고 있다. 물론 깊은 역사를 계승하는 고전적인 디자인도 인기가 높다. 드레스 시계와 파일럿 시계 모두 평가가 높아 전통과 혁신의 양쪽을 즐길 수 있는 브랜드다.

참고로 창업자인 조르주 파브르–자코Georges Favre-Jacot는 스위스 출신인 젊은 날의 천재 건축가 르 코르뷔지에Le Corbusier에게 자택 설계를 의뢰했다. 이 집은 세계문화유산에 등재되어 있다.

역사가 깊은
명문 매뉴팩처
'제라드 페리고'

- **창립년도** 1791년
- **창업자** 장 프랑수아 보테(Jean Francois Bautte)
- **창업지** 제네바(스위스)

오랜 역사를 지닌 명문 매뉴팩처 '제라드 페리고'. 제라드 페리고의 대표작인 '쓰리 브리지 투르비용Three Bridge Tourbillon'은 1860년에 회중시계용으로 만들어진 장치를, 거의 구조 변화 없이 1991년에 손목시계용으로 부활시킨 것이다. 즉 시계업계에서 가장 오래된 메커니즘을 끝까지 꼼꼼하게 지켜낸 보기 드문 브랜드다.

회중시계에 밴드를 다는 방식이기는 했지만, 세계 최초의 남성용 손목시계를 제작한 곳도 제라드 페리고다. 쿼츠 무브먼트 개발에도 주력하고 있다. 실용화는 세이코에 추월당했지만, 현재 쿼츠 무브먼트의 3만 2,768헤르츠라는 진동수는 제라드 페리고가 도출한 것이다.

빈티지 1945 XXL 라지 데이트 & 문페이즈

Vintage 1945 XXL Large Date and Moonphases

· · ·

1945년제 모델을 기본으로 하는 아름다운 아르데코 시계다.
12시 위치에 있는 캘린더는 투명 디스크를 사용해 커다란 창으로 표시한다.
케이스가 커브로 되어 있어 착용감이 뛰어나다.

오토매틱(Cal.GP03300-0062), SS 케이스, 케이스 35.25mm×36.1mm, 3기압 방수

참고로 창업자 일가인 프랑수아 페리고François Perregaux는 무역상 자격으로 에도 말기 요코하마를 방문한 적이 있는데, 그가 가져간 시계가 일본으로 들어온 최초의 스위스 시계다. 그는 일본에 그대로 머물며 시계 사업을 이어나갔다. 1877년에 사망한 그는 요코하마 외국인 묘지에 잠들어 있다. 지금도 기일인 12월 18일에는 많은 시계 애호가가 이곳을 찾는다고 한다.

비밀병기 같은
매력이 있는
'진'

· **창립년도** 1961년
· **창업자** 헬무트 진(Helmut Sinn)
· **창업지** 프랑크푸르트(독일)

독일 시계 산업의 중심지는 작센주에 있는 글라슈테다. 냉전 당시는 동독이었기 때문에 시계 제조업체는 국영이었다. 그렇다면 서독의 시계 산업은 어땠을까? 서독 시계를 대표하는 곳은 1961년에 금융 도시 프랑크푸르트에서 창업한 '진'이다. 창업자는 전직 독일 공군 파일럿이었던 헬무트 진Helmut Sinn이다. 그는 자기 경험을 토대로 파일럿 시계를 제작한다. 계기판 같은 디자인과 가시성은 기능미를 존중하는 독일의 철학이 강하게 표현되어 있다. 이것이 시계 팬의 마음을 붙잡았다.

헬무트 진의 시계 사업을 이어받은 인물은 당시 IWC에서 경험을 쌓은 로타르 슈미트Lothar Schmidt였다. 그는 독일다운 공업 철학으로 기능성을 더욱 연마해나간다.

103.B.SA.AUTO

. . .

1960년대 독일 공군 파일럿 시계로 채택된 걸작 시계 스타일을 계승했다.
아르곤(Ar) 드라이 기술이 적용되어 있으며, 정밀도를 안정화해 시계 내부를
이상적으로 보호한다.

오토매틱, SS 케이스, 케이스 지름 41mm, 20기압 방수

진의 흥미로운 점은 특수한 기술에 있다. 케이스에 특수 윤활유를 봉입해 내수압을 높이는 '하이드로', 케이스에 건조제를 넣어 수증기를 제거하는 '드라이 캡슐dry capsule'이 대표적이다. 그뿐 아니라 정전기로 인한 방전 부식을 방지하기 위해 케이스 안에 보호 가스를 봉입하거나, 섭씨 −66도에서 228도의 환경에서도 성능을 발휘하는 특수 윤활유를 개발하는 등 시계 업계에서 미처 생각하지 못했던 특수한 기술을 투입했다. 그 결과 진의 손목시계는 소방관, 잠수사, 응급구조사 등 전문직들이 애용하게 되었다.

디지털 이미지를
불식하는 본격파
'카시오 오셔너스'

· **창립년도** 1957년
· **창업자** 카시오 다다오 (樫尾忠雄)
· **창업지** 도쿄(일본)

카시오의 정식 사명은 '카시오 계산기ヵシォ計算機, Casio Computer'다. 사명만 봐도 알 수 있듯이 카시오 하면 계산기다. 시계 산업에는 1974년에 진입했다. 뛰어난 개발력을 살려 세계 최초의 자동 달력 장착 디지털 시계인 '카시오트론Casiotron'을 발표했다. 하지만 카시오 시계 하면 뭐니 뭐니 해도 1983년에 데뷔한 '지샥'이다. 이 명작은 세계 최초로 내충격 성능을 콘셉트로 내세운 시계다. 출시일에는 매장 앞에 긴 행렬이 이어졌고, 프리미엄 가격에 거래될 정도로 공전의 대히트 모델이 되었다. 카시오는 시장을 차분하게 읽어냈다. 디지털 시계 시장은 작다. 시계 브랜드로 크게 도약하려면 메탈 케이스와 아날로그 바늘로 된 본격 시계에 도전해야 한다. 그 결과 탄생한 제품이 2004년

오셔너스 카샬롯 OCW-P2000-1AJF

Oceanus Cachalot OCW-P2000-1AJF

· · ·

스마트폰과 연동되는 '모바일 링크 기능'을 채택했다. 200m 방수가 되는 본격 다이버 시계이면서도 케이스 두께는 15.9mm으로 표준적이다. 세계 여섯 곳의 전파 송신소에 대응하는 전파시계 기능도 탑재했다.

쿼츠(전파 솔라), Ti 케이스, 케이스 지름 48.5mm, ISO 규격 200m 잠수용 방수

에 데뷔한 '오셔너스Oceanus'다. 오셔너스는 슬림형 메탈 케이스와 단순한 디자인이 무기다. 재즈 이벤트를 기획하거나 뮤지션을 홍보 대사로 기용하는 등 도시적이고 성숙한 가치관을 표현했다.

물론 카시오 시계이니만큼 기능성도 뛰어나다. 고정밀도 장치는 전파시계 및 GPS 위성 전파, 그리고 스마트폰 연동 등 시대에 맞춰 진화하고 있다. 한편 유리 공예 브랜드인 에도키리 코江戸切子 등 일본의 전통 기술을 도입해 디자인에서도 개성을 즐길 수 있다. 직장인들을 위한 실용 시계이면서도 적당한 감성이 가미되어 있는 것이 흥미롭다.

시계 판매점에서
고급 시계 브랜드로
'칼 F. 부커러'

· **창립년도** 1888년
· **창업자** 칼 프리드리히 부커러(Carl Friedrich Bucherer)
· **창업지** 루체른(스위스)

시계 브랜드 대부분은 시계공이 설립한 작은 공방이 발전하는 형태로 탄생한다. 그런데 '칼 F. 부커러Carl F. Bucherer'는 상당히 이색적이다. 기원은 스위스 중앙부에 위치한 관광 도시 루체른의 고급 시계 귀금속점 '부커러'다. 이 시계 귀금속점은 스위스뿐만 아니라 유럽 전역에 판매망을 전개하고 있는데, 특히 롤렉스와 강한 결속 관계에 있다. 독일어권인 루체른에서 탄생한 부커러와 런던이 발상지인 롤렉스가 모두 제네바의 시계 판매 길드에 들어갈 수 있었기 때문이다. 말하자면 '약자 연합'이었다. 하지만 꾸준하고 착실하게 힘을 키워 이제는 커다란 영향력을 가지는 데 이르렀다. 시계 귀금속점 부커러는 시계 판매를 강화하기 위해 오리지널 시계 제작에도 나섰다. 시계 판매

마네로 플라이백

Manero Flyback

. . .

크로노그래프 작동 중에 리셋을 누르면 0으로 돌아가 다시 측정을 시작하는 '플라이백'
기능을 탑재한 고전적인 크로노그래프. 기품이 있어 정장 스타일과도 궁합이 좋다.

오토매틱(Cal.CFB1970), SS 케이스, 케이스 지름 43mm, 3기압 방수

를 통해 학습한 고객의 요구를 정교하게 포착해 시계를 제작했
고, 좋은 평판을 얻었다고 한다.

　고급 시계 브랜드 '칼 F. 부커러'는 이 오리지널 시계를 발
전시킨 것이다. 복잡시계 공방을 산하에 두고 자체 무브먼트
도 제조하고 있다. 이곳에서 제작하는 자체 무브먼트의 특징은
무브먼트의 외곽을 감싸며 로터가 회전시키는 페리페럴 로터
peripheral rotor를 사용했다는 점이다. 2008년에 탄생한 이 장치는
실용화에 성공한 전례가 없는 어려운 도전이었다. 오토매틱의
편의성을 남기면서 무브먼트의 아름다운 마감도 만끽할 수 있
어 시계 애호가의 지지를 받았다. 역사를 투영한 고전적인 모
델도 인기다.

모터스포츠
시계의 명문
'태그호이어'

· **창립년도** 1860년
· **창업자** 에두아르 호이어(Edouard Heuer)
· **창업지** 생티미에(스위스)

일찍부터 크로노그래프 연구 개발에 힘썼던 '태그호이어'. 초창기의 자동차에 부착하는 대시보드 크로노그래프 분야에서 대성공을 거두었다. 이후 1916년에는 0.01초 측정이 가능한 스톱워치 '마이크로그래프micrograph' 개발에도 성공한다. 올림픽의 공식 타임키퍼를 담당하는 등 스포츠계와의 관계도 심화해 나간다.

1963년에는 모터스포츠 가치관을 투영한 크로노그래프 '까레라Carrera'를 발표한다. 1969년에는 세계 최초의 오토매틱 크로노그래프 무브먼트를 탑재한 세계 최초의 사각형 방수 스포츠 시계를 발표한다. 이 시계에는 모터스포츠의 성지 '모나코Monaco'의 이름을 붙였다. 1971년에는 F1의 명문 팀 스쿠데리아

태그호이어 까레라 칼리버 호이어 O2 스포츠 크로노그래프

TAG Heuer Carrera caliber Heuer-02 Sports Chronograph

· · ·

1963년에 탄생한 '까레라'는 모터스포츠를 콘셉트로 하는 모델이다. 최신작은 자체
무브먼트를 탑재했다. 세라믹 베젤에 타키미터를 배치해 날렵하게 마감했다.

오토매틱(Cal.Heuer-02), SS 케이스, 케이스 지름 44mm, 100m 방수

페라리Scuderia Ferrari의 타임키퍼를 담당하게 되었다. 정확한 스톱 워치로 팀 전략을 뒷받침하면서 두 번의 연간 챔피언(니키 라우다Niki Rauda)과 3년 연속 컨스트럭터스 타이틀Constructor's title을 획득했다. 현재도 레드불 레이싱Red Bull Racing 및 태그호이어 포르쉐 포뮬러 E 팀TAG Heuer Porsche Formula E team의 스폰서를 맡고 있다. 인디애나 폴리스 500Indianapolis 500의 공식 타임키퍼도 담당하는 등 모터스포츠와의 관계를 더욱 심화하고 있다.

라인업을 보면 스포츠 시계가 중심이다. 하지만 모든 모델이 가격 이상의 가치가 있다. 역사와 전통을 지키면서도 효율 좋은 최첨단 제조 방식을 도입하고 있기 때문이다. 누구나 아는 메이저 브랜드이면서 활기 넘치는 이미지도 함께 누리며 계속 달리고 있다.

견고한 시계에
세련미를 얹은
'튜더'

- **창립년도** 1926년
- **창업자** 한스 빌스도르프
- **창업지** 제네바(스위스)

'튜더Tudor'는 롤렉스의 창립자인 한스 빌스도르프가 창업했다. 회사 명칭은 영국의 명문인 튜더 가문에서 영감을 받은 것이다. 그래서 튜더 가문의 문장인 '장미'를 브랜드 로고로 했다. 튜더의 명성을 높인 계기는 1952년에 영국 해군이 실시했던 그린란드 과학 탐험에 참여한 것이다. 이 탐험에 '튜더 오이스터 프린스Tudor Oyster Prince' 26개가 투입되어 견고함과 정밀도를 증명했다. 밀리터리 시계로 채택되기도 했다. 1950년 이후에는 미국 해군 및 프랑스 해군에 납품했다. 현재의 로고마크는 '방패' 모티브인데, 시계의 견고성을 표현한 것이다.

튜더에서는 브랜드의 독립성을 지키기 위해 주요 모델에 탑재하는 무브먼트는 제네바의 자사 공장에서 제조한다. 연속 구

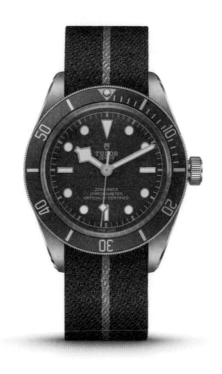

블랙베이 피프티-에잇 '네이비블루'

Black Bay Fifty-Eight 'Navy Blue'

. . .

200m 방수의 본격 다이버 시계에 네이비블루 모델이 탄생했다.
프랑스제 패브릭 스트랩은 피부에 닿는 촉감이 좋고 착용감도 양호하다.
튼튼한 모델을 가볍게 즐길 수 있다.

오토매틱(Cal.MT5402), SS 케이스, 케이스 지름 39mm, 200m 방수

동 시간은 약 70시간이다. 금요일 밤에 시계를 벗어둬도 월요일 아침까지 시계가 멈추지 않고 움직인다. 무브먼트는 고정밀도의 증거인 크로노미터 인증을 취득했다. 실제 정밀도는 일차 −2∼+4초로 크로노미터 기준 이상의 성적이라고 하니 놀랍다.

기능적인 디자인과 튼튼하고 우수한 사양을 가진 시계인데 개성까지 있다. 스노플레이크snowflake 바늘이나 시간의 흐름에 따라 변해가는 브론즈 소재, 피부에 닿는 촉감이 좋은 패브릭 스트랩 등 세련미를 즐길 수 있는 모델이 많은 것도 특징이다.

군사 기밀에서
출발한 이탈리아 시계
'파네라이'

· **창립년도** 1860년
· **창업자** 조반니 파네라이(Giovanni Panerai)
· **창업지** 피렌체(이탈리아)

1860년에 창업한 '스위스 시계점'을 뿌리로 둔 '파네라이Panerai'
는 제1차 세계대전 무렵부터 이탈리아 해군을 위해 수심계 등
의 계기판을 제작했다. 1936년에는 뛰어난 방수 시계를 개발
했다. 어두운 바닷속에서도 읽을 수 있는 야광 도료 '라디오미
르radiomir'를 개발해 인덱스에 사용했다. 물속에서도 표시가 확
실히 보이는 이 시계를 장착한 이탈리아 해군 특수 잠수부대는
각지에서 우수한 전적을 거두었다고 한다. 이후에는 이탈리아
이외의 군대에도 시계를 제작해 납품했다. 하지만 어디까지나
군 장비품 차원이어서 파네라이의 존재는 오랫동안 군사 기밀
이라는 베일에 싸여 있었다. 파네라이 시계가 일반인 대상으로
출시된 시기는 1993년이다. 이후 리치몬트그룹의 산하로 편입

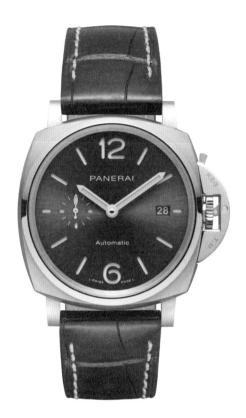

루미노르 두에 42mm

Luminor Due 42mm

. . .

볼륨감 있는 케이스와 크라운 프로텍터 등의 상징적인 디자인은 그대로이면서,
케이스는 슬림형이라 비즈니스 상황에서도 활약이 기대된다. 가벼운 케이스 역시 반갑다.

오토매틱(Cal.P.900), Ti 케이스, 케이스 지름 42mm, 3기압 방수

되고 나서부터는 미션 시계로서의 역사와 전통을 지키면서 다채로운 시계를 제작하게 된다.

굳센 남자들을 위한 장비인 만큼 케이스는 큼직하고 존재감이 넘친다. 약점인 용두를 확실히 커버하는 크라운 프로텍터 crown protector도 특징이다. 인덱스를 잘라내고 다이얼 아래에 슈퍼 루미노바Super LumiNova로 된 커다란 판을 끼워 넣어 어둠 속에서도 밝은 빛으로 가시성을 확보한다. 모든 것은 작전을 성공시키기 위한 기능과 디자인이다. 그 철두철미함은 미션 시계와 깊은 상관관계가 있다.

업계에 신선한
바람을 일으킨
'프레드릭 콘스탄트'

- **창립년도** 1988년
- **창업자** 피터 스타스(Peter Stas)
- **창업지** 제네바(스위스)

스위스 시계업계에는 상당히 폐쇄적인 문화가 있어 외지인을 잘 받아들이지 않는다. 이 말은 아웃사이더 위치에 있으면 자유로워질 수도 있다는 뜻이다.

'프레드릭 콘스탄트Frederique Constant'는 1988년에 창업해 역사가 일천한 시계 브랜드다. 창업자인 피터 스타스Peter Stas는 네덜란드 출신으로 원래는 전자기기 업계의 사업가였다. 시계업계의 순수 혈통이 아니라서 더욱 대담한 발상이 가능했는지도 모른다. 프레드릭 콘스탄트가 유명해진 계기는 1994년에 고안한 '하트비트heart beat'라는 디자인 장치다. 다이얼에 작은 창을 내어 무브먼트의 '심장 고동'을 보여주는 스타일이다. 가시성을 중시하는 기존의 디자인 이론과 달라서, 풍부한 표현력이 높은

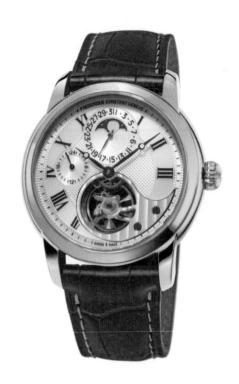

하트비트 매뉴팩처

Heart Beat Manufacture

· · ·

심장부에는 실리콘 부품을 사용한 자체 무브먼트를 탑재했다. 6시 위치에 창을 내어 무브먼트의 움직임을 확실히 어필한다. 캘린더와 문페이즈 등 기능 면도 빠짐없다.

오토매틱(Cal.FC-945), SS 케이스, 케이스 지름 42mm, 5기압 방수

평가를 받았다.

한편 젊은 직원을 중요 직위에 적극적으로 발탁해 전례에 얽매이지 않는 시계를 제작하는 것도 특징이다. 전통 브랜드의 독무대였던 자체 무브먼트 개발에도 일찍부터 나섰다. 부품을 모듈화하고 조립의 난도를 낮춰 비용을 똑똑하게 절감하는 방식을 택했다. 이렇게 비교적 합리적인 가격의 영구 달력 투르비용을 실현했다. 한편 실리콘밸리 업체와 제휴해 아날로그형 스마트 시계를 개발하는 등 다양한 개혁을 이어가고 있다.

2016년 5월에는 일본 시티즌 시계의 산하로 편입되는 놀라운 결단을 내렸다. 스위스와 일본의 협력 체제를 통해 한층 더 약진을 노린 것이다.

미국의 정신과
스위스의 정확성
'해밀턴'

· **창립년도** 1892년
· **창업지** 랭커스터(미국)

미국의 시계 브랜드 대부분은 '철도 시계'를 만드는 회사에서 시작되었다. 철도의 안전 운행을 돕던 시계가 실용품으로 진화한 것이다. '해밀턴'도 그중 하나로, 중소 시계회사가 합병하는 형태로 1892년에 창업했다. 해밀턴이라는 이름은 창업지 랭커스터에서 활약한 변호사 앤드루 해밀턴Andrew Hamilton의 이름을 딴 것이다. 1900년대에는 공식 인증 철도 시계가 될 정도로 호평을 받았다. 해밀턴의 정밀도와 견고함이 높은 평가를 받으면서 제2차 세계대전 때는 미군에 시계를 납품했다. 영국 공군 등을 대상으로 파일럿 시계를 제작하기도 했다.

1957년에는 세계 최초의 전지식 손목시계 '벤츄라Ventura'가 탄생했다(로큰롤의 왕 엘비스 프레슬리가 애용함). 1970년에는 세계

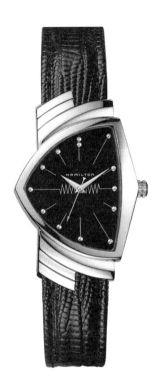

벤츄라

Ventura

· · ·

1957년에 발매된 '세계 최초의 전지식 손목시계'다. 좌우 비대칭인 디자인은
명차 캐딜락을 디자인했던 리처드 아르비브(Richard Arbib)가 담당했다.
전위적인 손목시계는 지금도 여전히 자극적이다.

쿼츠, SS 케이스, 케이스 32.3mm×50.3mm, 5기압 방수

최초의 LED식 디지털 시계 '펄사Pulsar'를 완성했다. 이처럼 선진적인 시계는 미국의 자유로움에서 탄생했다.

현재 해밀턴은 스위스로 시계 제조 거점을 옮겼지만, 미국의 자유로운 정신은 계승하고 있다. 고전적인 스타일의 시계도 있지만, 벤츄라는 여전히 흔들림 없는 인기를 자랑한다. 2020년에는 '펄사'의 복각 모델인 '해밀턴 PSR'이 탄생했다. 할리우드 영화 산업과 관련성이 깊어서 영화 소품으로 사용되는 경우도 많다.

해밀턴의 슬로건은 'AMERICAN SPIRIT, SWISS PRE-CISION(미국의 정신과 스위스의 정확성)'이다. 두 나라의 특징을 접목시킨 손목시계는 다른 브랜드에 없는 매력을 지니고 있다.

코로나19라는 전대미문의 사태는 사람들의 생활을 다시 돌아보는 계기가 되었다. 크게 달라진 것 중 하나가 바로 '시간 사용법'이다. 이제까지 시간은 바쁜 일상 속에서 그저 막연히 흘러갔다. 하지만 사회적 거리두기와 재택근무로 인해 회사와 집의 왕복이라는 생활 리듬이 바뀌자, 좋든 싫든 시간 사용법을 신경 쓰게 되었다. 매일 집에 있다면 아침 커피 타임에 좀 더 집중할 수 있고, 시간을 들여 요리를 만드는 것도 즐겁다. 가족과 지내는 시간이 늘어나면서 사이가 부쩍 좋아졌다는 사람들도 석지 않다. 특히 한창 일하는 세대라면 하루하루 출퇴근과 고된 일로 몸과 마음 모두 잔뜩 지쳐 있었을 것이다. 하지만 그

렇게 힘든 시간이 확 줄어든다면 마음에도 여유가 생긴다. 시간 사용법이 바뀌면 생활의 질은 올라간다.

그래서일까? 시계 산업이 위기에 처했나 싶었는데 시계 판매는 의외로 호조세라고 한다. '시간을 소중히 여기자', '시간을 즐기자'라고 생각한다면, 편리함 위주인 스마트폰과 스마트워치로는 약간 부족하다. '시간이 가져다주는 풍요로움'을 표현하고 매일 우리 생활 곁에 함께해 준다는 점에서, 역시 꼼꼼하게 만들어진 손목시계만 한 것이 없다. 이렇게 생각하는 사람이 많아지면서 시계 판매가 늘어난 것인지도 모른다. 여전히 손목시계에 대한 열정은 식지 않은 것이다.

이 책은 손목시계에 본격적으로 관심을 갖기 시작한 직장인을 대상으로 한다. 그렇다고 구입 가이드는 아니다. 손목시계가 자신의 삶이라는 시간을 풍요롭게 만들어주는 것이라면, 솔직히 말해 어떤 제품을 고르든 그것이 '정답'이다. 마음에 드는 손목시계를 만나 함께 시간을 새겨 나가는 것 자체에 가치가 있기 때문이다.

그렇기에 브랜드 가치나 가격 등 표면적인 것이 아니라 시계와 시간을 둘러싼 문화와 역사, 스토리텔링 등의 '교양'을 익혔

으면 한다. 시간은 눈에 보이지 않지만 분명 거기에 존재하고
있다. 사람들의 생활에 깊숙이 개입했으며 사회의 기반이 되었
다. 시간에 대해 이리저리 생각해보는 것은 정말이지 우아한
일이다.

시계 용어

⊙ **시계의 분위기를 결정하는 바늘 디자인**

시각을 알리는 인터페이스인 바늘은 디자인에 따라 분위기가 크게 달라진다. 현대적인
배턴형과 고전적인 리프형 등 대표적인 여섯 종류는 다음과 같다.

리프leaf 돌핀dolphin 배턴baton 브레게breguet 스켈레톤skeleton 푸아르poire

⊙ **시계 선택의 주축이 되는 케이스 디자인**

시계는 원형만 있는 것이 아니다. 시계의 콘셉트와 세계관에 맞춰 우아하고 아름다운
토노형이나 힘찬 사각형 등도 고를 수 있다. 케이스는 시계의 개성을 결정하는 중요한
요소다.

렉탱귤러rectangular (직사각형) 오벌oval (타원형) 스퀘어/까레square/carré (정사각형)

까레갈베carré galbé (쿠션형) 라운드round (원형) 토노tonneau (술통형)

⊙ 러그 lug

케이스와 스트랩 또는 브레이슬릿을 부착하는 부분을 말한다.

⊙ 레트로그레이드 바늘 retrograde hands

부채꼴 형태로 바늘이 움직여 반대쪽에 도달하면 순간적으로 시작점으로 되돌아가 다시
움직이기 시작하는 장치다. 주로 초침과 캘린더에 사용된다.

⊙ 매뉴얼 와인딩 manual / 오토매틱 automatic

기계식 무브먼트에서 동력 태엽을 감을 때 손으로 용두를 회전시켜 감는 방식은 '매뉴얼
와인딩', 팔의 움직임에 의해 회전하는 추(로터)를 사용해 감는 방식은 '오토매틱'이다.

⊙ 매뉴팩처 manufacture

무브먼트와 케이스, 브레이슬릿 등을 자사에서 원스톱으로 제조하는 시계 제조업체를 말
한다.

⊙ 무브먼트 movement

시계를 움직이기 위한 기계를 말한다.

⊙ 문페이즈 moonphase

보름달이 그려진 디스크를 회전시켜 반원형 모양의 판으로 달 부분을 가리는 방식으로 달
의 차고 기움을 표시한다. 실용성은 거의 없고 낭만을 즐기기 위한 용도다.

⊙ **미닛 트랙** minute track

60분과 60초를 정확히 읽어내기 위해 60개의 간격을 넣은 눈금을 말한다. 분침과 초침 끝에 맞는 위치에 디자인되는 경우가 많다.

⊙ **밸런스** balance

밸런스 휠balance wheel, 밸런스 스태프balance staff, 롤러 테이블roller table 등으로 구성 되는 속도 제어기다. 정확하게 진동하면서 톱니바퀴의 회전 속도를 제어한다.

⊙ **밸런스 스프링** balance spring

밸런스에 부착된 소용돌이 형태의 작은 태엽을 말한다. 에너지를 밸런스 휠의 진동 운동 으로 변환한다.

⊙ **사파이어 크리스털** sapphire crystal

다이아몬드 다음가는 경도를 갖는 투명한 인공 소재다. 주로 방풍 유리에 이용된다.

⊙ **서플라이어** supplier

시계 부품 제조업체. 스위스에는 바늘과 다이얼 등 전문성 높은 서플라이어가 많아 시계 산업의 수준을 유지해주고 있다.

⊙ **스몰 세컨드** small seconds

서브다이얼이 별도로 세팅된 초침을 말하는 것으로 고전적인 분위기가 있다. 참고로 초침 이 중앙에 있는 경우에는 센터 세컨드center seconds라고 한다.

⊙ 용두 crown

태엽을 감거나 시각 수정 등을 하는 부품이다.

⊙ 칼리버 caliber

무브먼트의 형식. 줄여서 CAL로 표기한다.

⊙ 쿼츠 무브먼트 quartz movement

수정 진동자로 속도를 제어하는 무브먼트를 말한다. 기계식 무브먼트보다 압도적으로 정밀도가 높다.

⊙ 크로노그래프 chronograph

스톱워치 기능이 추가된 시계를 말한다. 케이스 옆의 푸시 버튼으로 시작, 정지, 리셋을 할 수 있다.

⊙ 토크 torque

동력 태엽이 발생시키는 힘을 말한다. 완전히 감은 상태가 가장 강하고 풀릴수록 떨어진다. 장시간 안정된 토크를 유지하는 것이 고정밀도의 관건이다.

⊙ 파워 리저브 power reserve

동력 태엽의 구동 시간을 말한다. 태엽 잔량을 표시하는 눈금은 파워 리저브 인디케이터 power reserve indicator라고 부른다.

⊙ 피벗 pivot / 피벗 홀 pivot hole

톱니바퀴를 지지하는 봉의 일부로, 지반 및 브리지와 접촉하는 끝부분을 가리킨다. 피벗이 들어가는 곳이 피벗 홀이며, 마찰을 경감시키기 위해 인공 루비를 박아넣는 경우가 많다.

⊙ ETA

1856년에 창업한 무브먼트 제조업체로, 많을 때는 80%를 넘는 점유율을 보였던 적도 있다. 1986년에 스와치그룹의 전신인 SMH 그룹과 합병했다. 스와치스룹의 각 브랜드를 중심으로 많은 시계 제조업체에 뛰어난 무브먼트를 공급하고 있다.

· 内田星美 著, 『時計工業の発達』(服部セイコー)

· E·ブラットン 著, 梅田晴夫 訳, 『時計文化史』(東京書房社)

· 磯山友幸 著, 『ブランド王国スイスの秘密』(日経ＢＰ)

· 谷岡一郎 著, 『世界を変えた暦の歴史』(PHP文庫)

· 片山真人 著, 『暦の科学ー太陽と月と地球の動きからー』(ベレ出版)

· 角山栄 著, 『時計の社会史』(中公新書)

· 金哲雄 著, 『ユグノーの経済史的研究』(ミネルヴァ書房)

· 勝田健 著, 『スイスを食った男たち時計王国セイコーの100年』(経営ビジョン·センター)

· 織田一朗 著, 『あなたの人生の残り時間は?』(草思社)

· 織田一朗 著, 『時計にはなぜ誤差が出てくるのか』(中央書院)

· 有澤隆 著, 『図説 時計の歴史』(河出書房新社)

· ニコラス·フォークス 著, 『パテックフィリップ正史』(パテックフィリップ)

· 小田幸子 編, 『セイコ: 時計資料館蔵和時計図録』(セイコー時計資料館)

· 「サライ」,「ラピタ」 編集部 編, 『カルティエ時計物語』(小学館)

· L·ボーデン 文, E·ブレグバット 絵, 片岡しのぶ 訳, 『海時計職人ジョン·ハリソン』(あすなろ
 書房)

・デーヴァ・ソベル 著, 藤井留美 訳,『経度への挑戦―秒にかけた四百年』(翔泳社)

・並木浩一 著,『腕時計のこだわり』(SB新書)

・高階秀爾 監修,『西洋美術史』(美術出版社)

・小池寿子 著,『死を見つめる美術史』(ちくま学芸文庫)

・ミシェル・ヴォヴェル 著, 池上俊一 監修,『死の歴史』(創元社)

・海野弘 著,『アール・デコの時代』(中公文庫)

・海野弘 著,『モダン・デザイン全史』(美術出版社)

・杉本俊多 著,『バウハウスその建築造形理念』(鹿島出版会)

・『ハイエンドな時計の仕上げと装飾』(オーデマ・ピゲ)

・『機械式時計バイブル』(STUDIO TAC CREATIVE)

・『FRANCK MULLER: 人・時計・ブランドの全軌跡』(プレジデント社)

・『WATCH THEORY I–III』(ヒコ・みづのジュエリーカレッジ)

・『時計修理読本』(全日本時計宝飾眼鏡商業協同組合連合会)

・『PATEK PHILIPPE MUSEUM』(パテックフィリップ)

・『パテック フィリップ インターナショナルマガジン』(パテック フィリップ)

・『LE QUAI DE L'HORLOGE』(ブレゲ)

・『WATCHNAVI』(ONE PUBLISHING)

・『時計ビギン』(世界文化社)

・『TIME SCENE』(徳間書店)

・『クロノス日本版』(シムサム・メディア)

・『ロンジン・エレガンス・オブ・タイム 時のエレガンス』(ワールドフォトプレス)

・『世界の腕時計』(ワールドフォトプレス)

・『ロービート』(シーズ・ファクトリー)

・『グレッシブ』(Bestnavi.jp)